肇庆学院校本系列教材

多声部音乐分析与写作基础教程

王伽娜　汪恋昕　编著

DUO SHENGBU YINYUE FENXI YU
XIEZUO JICHU JIAOCHENG

中山大学出版社
SUN YAT-SEN UNIVERSITY PRESS
·广州·

版权所有　翻印必究

图书在版编目（CIP）数据

多声部音乐分析与写作基础教程/王伽娜，汪恋昕编著. —广州：中山大学出版社，2019.8

ISBN 978-7-306-06613-8

Ⅰ.①多… Ⅱ.①王… ②汪… Ⅲ.①多声部曲式—音乐创作—教材 Ⅳ.①J614.3

中国版本图书馆 CIP 数据核字（2019）第 073672 号

出 版 人：王天琪
策划编辑：嵇春霞　廖丽玲
责任编辑：廖丽玲
封面设计：林绵华
责任校对：杨文泉
责任技编：何雅涛
出版发行：中山大学出版社
电　　话：编辑部 020-84110283，84111997，84110779
　　　　　发行部 020-84111998，84111981，84111160
地　　址：广州市新港西路 135 号
邮　　编：510275　　传　真：020-84036565
网　　址：http://www.zsup.com.cn　E-mail：zdcbs@mail.sysu.edu.cn
印 刷 者：广东虎彩云印刷有限公司
规　　格：787mm×1092mm　1/16　25.25 印张　615 千字
版次印次：2019 年 8 月第 1 版　2023 年 12 月第 3 次印刷
定　　价：68.00 元

如发现本书因印装质量影响阅读，请与出版社发行部联系调换

肇庆学院校本系列教材
编委会

主　任：曾桓松

副主任：王　忠

编　委：（以姓氏笔画为序）

　　　　丁孝智　刘玉勋　祁建平　李　妍

　　　　李佩环　吴　海　张旭东　胡海建

　　　　唐雪莹　曹顺霞　梁　善　梁晓颖

秘　书：梁晓颖　陈志强

本教材为 2014 年广东省高等教育教学研究和改革项目"'多声部音乐分析与写作'课程的教改实践与探索"（GDJG20142482）研究成果。

前　言

　　2004年12月，教育部印发《全国普通高等学校音乐学（教师教育）本科专业课程指导方案》（以下简称《方案》），2006年11月，教育部办公厅印发《全国普通高等学校音乐学（教师教育）本科专业必修课程教学指导纲要》（以下简称《纲要》），与之配套的教材建设随即被提上工作日程。2007年9月，由教育部艺术教育委员会组织编写、王安国主编的《多声部音乐分析与写作》教材由上海音乐出版社和人民音乐出版社联合出版。2010年9月，张力编著的《多声部音乐写作基础教程》由湖南文艺出版社出版。这两部综合性教材按照《方案》和《纲要》的要求，以综合作曲技术理论四大课程（和声学、复调音乐、曲式与作品分析、配器）的知识为基础，以能够写作具体的多声部音乐为实践训练目标。时隔八年，第三部综合性教材问世。2018年5月，方新佩著的《多声部音乐创作研究》由苏州大学出版社出版。这部教材从复调音乐、合唱音乐、配器法、电声乐队四个方面，对多声部音乐进行分析和研究，体现出时代性。除了上述综合性的教材外，从2006年开始，还陆续出版了一些侧重某一方面的多声部音乐分析或写作的教材。主要有：唐朴林著《民族器乐多声部写作》，由中央音乐学院出版社于2006年4月出版；张建华主编《复调基础多声部音乐写作与分析基础教程》，由安徽文艺出版社于2008年6月出版；潘永峰著《流行音乐多声部写作教程》，由上海音乐出版社于2016年8月出版；王安国著《多声部音乐分析基础》，由人民教育出版社于2018年1月出版。

　　这些教材虽然对"作曲四大件"课程的知识讲解和写作训练有所涉及、有所侧重，但各校在教学实践中面对的学生专业基础、学习进度、实习要求各有不同。因此，肇庆学院自2013年9月开设这门课程以来，任课教师根据实际情况，不断修改总结、充实完善教学课件及教案，历经五年，编著了这本《多声部音乐分析与写作基础教程》，既作为2014年广东省高等教育教学研究和改革项目"'多声部音乐分析与写作'课程的教改实践与探索"的研究成果，也作为本课程教材。

　　本教材考虑到学生的欣赏水平和审美需求，以及毕业后进入中小学工作的专业要求，选取的编配实例和课后习题有国内外作曲家经典作品，有耳熟能详的流行歌曲，有中小学音乐课本选曲，还有高校视唱练耳教材的经典唱段。在实例写作中，将和声学、曲式与作品分析、复调音乐的基础知识融会贯通在多声部音乐写作当中。第一编侧重钢琴伴奏写作，第二编侧重合唱创编。全书以基础和声与基础复调为系统明线，以曲式结构分析为暗线，将理论知识融合在具体的作品写作中，运用大量经典的原作和编者编配的谱例，详细讲解多声部音乐的写作步骤和重点难点。写作后，要求学生

弹唱和排练自己的作品，再针对实际演唱效果不断修正，让学生从少音响写作变为多音响写作，从抽象的写作变为具体的写作，让学生不再机械式地学习深奥枯燥的作曲理论，而是激发学生兴趣并让他们喜欢上这门课程，把掌握的多声部音乐分析与写作知识真正运用到音乐实践活动之中。

本教材教学内容编写的具体分工如下：

王伽娜负责确定结构框架和编写体例，并完成文字编写。

汪恋昕负责音乐作品实例编配、改编，以及谱例写作与制谱。

另外，本教材在编写过程中参考了国内外近年出版的音乐教材的有关资料（包括乐谱），谨向这些专家、学者表示感谢！

作为任课教师，我们从始至终都想将最实用的多声部音乐写作知识传授给学生，但由于这门课程的教学模式、教学内容都还处在探索阶段，教材中难免存在欠缺和疏漏之处，例如尚待补充小乐队编配知识，遗留问题会在今后的教学研究中不断修改完善。

<div style="text-align:right;">
编　者

2019 年 2 月
</div>

目　录

绪　论 ··· 1

上编　基础和声与钢琴伴奏写作

第一章　和声框架写作 ·· 6

第一节　原位正三和弦 ·· 7
一、概念与功能 ·· 7
二、进行及进行公式 ·· 9
三、连接法 ··· 9
四、用原位正三和弦为旋律编配和声 ·· 12
课后练习 ··· 19

第二节　终止与终止四六和弦 ·· 23
一、乐段中的终止 ·· 23
二、终止四六和弦 ·· 26
三、用终止四六和弦为旋律编配和声 ·· 28
课后练习 ··· 34

第三节　正三和弦的六和弦 ··· 38
一、概念与应用 ·· 38
二、连接 ·· 38
三、用正三和弦的六和弦为旋律编配和声 ·································· 39
课后练习 ··· 42

第四节　原位属七和弦 ··· 46
一、概念与功能 ·· 46
二、预备 ·· 47
三、解决 ·· 48
四、用原位属七和弦为旋律编配和声 ·· 48
课后练习 ··· 51

第五节　转位属七和弦 ··· 55
一、名称与标记 ·· 55
二、解决 ·· 55

三、应用 ·· 56
　　四、用转位属七和弦为旋律编配和声 ·· 56
　　课后练习 ··· 69

第二章　钢琴伴奏织体概论 ·· 74
　　一、概念 ·· 74
　　二、分类（主调式） ·· 77
　　三、运用 ·· 93
　　课后练习 ··· 110

第三章　和声框架的音型化织体写作 ·· 111
　第一节　副三和弦 ··· 111
　　一、概念与特性 ·· 111
　　二、II级和弦及其运用 ··· 112
　　三、VI级和弦及其运用 ·· 113
　　四、III级和弦及其运用 ·· 115
　　五、VII级和弦及其运用 ··· 115
　　六、副三和弦的应用方法 ··· 115
　　七、用副三和弦为旋律编配和声 ·· 119
　　课后练习 ··· 123
　第二节　副七和弦 ··· 127
　　一、概念与特性 ·· 127
　　二、II_7和弦及其运用 ·· 127
　　三、VII_7和弦及其运用 ·· 128
　　四、I_7、III_7、IV_7、VI_7和弦及其运用 ·· 129
　　五、副七和弦的应用方法 ··· 130
　　六、用副七和弦为旋律编配和声 ·· 132
　　课后练习 ··· 142
　第三节　重属（七）和弦 ·· 147
　　一、特性与构成 ·· 147
　　二、预备与解决 ·· 147
　　三、用重属（七）和弦为旋律编配和声 ··· 148
　　课后练习 ··· 154
　第四节　重属导（七）和弦 ··· 157
　　一、特性与构成 ·· 157
　　二、预备与解决 ·· 157
　　三、用重属导（七）和弦为旋律编配和声 ······································ 158

课后练习 ………………………………………………………………………… 166
　第五节　副属和弦 ……………………………………………………………… 170
　　　一、特性与构成 …………………………………………………………… 170
　　　二、副属和弦的用法 ……………………………………………………… 170
　　　三、用副属和弦为旋律编配和声 ………………………………………… 171
　　　课后练习 ………………………………………………………………… 180
　第六节　综合运用 ……………………………………………………………… 184
　　　一、正三和弦的六和弦 …………………………………………………… 184
　　　二、原位属七和弦 ………………………………………………………… 190
　　　三、转位属七和弦 ………………………………………………………… 200
　　　四、副三和弦 ……………………………………………………………… 203
　　　五、副七和弦 ……………………………………………………………… 205
　　　六、重属组和弦 …………………………………………………………… 218
　　　七、副属和弦 ……………………………………………………………… 226

下编　基础复调与合唱创编

第四章　复调音乐与合唱创编基础知识 ……………………………………… 236
　　　一、复调音乐 ……………………………………………………………… 236
　　　二、合唱创编 ……………………………………………………………… 249
　　　课后练习 ………………………………………………………………… 257

第五章　复调运用于织体的写作 ………………………………………………… 262
　第一节　二声部写作 …………………………………………………………… 262
　　　一、音色组合 ……………………………………………………………… 262
　　　二、主调织体写作 ………………………………………………………… 265
　　　三、声部进行方向 ………………………………………………………… 271
　　　四、复调织体写作 ………………………………………………………… 273
　　　五、声部写作问题 ………………………………………………………… 294
　　　课后练习 ………………………………………………………………… 297
　第二节　三声部写作 …………………………………………………………… 298
　　　一、音色组合 ……………………………………………………………… 298
　　　二、主调织体写作 ………………………………………………………… 300
　　　三、复调织体写作 ………………………………………………………… 309
　　　四、主复调织体的综合运用 ……………………………………………… 316
　　　课后练习 ………………………………………………………………… 326

第三节　四声部写作 ……………………………………………… 327
　　　一、音色组合 …………………………………………………… 327
　　　二、声部排列 …………………………………………………… 334
　　　三、主调织体写作 ……………………………………………… 342
　　　四、复调织体写作 ……………………………………………… 348
　　　五、主复调织体的综合运用 …………………………………… 356
　　　课后练习 ………………………………………………………… 361

第六章　完整合唱作品分析与创编 ………………………………… 363
　　　一、经典作品分析——《库斯克邮车》 ……………………… 363
　　　二、完整实例写作——《狮子山下》 ………………………… 380

参考文献 …………………………………………………………………… 393

绪 论

多声部音乐是包含两个及两个以上声部的音乐。欧洲 18 世纪以来的作曲理论通常将多声部音乐形态划分为两大类：主调音乐、复调音乐。

主调音乐在多声部音乐作品中只有一个主要的旋律，它可以在任何声部出现，其他声部缺乏独立性，只对主旋律起烘托和陪衬作用，这主要通过和弦的运用即和声的手法来实现。见谱例 0-1 和谱例 0-2。

谱例 0-1　金鼓词曲 丁善德配伴奏《太阳出来喜洋洋》（四川民歌）

谱例 0-1 的主旋律为人声声部，伴奏声部是节奏型和弦，没有独立性，只对人声声部起到烘托和陪衬作用。

谱例0-2　夏之秋曲《思乡曲》主题乐段

谱例0-2的主旋律先后在左右手声部交替出现，伴奏声部则以低音与分解和弦的形态与主旋律呼应呈现。

复调音乐是两个或两个以上独立声部在和谐织体中的结合。各声部在旋律和节奏上都有独立性，节奏上的独立性尤为重要。见谱例0-3。

谱例0-3　[匈] 巴托克曲《卡农式小舞曲》（选自《小宇宙》）

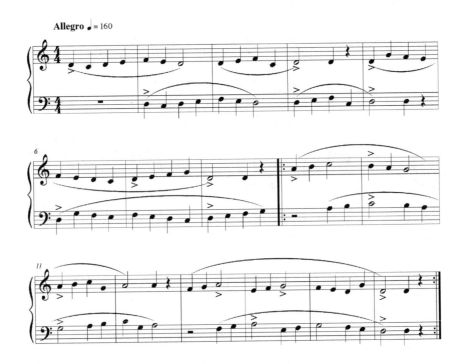

这是一首20世纪现代风格的复调乐曲，高低两条旋律做卡农式模仿，二者在曲调上各自独立，节奏上相互平衡，在音乐的重要性上地位相当，以纵向对位结合而成。

复调音乐的主要构成因素是横向的旋律线条，而这些线条在结合时，和声则支配着它们之间的纵向关系。主调音乐的主要构成因素是纵向的和声结构，而这些和弦在进行时，各声部要求形成连贯流畅的横向旋律线条。

主调音乐和复调音乐构成了多声部音乐，对其分析与写作是每位音乐专业的学生必须掌握的基本技能，因此，2006年教育部办公厅印发的《全国普通高等学校音乐学（教师教育）本科专业必修课程教学指导纲要》指出："'多声部音乐分析与写作'是普通高等学校音乐学（教师教育）本科的一门专业必修课程。是为适应培养高素质音乐教育工作者的需要，顺应作曲技术理论20世纪下半叶以来学科综合与交融的发展趋势，体现西方传统作曲技术理论在我国民族文化环境中的新创造，而将原作曲技术理论课程中基础和声学、复调音乐、曲式与作品分析及部分配器法常识中的基本教学内容加以有机整合和拓展而建设的一门综合性的作曲理论课程。……重在培养学生多声部音乐的分析能力和适应普通学校音乐教学及校内外音乐活动所需的多声部音乐的写作能力，提高学生对音乐作品的理解、鉴赏、表现及创作的能力。"[①]

根据《全国普通高等学校音乐学（教师教育）本科专业必修课程教学指导纲要》对"多声部音乐分析与写作"课程目标的规定，同时结合肇庆学院实际情况，本教材将青少年学生熟悉、喜爱的歌曲和教育部审定的中小学教科书中选用的作品纳入实例分析和写作的范畴，以使学生能运用所学的和声知识为歌曲编写恰当的钢琴伴奏，能将单声部歌曲编配为简易的合唱曲。由此，本教材的教学内容根据具体多声部音乐作品写作训练的需要，加入和声、曲式、复调的内容，以能独立写作完整多声部音乐作品为教学目标。在此期间同步进行相关作品范例的学习分析，以帮助写作训练的顺利完成。

[①] 《教育部办公厅关于印发〈全国普通高等学校音乐学（教师教育）本科专业必修课程教学指导纲要〉的通知》（教体艺厅〔2006〕12号）。

上编 基础和声与钢琴伴奏写作

第一章 和声框架写作
——用正三和弦为旋律编配和声

多声部音乐的基本表现手段有很多，和声是非常重要且基础的一个。和声是指和弦的结构及其连续进行，因此，和声的基础是和弦。三个、四个或五个音高和音名都不相同的音按三度叠置组成的和音称之为和弦。由三个音按三度叠置成的和弦称为三和弦，由四个音按三度叠置成的和弦称为七和弦，由五个音按三度叠置成的和弦称为九和弦，其中三和弦用得最多。见谱例1-1。

谱例1-1 和弦

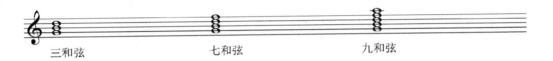

在和弦中，每个和弦音都有自己的名称：位于最下方的音称为根音，上方按三度叠置的音依次称为三音、五音、七音、九音等，以此类推。见谱例1-2。

谱例1-2 和弦音的名称

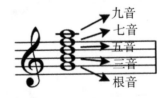

和弦中的各音，不论排列位置如何变化，名称不变。

上述和弦的类别与构成属于大小调和声体系，熟悉这个体系的和弦，并运用相关和弦为单旋律编配和声、写作钢琴伴奏是本编下面的教学内容。

和声框架是旋律声部与低音声部构成的基本结构，直接决定着和声效果良好与否。写好和声框架是写作钢琴伴奏的前提和基础，因此，本章的教学内容是在不涉及织体的情况下，训练写作和弦与和弦之间的基本连接。

第一章 和声框架写作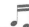

第一节 原位正三和弦

一个调内七个自然音级上建立的三和弦，是大小调自然音和声体系的基本和声材料，它们是调内和声的基础。见谱例 1-3 和谱例 1-4。

谱例 1-3　C 自然大调内七个自然音级上建立的三和弦

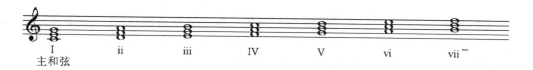

谱例 1-4　C 和声小调内七个自然音级上建立的三和弦

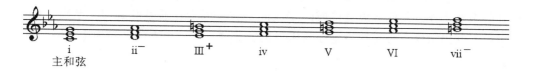

在调式和弦中，正三和弦是最重要的，它们是功能和声的代表和弦，并且直接展示了功能和声进行的基本逻辑，所以，正三和弦是整个和声功能框架的核心，是完整自然音和声体系的骨架。掌握好正三和弦，就为整个多声部音乐学习和运用打下了坚实的基础。

一、概念与功能

主和弦和它上、下五度①的属和弦与下属和弦称正三和弦。见谱例 1-5。

① 在柏西·该丘斯（Percy Goetschius，1853—1939）音乐理论体系中，把音与音之间的关系称为"音关系"（tone-relation）。他认为在各种音关系中，纯五度关系是真正维系音关系的基础音程，是最密切的音关系。纯五度的核心价值是其构成了调——"调是按纯五度关系循环的一群音的聚集"，音阶便是由调演变而成。除了同度与八度之外，纯五度是最和谐的"音结合"、最密切的音关系，是各种音关系中的核心音程。

谱例 1-5 正三和弦

它们是调性和声体系的骨架和弦，代表了三种不同的功能：T/t（主功能）、S/s（下属功能）、D（属功能）。通过属和弦与下属和弦对主和弦的倾向与支持，从而确立了调性①。正三和弦共同构建起调式和声的核心基础。

（一）主和弦

主和弦建立在音阶的一级（主音）上，是调式的中心和弦，在多声部音乐中是调式的主要支撑，其他各级直接或间接倾向于它。因为在适宜的旋律、节奏条件下，它可以表现出结束所必需的稳定性与乐思的完整性。用 I（大调）或 i（小调）标记和弦。

（二）属和弦

属和弦在音阶的五级上构成，直接倾向主和弦②，用 V（自然大调/和声小调）或 v（自然小调）标记。

（三）下属和弦

下属和弦在音阶的四级上构成，直接倾向或通过属和弦倾向于主和弦，用 IV（自然大调）或 iv（和声大调/自然小调/和声小调）标记。

在调式上，属和弦与下属和弦是最常见和最重要的不稳定和弦，在一定条件下能形成乐思不完整性的和弦。

一个调性内的各级三和弦，根据它们在调式音级中的地位与特性，有的具有稳定作用，有的具有不稳定作用，这些和弦在连接时显示出来的不稳定（紧张）与稳定（解决）的变化即称为和声的功能。正三和弦的连接正是这种变化在自然音和声体系中的典型集中表现，它们是调性和声体系的骨架和弦。因此，只要通过 I 级、IV 级和 V 级三个和弦的连接，就能明确任何一个调性，而运用正三和弦的和声进行是作品中最基本的和声处理方法。

① 调式功能关系表现在音与和弦连接时显示出来的紧张与稳定（解决）的变化上。
② V 级中的三音为调式音阶中的导音，其向着主音具有强烈的倾向性。

二、进行及进行公式

由于和弦之间不同的功能属性与相互关系,最简单的和声进行及其逻辑基础就是:在主和弦之后引入一个或几个不稳定和弦,形成明显的紧张性,这种紧张在进行到或回到主和弦时得到解决。见图 1-1。

主和弦（I）——不稳定和弦（非I）——主和弦（I）
　　　　　　　　（紧张性）　　　　　　（解决）

图 1-1　和声进行及其逻辑基础

根据以上和声进行的逻辑基础可以归纳出正三和弦中的进行模式,见图 1-2。

图 1-2　正三和弦中的进行模式

在此进行模式中可以总结出 3 种正三和弦的基本进行公式①:
（1）正格进行:I—V—I。
（2）变格进行:I—IV—I。
（3）完全进行:I—IV—V—I。

三、连接法

和弦的连续进行（和声进行）就形成了和弦之间的连接,它是按照一定的原则和规律进行的。和声连接的基础是声部进行,它可以是平稳的,也可以是跳进的。

（一）平稳进行

声部作一度（保持）、二度（级进）、三度（小跳）进行。它们在和弦连接中占

① 在和声基础的初学阶段,暂时不允许出现 V—IV 的倒功能进行。

主导地位,也是在初学和声时必须严格遵守的规则。

(二) 跳进进行

声部作四度或以上音程的进行。在初学阶段,各声部都不允许出现跳进,除了低声部,因为 I—IV 或 I—V 的根音进行就是跳进,这是很自然的进行。

1. 和声连接法

适用于有共同音的和弦连接中,如:I—IV、IV—I、I—V、V—I。共同音在同一声部保持到后一和弦,形成最为平稳的声部进行,见谱例 1-6。

谱例 1-6　和声连接法写作步骤

第一步:确定根音　　第二步:完成前一个　　第三步:共同音保持　　第四步:其他两个声
目前为根音—根音　　　　　　　和弦　　　　　　　　　　　　　　　　　　部连接到后一和弦中
　　　　　　　　　　　　　　　　　　　　　　　　　　　　　　　　　　　　离自己最近的音

2. 旋律连接法

这种连接法含两种情况:(见谱例 1-7a)

(1) 和弦间无共同音,如 IV—V 二度根音关系的和弦连接。

(2) 和弦间有共同音,但为了声部进行的变化而不采取共同音保持的方法进行连接。

需要注意的是,如果按照谱例 1-7a 中第三步的要求,还有可能把无共同音的两个和弦连接成另外一种情况(见谱例 1-7b 中的第三步),即某两个声部在前一和弦中形成了纯五、纯八度,在各自进行到后一和弦中仍形成纯五、纯八度,这种平行八度破坏了声部进行的独立性,而平行五度则造成音响上的空洞感,因而均被禁止。

谱例 1-7 旋律连接法写作步骤

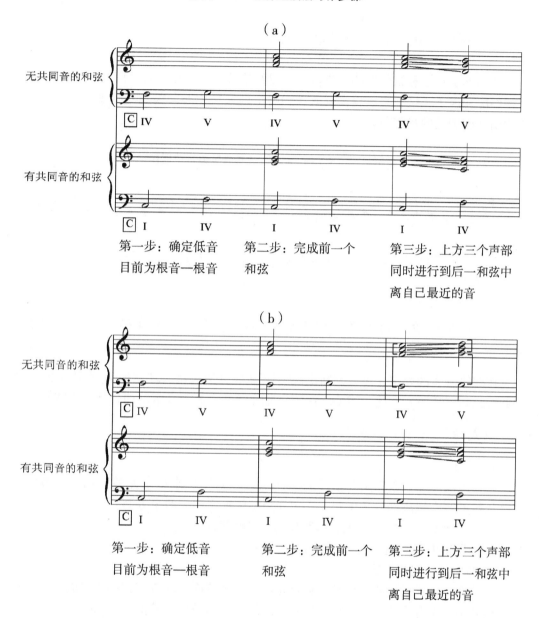

因此，两个没有共同音的和弦在连接时为了避免出现平行五八度，应当注意将左手的低音声部与右手的三个声部反向进行，如低音上行，则上方三个声部下行；反之，低音下行，上方三个声部则上行，这样做即可完全避免平行五八度。

此外还需要说明的是，不要把平行八度与左手低音声部的八度重叠相混淆，因为平行八度是由声部进行的错误造成的，而有意识地在低音形成八度重叠起着加强低音声部的作用。

总之，和弦连接的要点主要就是两个方面：平稳进行与杜绝连接错误。在练习中

若能始终坚持这两个原则，和声写作的基础部分就能掌握得非常扎实了。

四、用原位正三和弦为旋律编配和声

在学习了正三和弦的功能、进行公式以及连接方法之后，就可以开始尝试用其为旋律编配和声了。接下来以美国歌曲《山岭上的家》主题段为例（见谱例1-8），详细说明和声编配的步骤与方法：

谱例1-8 《山岭上的家》（美国歌曲）主题段

（一）第一步，用首调或固定调唱法熟悉旋律，并准确判断调式调性，分析旋律的句法结构

按照第一步的要求，可以判断出该旋律为G自然大调，其结构为16小节的方整型并行二句式乐段。在此，需要掌握一些曲式学基本概念来帮助理解其结构特点。

曲式结构与分析知识点：

1. 乐段

在一般情况下，以完全终止（原调性或另一调性）来结束完整或相对完整的乐思。乐段的基本组成部分是乐句。乐句划分的依据主要有两个方面：

（1）曲调较为稳定的结束，即明显的停顿间隙。

（2）明确的和声终止式——半终止、全终止。[①]

2. 方整型二句式乐段

方整型二句式乐段两句等长，且每句都由4小节或4的双倍数小节构成。在复拍子的乐曲中，也有由两个2小节的乐句构成的方整型乐段。见谱例1-9。

在二句式乐段中，方整型二句式是典型的基础结构，这种结构体现出一种对称、平衡的美。至于那些虽然两句等长，但每句不是由4小节或4的双倍数构成的乐段，如"5+5""6+6""7+7""3+3"等，被称为非方整型二句式乐段。

① 该内容会在本章第二节详细讲解。

谱例 1-9　肖邦《降 E 大调夜曲》Op. 9，no. 2 主题段

3. 并行句法

乐句开头的主题材料基本相同，而落音或终止式不同。在乐段中，乐句间是一种重复的陈述关系。所谓"重复"，是指乐段下句开始时重复（包括变化重复）上句开始时的音乐，即句首音乐重复，句尾结束各异。这种重复不但是为了加深印象，也使音乐的进行有层次感，而"重复"也是乐段主要的陈述方式之一。见谱例 1-10。

谱例 1-10　莫扎特《A 大调钢琴奏鸣曲》K. 331 第一乐章变奏主题

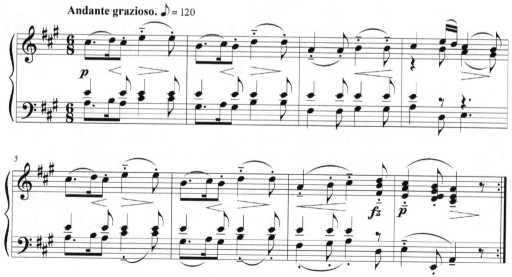

上例为4小节一乐句,第二乐句前2小节重复第一乐句前2小节,句尾3、4小节各有不同,为并行句法的乐段。

通过准确掌握以上三个曲式学基本概念,可以将《山岭上的家》主题段进行以下结构划分,见谱例1-11。

谱例1-11 《山岭上的家》(美国歌曲)主题段结构划分①

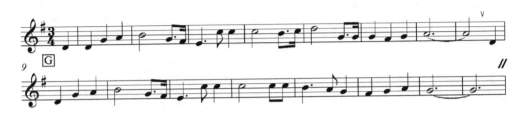

《山岭上的家》主题段1～8小节为第一乐句,2～16小节为第二乐句。两乐句的开头4小节均为重复关系,后4小节结尾稍有变化,落音不同,表现出方整型并行二句式乐段的特点。

(二) 第二步,根据旋律中隐伏的主要和声效果,挑选与其最为匹配的和弦

这一步骤是和声编配中技术要求最高的一个环节,它主要取决于编配者对旋律中隐伏的各种和声音响的熟练程度。某种情况下,还要求编配者有一定的和声想象力,能够表现出旋律音自身音响以外的和声。

在选配和弦之前需要明确的是,并不是旋律中的每个音都需要配上和弦。因为旋律的音调本身就离不开和声,因此,旋律当中会非常明确地昭示其中的和声效果。在多声部音乐的旋律写作中有大量直接和隐伏的分解和弦式进行,特别是在巴洛克、古典主义甚至浪漫主义时期的许多作品中,旋律就是由分解和弦音组成的,有的旋律直接就是把纵向的和弦及其进行平摊成先后出现的旋律形态。因此,为旋律编配和声,实际上就是将隐伏在旋律当中的和弦"找出来",并使它反作用于旋律,从而形成和谐的立体音响效果。

要将旋律中的和声准确找出,需要编配者能够判断哪些音是和弦音,哪些音不是和弦音,即和弦外音②,在将旋律中所有的和弦外音都排除以后,旋律的和声效果就显而易见了。《山岭上的家》主题段中主要有两种和弦外音:经过音和辅助音。

1. 经过音

从一个和弦音到另一个和弦音之间连续级进的和弦外音称经过音。经过音发生在弱拍或弱音节,时值一般较短。经过音的标记为"经"字或"P."(Passing tone 的

① 谱例1-11中的"V"表示乐句划分,"//"表示乐段划分。
② 在音型化的处理中,常有一些不属于和弦结构内的音出现,这些音称为"和弦外音"。

缩写），见谱例 1-12。

谱例 1-12　经过音的标记

2. 辅助音

在同一个和弦音之间的上方二度或下方二度关系的和弦外音称辅助音。因此，运用辅助音时的旋律音型特点是从一个音上行级进或下行级进后又回到同一个音。辅助音发生在弱拍或弱音节，一般时值较短，它对和弦音起装饰辅助的作用。

在和弦音上方二度的辅助音称上助音，下方的称下助音。上助音常用自然音，以"∧"标记；下助音则自然音与变化音均常运用，用"∨"标记，见谱例 1-13。在小调中导音的下助音通常用升高的 VI 级音。上下助音可以结合运用形成以一个音为中心的装饰性音型。

谱例 1-13　辅助音的标记

通过判断查找，可以将《山岭上的家》主题段中的经过音和辅助音标示出来，见谱例 1-14。

谱例 1-14　《山岭上的家》（美国歌曲）主题段和弦外音

在将和弦外音查找出来以后，剩下的都是和弦音，以这些音为核心就能更为清晰地找出其中隐伏的和弦，谱例 1-15 中的第二行就是旋律中和弦音所暗示的和弦，根据这个就能为该主题段选配最合适的正三和弦，以此完成和弦编配步骤。

谱例 1-15 汪恋昕编配《山岭上的家》（美国歌曲）主题段和弦编配

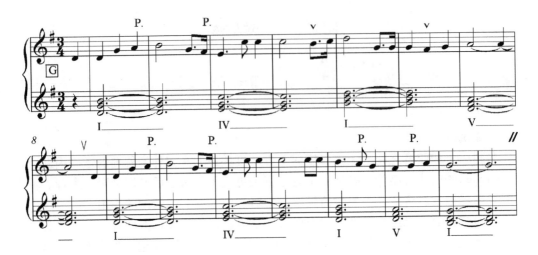

（三）第三步，运用和声与旋律两种连接法，按三行谱的模式准确完成选配和弦的连接

在谱例 1-16 中运用了两种连接法对所选和弦进行连接，由于编配时是根据旋律中的和弦音选择了相应的和弦，因此，在该曲中会出现每 2 小节，即 6 拍同用一个和弦的编配现象，这样连接完成后，右手高音部的旋律线条显得十分单一，缺乏流畅感，见谱例 1-17。

谱例 1-16 汪恋昕编配《山岭上的家》（美国歌曲）主题段和弦连接

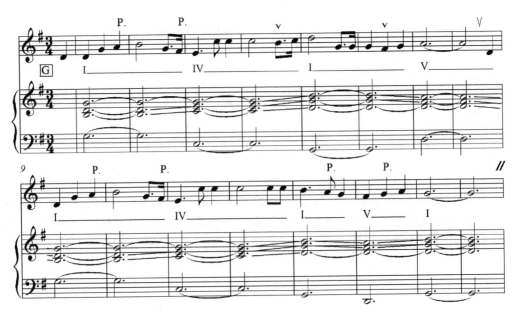

谱例 1-17　汪恋昕编配《山岭上的家》（美国歌曲）主题段和弦编配高音部 1

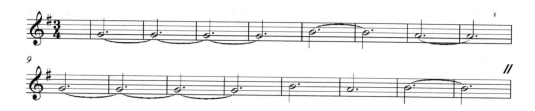

为了进一步改善和弦连接时右手高声部的旋律线条，在遇到同一个和弦持续反复使用的情况下，可以采用同和弦转换的方法进行连接上的变化。

和弦在反复时改换另一种形式叫作同和弦转换，这种改变主要是旋律位置的改变。旋律从一个和弦音换到另一个和弦音称为和弦的旋律位置转换，简单地说，就是在右手声部转换和弦的原位和各种转位，而左手低音不变，这种做法看似和弦级数本身没有变化，但是在实际音响效果中，右手的高音声部会因此产生相应的旋律起伏，当这种起伏与主题旋律相碰撞时会制造出多声部旋律交错、呼应的效果，尤其在帮助主题塑造结构感和制造旋律高潮点时有显著的作用，见谱例 1-18。

谱例 1-18　同和弦转换

从谱例 1-18 中可以清晰地看到，使用同和弦转换的连接在右手高音部明显有一条流畅的旋律线，这与未使用同和弦转换的连接相比大大增强了和声音响中的旋律化效果。根据这一和弦连接方法的指导思路可以将《山岭上的家》主题段重新进行连接，见谱例 1-19。

谱例 1-19　汪恋昕编配《山岭上的家》（美国歌曲）主题段同和弦转换

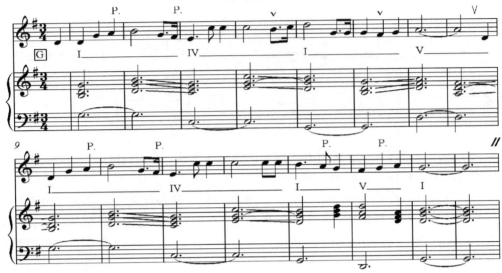

以上连接使用了同和弦转换，改善了之前过于平稳、缺乏旋律感的高音部，见谱例 1-20。

谱例 1-20　汪恋昕编配《山岭上的家》（美国歌曲）主题段和弦编配高音部 2

通过学习该范例，可以总结出和弦编配在连接时的三个写作要点：

（1）当在同一小节或跨小节之间只需要编配同一个和弦时，应采取同和弦转换的方法增强右手高音部的旋律感。

（2）用同和弦转换连接时，声部进行可以自由跳进。

（3）变换和弦连接时一定要遵循规范正确的连接法（和声、旋律连接法），杜绝连接错误（非平稳连接、平行五八度等）。

（四）第四步，弹唱旋律与和弦编配，感受和声与旋律的结合

许多同学对于这一步骤不是很重视，有很大一部分原因是疏于键盘演奏，因而有心理负担，但是对于"多声部音乐分析与写作"这门课程，如果不积极地与音乐实践相结合，那么只能成为"纸上谈兵"的理论说教。因此，需要在学习相关的理论

知识后及时地与具体的音乐效果相结合,以此体会写作技巧带来的听觉效果,并通过内心感受到的音乐结果进一步改善写作技巧,并完善和填补理论知识的空缺。这样相辅相成的学习模式十分必要。因此,无论是教师还是学生都应当高度重视写作的实践训练,并踏踏实实地完成每一个阶段的练习。

课后练习

一、键盘题

1. 熟练弹奏 C/a、G/e、F/d、D/b、♭B/g、A/♯f、♭E/c 调性中的原位正三和弦及其三种不同位置。

2. 熟练弹奏上述调性中的正格进行 I—V—I、变格进行 I—IV—I、完全进行 I—IV—V—I。I—V、V—I、I—IV、IV—I 可使用和声连接法、旋律连接法,IV—V 使用旋律连接法。

二、写作题

用原位正三和弦为以下旋律编配和声,注意使用同和弦转换,写作完成后自弹自唱。

1.

2.

3. 潘振声曲《幸福的种子寄向远方》

4. 柴可夫斯基《俄罗斯舞曲》

三、分析题
分析下列片段的和声。
1. 肖邦《玛祖卡》Op. 24 No. 2

2. 柴可夫斯基《第二交响曲》

3. 莫扎特《A 大调钢琴奏鸣曲》K.331

4. 德沃夏克《幽默曲》

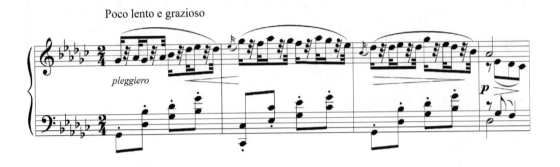

第二节　终止与终止四六和弦

一、乐段中的终止

结束一个音乐结构和结束一个乐思陈述的和声进行，称为终止。根据在乐段中的位置，终止可分两类：中间的终止（第一乐句的结尾）和结尾的终止（第二乐句或整个乐段的结尾），见谱例1-21。

谱例1-21　乐段中的终止

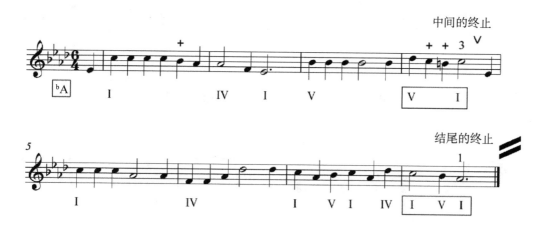

如果是在一个二句式乐段中，一般来说，第一句的终止结束在属功能Ⅴ级或下属功能Ⅳ级（不稳定功能）上，称为半终止，而第二句的终止则结束在主功能Ⅰ级（稳定功能）上，称为全终止。这两个终止联系起来形成一个音乐的整体，见谱例1-22。

谱例1-22　半终止与全终止

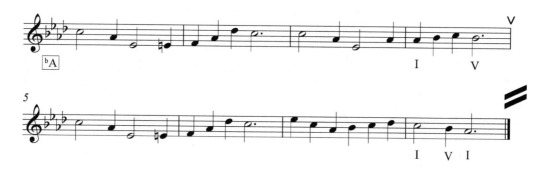

根据与主和弦 I 级连接的和弦，分为正格终止、变格终止和完全终止。谱例 1-21、谱例 1-22 的第一句以 I—V 终止，为正格半终止，第二句以 V—I 终止，为正格全终止。

谱例 1-23 以 I—IV 终止，为变格半终止，谱例 1-24 以 IV—I 终止，为变格全终止。

谱例 1-23　里姆斯基·科萨科夫《舍赫拉查达》

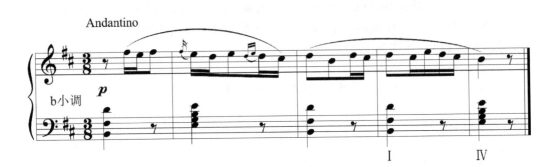

谱例 1-24　达尔戈梅日斯基《云睡着了》

谱例 1-25 结尾处以 IV—V—I 终止，同时包含 IV、V 两个不稳定和弦的终止称为完全终止。

谱例 1-25　格林卡《伊凡·苏萨宁》

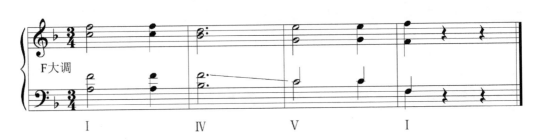

根据终止式中最后一个和弦的功能，分为稳定终止和不稳定终止。

谱例1-26 不稳定正格半终止中V级为属功能，作为终止式最后一个和弦是不稳定的，可作为半终止。最后一个为主功能是稳定的，可做全终止。当然，变格终止也分稳定变格终止和不稳定变格半终止。

谱例1-26　不稳定正格半终止与稳定正格终止

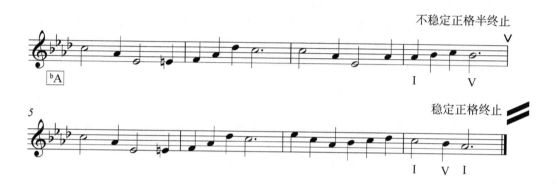

根据全终止中主和弦Ⅰ级的完满程度，可分为完满终止和不完满终止。

谱例1-27 完满终止中结尾的主和弦出现在小节的强拍，采用根音旋律位置，原位Ⅳ级或者Ⅴ级连接到Ⅰ级，这就是完满终止的条件，如果不同时满足上述条件，则为不完满终止。

谱例1-27　完满终止和不完满终止

二、终止四六和弦

(一) 概念与功能

在终止式中，把主和弦 I 级的五音放在低音构成第二转位，后面必跟属和弦 V 级，二者共同构成属功能，这个 I 级和弦称为终止四六和弦，标记 K_4^6。

终止四六和弦包含两种功能因素，属复合功能。它的低音是属音，上面的音是主音和中音，而属音作为和声的低音基础占有优势，见谱例 1-28，因此，K_4^6 不再是主功能，而是属功能，具备特有的紧张性与不稳定性，不再有主功能固有的稳定性。

(二) K_4^6 和弦的结构、进行与节拍条件

(1) 为强调其属功能优势，K_4^6 一般重复低音，即和弦的五音，见谱例 1-28。

谱例 1-28　K_4^6 和弦的功能特点

(2) K_4^6 不能单独使用，必须进行到 V 级，这种进行叫作解决，而 K_4^6—V 被称为"终止模式"。

(3) K_4^6 前不使用 V 级，使用下属和弦 IV 级做预备最自然，但要注意避免平行八度，见谱例 1-29。有的终止式中，K_4^6 也常在没有下属和弦的情况下直接放在主和弦的后面，见谱例 1-30。

谱例 1-29　柴可夫斯基《快乐的声音消失了》

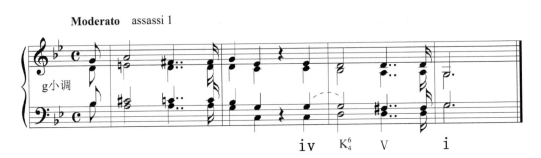

谱例1-30　贝多芬《钢琴奏鸣曲》作品11之2

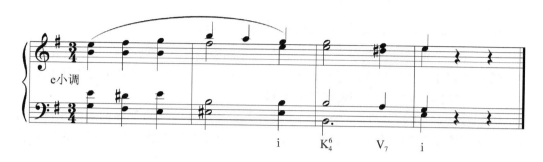

（4）K_4^6一般只出现在强拍强位上，任何节拍条件下，K_4^6总要比后面的V级节拍位置要强，即便都放在弱拍，也要K_4^6在前V级在后，见谱例1-31。

谱例1-31　贝多芬《钢琴奏鸣曲》Op. 26

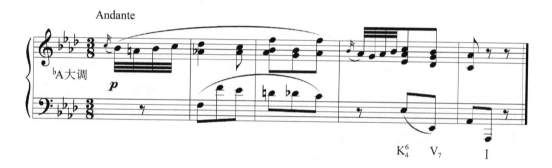

（三）K_4^6的和弦连接

K_4^6与下属和弦IV级连接时，因为二者有共同音，所以可以使用和声连接法，这也是应用最广的一种连接。K_4^6与I级主和弦连接时，只需变换低音即可，高声部的三个音应当完全保持。K_4^6不能单独使用，必须解决到V级，此时低音可以保持不动，也可以进行向上或向下的八度大跳，这主要用于结尾的终止式，以此来增强结束的完满感，高声部的主和弦音则下行级进至V级的三音和五音，形成平稳连接。K_4^6和弦自身亦可以进行同和弦转换。见谱例1-32。

谱例1-32　K_4^6和弦的预备与解决

（四）K_4^6 和弦的使用条件

如何在编配中使用 K_4^6 和弦，需要满足以下五个条件：

（1）在一个乐段中，先划分出半终止与结尾的稳定终止，再把 K_4^6 用于终止式。

（2）观察半终止中的旋律是否可以配 V 级来结束，结尾稳定终止的旋律是否可以配 V—I 来结束，因为 K_4^6 需要解决至 V 级。

（3）若（2）可行，再进一步观察半终止和稳定终止所配的 V 级前的旋律是否可以配 I 级，因为 K_4^6 实际是由主和弦构成，因此，旋律中若隐伏了主和声，则可以使用 K_4^6。

（4）最后观察选定配 K_4^6 的位置之前的旋律是否必须要配 V 级，因为 K_4^6 目前只用 IV 级和 I 级做预备，不会将 V 级用在 K_4^6 之前。

（5）若 K_4^6 和弦的节拍位置比后面的 V 级弱，抑或时值短于后面的 V 级，即使前四点条件均符合要求，也不要在此编配使用 K_4^6 和弦。

三、用终止四六和弦为旋律编配和声

谱例 1-33 为方整型二句式乐段，每句 4 小节。半终止处 sol 为 I 级和弦音，fa 为 V 级和弦音。全终止处同半终止处一样均有 I 级和 V 级的和弦音，具备了 K_4^6—V 的和弦条件。因为 K_4^6 是从 I 级和弦变化而来，后面解决到 V 级和弦。全终止处 sol 前面为 la，是 IV 级和弦音，刚好作为 K_4^6 的预备。

谱例 1-33　旋律一

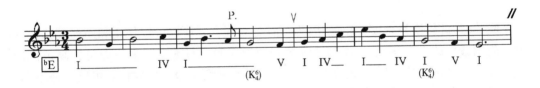

最后，在半终止、全终止处的 sol 下标记 K_4^6，fa 下面标记 V，且 K_4^6 处在强拍，V 级处在弱拍，完全符合上述 K_4^6 的使用条件。

标好级数后，就可以编配和弦了，第三小节标注"P"的是经过的和弦外音，不配和弦，见谱例 1-34。

第一章 和声框架写作

谱例 1-34 汪恋昕为旋律一编配的和弦

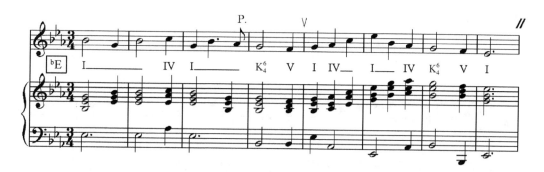

再举一例。运用 K_4^6 和弦为谱例 1-21 编配和声，见谱例 1-35。

谱例 1-35 汪恋昕为谱例 1-21 编配的和弦

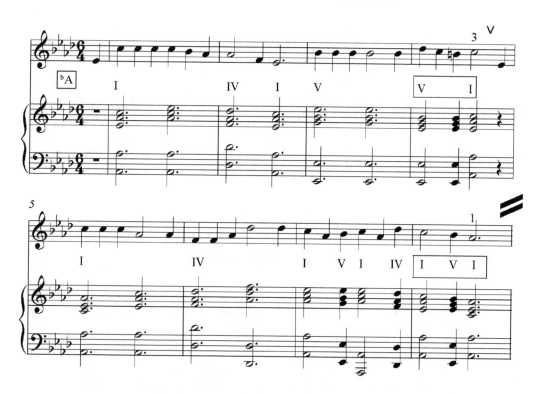

根据谱例 1-21 标记的和弦级数，上例中低音均为正三和弦的根音，上方三个声部遵循平稳的原则连接，I—IV、I—V 之间可以使用和声连接法，内声部尽量级进进行。长时间使用一个和弦时，运用同和弦转换的方法使高声部旋律线条流动起来。

谱例 1-36 在谱例 1-35 的编配基础上，把全终止处 I—V—I 的进行，改为 K_4^6—V—I，上方三个声部的音不变，只需把低音的 I 级根音 la 改写为五音 mi。这样的编

配即符合 K_4^6 的使用条件，且增加了属功能的紧张性，为最后主和弦的出现制造了更强的趋向性。

谱例 1-36　汪恋昕用 K_4^6 和弦编配谱例 1-21

再以《送你一支玫瑰花》为例讲解 K_4^6 和弦的运用，见谱例 1-37。

谱例 1-37　《送你一支玫瑰花》

谱例 1-37 为 e 和声小调，方整型综合二句式乐段。

曲式结构与分析知识点：

1. 综合句法

综合句法是指在并行句法的基础上，前部分被一个句读再一分为二，从而使结构

的整体形成一个由前到后逐步扩展的过程，见谱例1-38。

谱例1-38　柴可夫斯基《六月·船歌》

谱例1-38中2小节引子后，第一乐句4小节，第二乐句6小节。第二乐句为综合句法，2+1+1+2的内部结构，整句进行了逐步的扩展。

谱例1-37《送你一支玫瑰花》两个乐句也是综合句法，内部结构是2+2+4，整个乐段表现出逐步扩展的特征。

句法分析清楚后，可根据旋律音选配和弦，同时标出和弦外音，见谱例1-39。

谱例 1-39　汪恋昕编配《送你一支玫瑰花》

谱例 1-39 使用正三和弦原位编配旋律，其中第 1 小节的和弦外音为辅助音，第 3 小节的第一个 la 为经过音，后一个 la 为先现音，第 5、6 小节的也为经过音，第 7 小节的第一个 mi 也为经过音，最后一个八分音符 mi 也可视为先现音。

2. 先现音

先现音是指后一和弦的和弦音在前一和弦的同一声部先出现，成为前一和弦的和弦外音。它的特点是前后和弦同一声部音的重复，发生在弱拍或弱音节，时值一般较短。先现音的标记为"先"或"Ant."（Anticipation 的缩写），见谱例 1-40。

谱例 1-40　先现音的标记

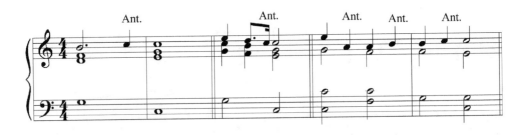

为方便编配，以后所有和弦外音均用"＋"标记，见谱例 1-41。

谱例 1-41　汪恋昕编配《送你一支玫瑰花》（一）

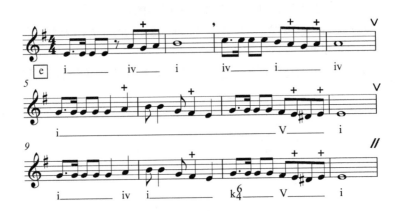

谱例1-41把原曲第二句的反复重新编配和弦，为的是与第二句第一遍形成不同的音响效果。第一遍可以配得简单一些，和弦选用尽可能少，反复时则可在原先的基础上把经过的和弦外音作为和弦音增配新和弦，并在全终止式加入K_4^6增加其紧张感和强烈终止感。

设计好和弦级数，就可以运用和弦连接法，按三行谱的模式写作和弦连接，见谱例1-42。

谱例1-42　汪恋昕编配《送你一支玫瑰花》（二）

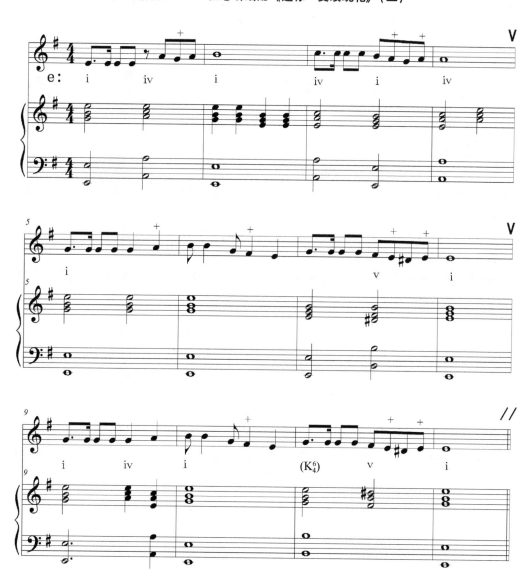

谱例 1-42 根据标记的和弦编配和弦，要遵循内声部平稳连接，使用和声连接法。低音均为正三和弦的根音。在旋律为长音停顿时，伴奏可使用同和弦转换丰富音响效果。

最后，弹唱上面两条旋律及其和弦编配，体会旋律与和弦结合的美感。

综上所述，K_4^6 作为一种功能上不稳定的和弦，为半终止和完全终止带来了新的音响和附加的紧张性。就现有的和声手段来说，在乐段的结束终止中，K_4^6 最大限度地推迟了主和弦的出现，这样，趋向于主和弦的倾向性就越强，整个终止的紧张性也就越强烈。在乐句的半终止中，K_4^6 用自己的紧张性加强了 V 级的临时稳定性，因此，K_4^6 和弦在各种终止中有着重要的作用，且被广泛采用。

课 后 练 习

一、键盘题

1. 熟练弹奏 C/a、G/e、F/d、D/b、bB/g、A/$^\#f$、bE/c 调性的正格终止 I—V、V—I，变格终止 I—IV、IV—I，完全终止 IV—V—I。全终止中可尝试把最后主和弦做完满终止与不完满终止两种形式。

2. 熟练弹奏上述调性的 I—K_4^6—V—I、IV—K_4^6—V—I 两个连接。

二、写作题

用原位正三和弦为以下旋律编配和声，要求判断终止式，正确使用 K_4^6 和弦，写作完成后自弹自唱。

1.

2. 奥斯特洛夫斯基

3.

4.《音乐之声》

三、分析题

分析下列片段的和声。

1. 莫扎特《渴望春天》

2. 比才《阿莱城姑娘》

3. 贝多芬《♭B 大调钢琴三重奏》Op. 97

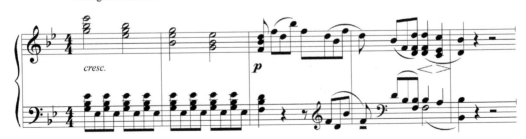

4. 莫扎特《♭B 大调钢琴奏鸣曲》K. 333

第三节　正三和弦的六和弦

一、概念与应用

正三和弦的第一转位称为正三和弦的六和弦，标记为 I_6、IV_6、V_6，见谱例 1-43。

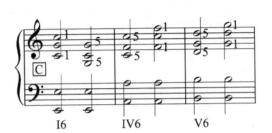

谱例 1-43　正三和弦的六和弦标记

正三和弦的六和弦重复根音和五音，不重复三音，即使重复也要在特定的条件下①。六和弦可以省略五音，根音、三音不能省略。

由于六和弦的三音在低声部，音响上没有原位三和弦那样稳定，因此，六和弦适合应用在结构的中间，音乐进行之中，使陈述流畅，一般不作为乐句或乐段的结束和弦使用。若在终止式使用六和弦，则会构成不完满终止。

二、连接

六和弦由于重复音的多样性——可重复根音或五音，其连接也具有多样性，但平稳原则（尤其是内声部）仍然是和弦连接的首要原则，平行五八度仍要杜绝，见谱例 1-44。

谱例 1-44　六和弦的连接（一）

① 如果六和弦在它自己的三和弦之后，上方声部保持不动的情况下，可重复三音。

要注意的是 IV—V₆ 连接时，低音作减音程，而不是增音程，增音程效果不好，见谱例 1–45。

谱例 1–45　六和弦的连接（二）

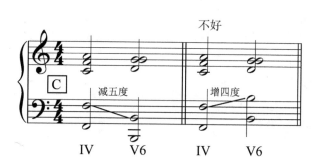

六和弦的应用会明显使低音部的旋律线变得流畅，而这个声部的旋律线在重要性上仅次于旋律声部，因此，在为旋律配和声时必须注意低音部的旋律线，尽可能控制低音部的跳进，使低音旋律线条连贯。例如，谱例 1–49 的低声部均为正三和弦的根音，旋律以跳进为主，不够流畅；而谱例 1–50 的低声部则加入了正三和弦的三音，低音旋律变得圆滑流畅，与高声部形成呼应。

三、用正三和弦的六和弦为旋律编配和声

运用正三和弦的六和弦为旋律编配和声，可以解决只用原位正三和弦时低音连续跳动的问题，让低音旋律变得流畅起来，下面以《友谊地久天长》为例讲解，见谱例 1–46。

谱例 1–46　《友谊地久天长》（苏格兰民歌）

首先，唱或奏这条旋律，明确调式调性，在谱面标出 F 自然大调。此 8 小节旋律的曲式结构为方整型顶真二句式乐段。

曲式结构与分析知识点：

顶真句法，即后一句的开头音重复前一句的结束音，并且这个曲子的两句间还具

有逆行对称的特点,后一句的开头与第一句的结束部分呈镜像关系。见谱例 1-47。

谱例 1-47 《槐花几时开》(四川民歌)

谱例 1-47 为 4+4 二句式乐段,第二乐句开头"do. re. la"重复第一乐句结尾三个音,形成顶真的句法。

谱例 1-46《友谊地久天长》两个乐句也是顶真句法,4+4 两个乐句,第二乐句开头音 re 重复第一乐句结束音 re,且第二乐句旋律音的顺序为"re. do. la. fa. sol. fa. sol. la. fa. re. do",刚好是第一乐句旋律音"do. fa. la. sol. fa. sol. la. fa. la. do. re"的逆行,呈现出对称的镜像关系。

句法分析清楚后,再编配和弦。首先,用原位正三和弦编配,在旋律下方标出和声级数,同时用"+"标出和弦外音,其中不能成为和弦音的均为和弦外音(经过音、辅助音、先现音)。见谱例 1-48。

谱例 1-48 汪恋昕编配《友谊地久天长》(一)

其次,按原位和弦编配时尽可能注意高声部的旋律线条,因其为外声部,旋律效果突出。谱例 1-46 中,上下两个乐句的旋律进行有方向感——上句上行,下句下行,且呈迂回平稳进行,可通过有方向意识的同和弦转换及旋律连接法来实现音响效果。同时,在第二句中设计旋律的高潮点,并控制其出现次数以突出其高潮效果。见谱例 1-49。

谱例 1-49　汪恋昕编配《友谊地久天长》(二)

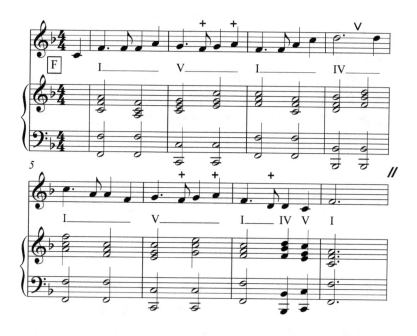

谱例 1-49 中，低音部 I、IV、V 和弦采用根音为低音，其旋律线条生硬不自然。现在其基础上加入正三和弦六和弦，使低音线条流畅且富有旋律化，见谱例 1-50。

谱例 1-50　汪恋昕编配《友谊地久天长》(三)

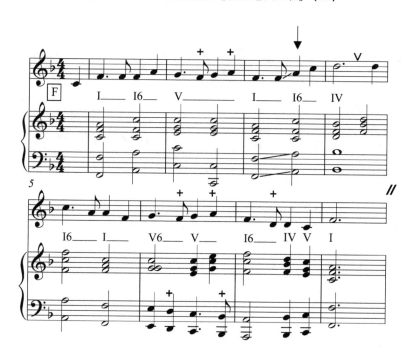

最后，写作时注意：

（1）第三小节中，低音与主旋律声部形成平行五八度，应尽可能避免。

（2）第六小节的低音声部把谱例 1–47 中的二拍同音 "do"，根据低声部旋律的需要加入经过音，以增强其旋律流动感。

在原位正三和弦连接的低音进行中适当加入六和弦，使原本生硬的低音线条变得圆滑流畅。需要注意的是，低音线条的设置同样要形成一定的方向感——上行趋势或下行趋势，最好能与高声部形成反向进行，并配合其构成，这是具有高潮效果和声的重要手段。

课后练习

一、键盘题

1. 熟练弹奏 C/a、G/e、F/d、D/b、$^\flat$B/g、A/$^\sharp$f、$^\flat$E/c 调性的 I—V_6、I—IV_6、V—I_6、IV—I_6、IV—V_6、I_6—IV、I_6—V、V_6—I、IV_6—V、IV_6—I 等连接。

2. 熟练弹奏上述调性的 I_6—V_6、I_6—IV_6、IV_6—V_6、V_6—I_6、IV_6—I_6 等连接。

二、写作题

用正三和弦原位、第一转位为以下旋律编配和声，根据条件正确使用 K_4^6 和弦，写作完成后自弹自唱。

1. 美国乡村民谣《哦！苏珊娜》

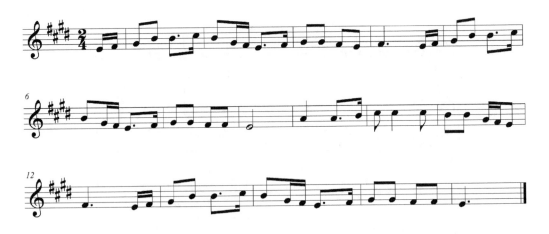

2.

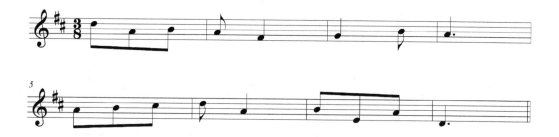

3. 柴可夫斯基《俄罗斯民歌》

4.

三、分析题

分析下列片段的和声。

1. 贝多芬《第三十二钢琴奏鸣曲》

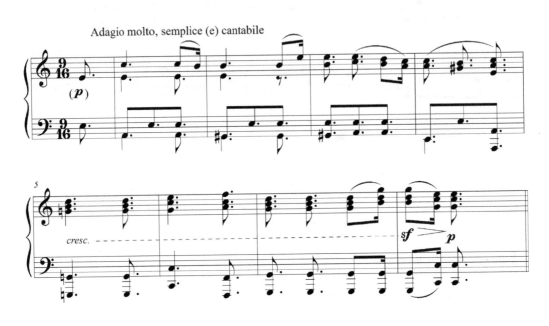

2. 勃拉姆斯《德意志安魂曲》

3. 穆索尔斯基《鲍里斯·戈都诺夫》

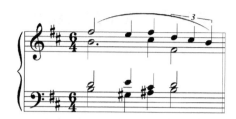

4. 舒曼《民歌》

第四节　原位属七和弦

一、概念与功能

建立在调式音阶五级音上的七和弦叫作属七和弦，级数标记为 V_7，功能标记为 D_7。

属七和弦是最常见的一种不协和和弦，在自然大调与和声小调中的结构一样，均为根音、三音、五音构成大三和弦，根音和七音构成小七度，整体为大小七和弦，见谱例 1-51。

谱例 1-51　属七和弦

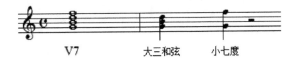

属七和弦是和声学中确定调的骨干和弦，通过 I—V_7—I 的连接实现定调，它也是一切七和弦技术处理的集中表现。

属七和弦可用完全的和不完全的形式，不完全的属七和弦省略五音，重复根音，见谱例 1-52。

谱例 1-52　属七和弦的完全形式和不完全形式

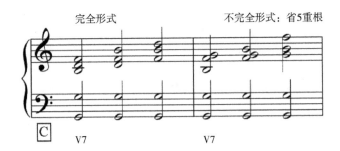

属七和弦由于含有小七度音程，以及导音与七度音之间的减五度音程，因此，它比属三和弦具有更不稳定性和紧张感，且需要明确的解决进行。

二、预备

属七和弦为不协和和弦,七音为不协和音,因此,在应用之前需要预备。

属七和弦具备属功能,前面可接主功能、下属功能、属功能,即 I、I_6、IV、IV_6、K_4^6、V、V_6 和弦做预备。属七和弦不仅可用在音乐进行中所有可以用 V 级的地方,而且它还是重要的终止和弦之一,全终止式的连接公式有:

(1) IV—V_7—I;

(2) IV_6—V_7—I;

(3) K_4^6—V_7—I;

(4) IV—K_4^6—V_7—I。

半终止式的连接公式有:

(1) $IV_{(6)}$—V_7;

(2) $I_{(6)}$—V_7;

(3) K_4^6—V_7;

七音的预备有以下三种方式:

(1) 保持预备:IV 级的下属音保持进入 V_7 的七音,见谱例 1-53 的 a 部分。

(2) 级进预备:I、K_4^6、V 级中的属音级进下行进入 V_7 的七音,见谱例 1-53 的 b 部分。I、K_4^6 中的中音级进上行进入 V_7 的七音,见谱例 1-53 的 c 部分。

(3) 跳进预备:I、K_4^6、IV、V 级的和弦音跳进进入 V_7 的七音,见谱例 1-53 的 d 部分。

谱例 1-53　七音的预备

三、解决

不协和的和弦进行到协和的和弦，称为解决。属七和弦是不协和和弦应解决到协和的主和弦，解决口诀是"三上五七下"，即三音级进上行（也可三度下行），五音级进下行，七音级进下行。属七和弦原位解决到主和弦 I 级原位只重复根音，五音可有可无。见谱例 1-54。

谱例 1-54　属七和弦的解决

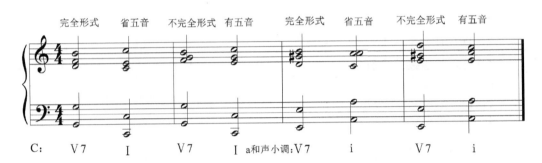

四、用原位属七和弦为旋律编配和声

V_7 和弦既可以用在音乐进行之中，又是重要的终止和弦。凡是可以用 V、V_6 和弦的地方都可以用 V_7 和弦，但要注意七音有没有级进向下小二度解决进行。

以谱例 1-55《四季歌》为例，讲解如何运用原位属七和弦编配和声。

谱例 1-55　《四季歌》（日本民歌）（一）

首先，唱或奏这条旋律，熟悉调式调性并划分结构，见谱例 1-56。

谱例 1-56　《四季歌》（日本民歌）（二）

此旋律为 d 和声小调，曲式结构为方整型贯穿二句式乐段。

曲式结构与分析知识点：

贯穿句法，是并行句法的一种变化形式，结构整体被一分为二，后段落重复前段落的结束而开始，这种句法常易引起句读的隐退，带来结构的不可分性质和连贯的音乐效果，见谱例 1-57。

谱例 1-57　德彪西《亚麻色头发的少女》

谱例 1-57 第 7 小节是乐句的终止处，但第 8 小节重复了第 7 小节的后十六音型，随后级进下行保持这种音型，造成音乐的连贯和句读的隐退，表现出贯穿句法的特征。

谱例 1-56《四季歌》两个乐句也是贯穿句法，4+4 两个乐句，第一乐句可再分为 2+2 的乐节，第二乐句前 2 小节重复第一乐句的后 2 小节，构成贯穿句法。同时此乐段还构成综合句法，即第一乐句一分为二，第二乐句一气呵成，逐步发展完成。

句法分析清楚后，再从宏观上为旋律安排原位正三和弦 Ⅰ、Ⅳ、Ⅴ 级，若有和弦外音可用"+"标出，没有则不标。观察终止处是否可以使用 K_4^6 和弦，并对选配 V 级的位置进一步斟酌是否可用 V_7 和弦，见谱例 1-58。

谱例 1-58　汪恋昕编配《四季歌》（日本民歌）（一）

和弦明确之后，就可以为旋律设计低音线条，运用六和弦使低声部流畅、富有旋律感，同时根据整体结构设计音乐的开始、发展、高潮、结束等进行过程，见谱例 1-59。

谱例 1-59　汪恋昕编配《四季歌》（日本民歌）（二）

根据上例设计完成的低音，写作高声部和弦连接，在保证其连接正确的同时对高音的旋律声部及节奏进行符合音乐发展的设计，并与低音形成配合，见谱例 1-60。

编配完成后，弹唱和声与旋律，这是不能忽视的重要步骤。

在运用属七和弦编配旋律时,应注意以下事项:

(1) 在该实例中主要练习原位属七和弦的应用,包括编配与连接进行,这当中应根据所学知识点精确地使用属七和弦的两种形式与其他和弦的连接,注意七音的解决进行。

(2) 仍要注意最初学习的正三和弦及六和弦的各种连接,避免错误进行。

谱例1-60　汪恋昕编配《四季歌》(日本民歌)

课后练习

一、键盘题

1. 熟练弹奏 C/a、G/e、F/d、D/b、♭B/g、A/♯f、♭E/c 调性的 IV—V_7—I、IV_6—V_7—I、K_4^6—V_7—I、IV—K_4^6—V_7—I 等连接。

2. 熟练弹奏上述调性的 $IV_{(6)}$—V_7、$I_{(6)}$—V_7、K_4^6—V_7 等连接。

二、写作题

用正三和弦原位、第一转位、属七和弦原位为以下旋律编配和声,注意终止式和弦的正确使用,写作完成后自弹自唱。

1. 莫扎特《渴望春天》

2.

3. 《重归苏莲托》主题段

4.

三、分析题
分析下列片段的和声。
1. 贝多芬《第一交响曲》

2. 贝多芬《第三交响曲》

3. 舒曼《摇篮曲》

4. 莫扎特《A 大调钢琴奏鸣曲》K. 331

第五节　转位属七和弦

一、名称与标记

属七和弦的转位有三个：第一转位以三音为低音，级数标记 V_5^6，功能标记 D_5^6；第二转位以五音为低音，级数标记 V_3^4，功能标记 D_3^4；第三转位以七音为低音，级数标记 V_2，功能标记 D_2。见谱例 1–61。

属七和弦的转位运用完全形式，即根音、三音、五音、七音分别写在四个声部中，不重复、不省略。

谱例 1–61　属七和弦的转位标记

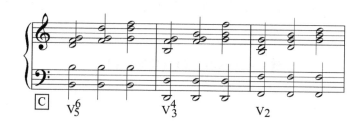

二、解决

属七和弦转位的解决依然运用口诀"三上五七下"，但由于不同的声部位置，V_5^6、V_3^4 解决到原位主三和弦（I），V_2 解决到主和弦的六和弦（I_6）。解决到 I 级时，主和弦为完全形式，只重复根音。见谱例 1–62。

谱例 1–62　属七和弦转位的解决

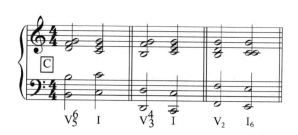

三、应用

属七和弦的原位常用在终止式中,其转位则常用在结构内部,即旋律的进行之中。

采用属七和弦的各种转位,使各个声部特别是低音部的旋律发展大为丰富,因此,在为旋律配和声时应尽量采用属七和弦的各种转位,而把它的原位和弦尽量留给终止使用。可使用的低音进行公式有:$V_6—V_5^6—I$;$V—V_2—I_6$;$IV—V_2—I_6$;$IV—V_3^4—I$;$IV—V_5^6—I$;$I—V_3^4—I$;$I_6—V_3^4—I$(经过属三四和弦)[①]。

注意:属三和弦、原位属七和弦在与其各种转位和弦转换时,声部进行仍应遵循平稳原则。

四、用转位属七和弦为旋律编配和声

先以一首儿歌《小星星》为例,讲解转位属七和弦的应用位置及其解决,见谱例 1-63。

谱例 1-63 《小星星》(英国儿歌)(一)

唱或奏这条旋律,判断调式调性并划分结构。此曲为非方整型再现三句式乐段。

曲式结构与分析知识点:

一个乐段由三个乐句构成,都是非方整型结构。三句式的关系包括平行对比的 aab 型、abb 型,再现的 aba 型以及并列的 abc 型。下面逐一举例说明,见谱例 1-64、谱例 1-65、谱例 1-66。

① $I_6—V_4^6—I$,经过四六和弦中把属三和弦第二转位变为属七和弦第二转位。

谱例 1-64　贝多芬《钢琴奏鸣曲》Op. 49 No. 2

谱例 1-64 四小节一乐句，一乐段包含三个乐句。前两个乐句旋律节奏相似，是平行关系，第三乐句与前两句不同，形成对比，构成 aa¹b 型平行对比三句式。

谱例 1-65　黄准曲《红色娘子军连歌》

谱例 1-65 第一、三乐句各为 6 小节，两句主题材料一样，第二乐句 8 小节，与首尾两句节奏、旋律均不一样，形成对比，构成 aba 型再现三句式。

谱例 1-66　陕北民歌

谱例 1-66 乐段三个乐句的小节数为 4+4+5，每句的主题材料各不相同，只有句尾终止音形成下属—下属—主的呼应关系，构成 abc 型并列三句式。

《小星星》三个乐句是 4+4+4 的结构，第一乐句和第三乐句的旋律和节奏一样，中间第二乐句与一、三乐句均不一样，形成对比，而第三乐句可以看作是第一乐句隔时的再次出现，因此，此曲为再现三句式乐段结构，见谱例 1-67。

谱例 1-67　汪恋昕编配《小星星》（英国儿歌）（二）

明确结构之后，根据旋律音继续为《小星星》编配和弦。先从宏观上编配正三和弦，写出级数即可，不用明确和弦位置和七和弦，并标出和弦外音，见谱例 1-68。

谱例 1-68　汪恋昕编配《小星星》（英国儿歌）（三）

和弦明确后，为该旋律配写低音，在乐句终止处考虑使用 K_4^6—V 的进行。此曲旋律简单干净，要尽可能使用转位和弦制造出流畅且富有动力的低音线条，见谱例 1-69。

谱例 1-69　汪恋昕编配《小星星》（英国儿歌）（四）

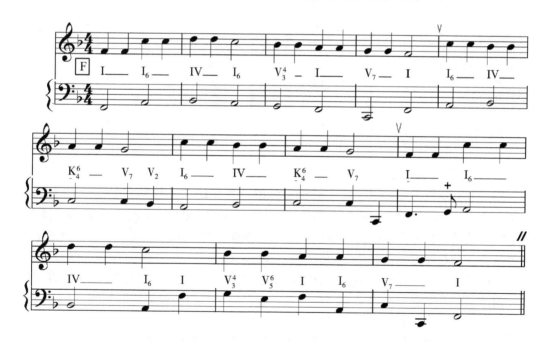

上例低音利用和弦的各种转位、同音八度转换以及添加经过音进一步丰富低音线条并带来节奏动力，与歌曲旋律形成呼应，时而烘托，时而推动。

接着，根据低音写作上方三个声部，依然要求连接平稳，尽量使用和声连接法保持声部，使用旋律连接法时声部间不宜大跳，见谱例 1-70。

谱例1-70　汪恋昕编配《小星星》（英国儿歌）（五）

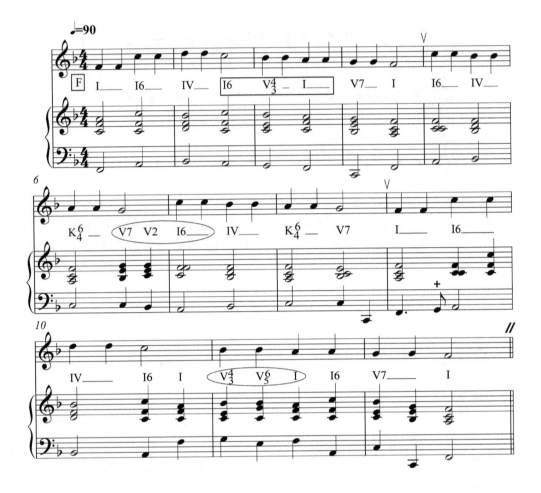

谱例1-70的编配运用了属七转位和弦的两种用法，一种是方框处，V_3^4和弦夹在主和弦及其六和弦之间形成级进的连接，这是经过V_3^4和弦的用法。一种是圆圈处，属七和弦及其转位作同和弦内部转换，延续属功能，再解决到主和弦，七音级进下行二度解决，这是属七及其转位和弦的固定解决模式。

此曲简单明快，和声节奏不宜过快，基本保持一个小节两个和弦的变换速度。只有在倒数第二小节处，和声节奏加快一倍，这是为了利用和声节奏的突变，在再现句制造出音乐的高潮，并形成完满终止。

最后，弹唱编配好的和声与旋律，体会转位属七和弦的用法。

再以《故乡的亲人》为例进行讲解，见谱例1-71。

谱例1-71　［美］福斯特词曲 邓映易译配《故乡的亲人》（一）

唱或奏这条旋律，判断调式调性并划分结构。此曲为方整型起承转合四句式乐段。

四句式乐段与二句式乐段都是常见的乐段类型。四句式是在二句式的基础上再增加两个乐句。一个乐段有四个乐句，它们之间的关系则比两个乐句稍复杂一些，具体如下。

曲式结构与分析知识点：

四个乐句可分为包含两个乐句的上下两片，若下片是以重复上片开始的，为平行结构，见谱例1-72；非重复的，为对比结构，见谱例1-73；具有"起承转合"关系的，为起承转合结构，见谱例1-74。

谱例1-72　比才《卡门序曲》

谱例1-72为平行结构的四句式乐段，每句4小节，前8小节为上片，后8小节为下片，上下片前半部分重复，后半部分相似，因此，两片之间呈方整、对称的平行关系。

<center>谱例1-73　巴托克《献给孩子们（二）》之7</center>

谱例1-73为对比结构的四句式乐段，每句2小节，前4小节为上片，上片中的2个乐句为严格的重复关系，后4小节为下片，也是2个基本重复的乐句。下片与上片虽节奏相同，但旋律进行相反，构成方整型对比结构。

<center>谱例1-74　肖邦《葬礼进行曲》开头部分</center>

谱例1-74为起承转合的四句式乐段，2小节引子后，每个乐句2小节，1、2句为变化重复的关系，第3句将主题材料分裂、展开，形成对比，第4句再现第1句，体现出"合"的特点。

明白了四句式乐段的结构关系，再回到谱例1-71《故乡的亲人》的编配当中。此旋律4小节一乐句，有4个乐句，1、2乐句开头材料一样，句尾变化，为起承关

系，第 3 乐句旋律与第 1 乐句截然不同，形成对比关系，视为转，第 4 乐句重复第 2 乐句，视为合，整个乐段形成起承转合四句式结构，见谱例 1-75。

谱例 1-75　[美] 福斯特词曲 汪恋昕编配《故乡的亲人》（二）

结构明确后，从宏观上为此旋律安排正三和弦 I、IV、V。此曲是一首抒情的曲子，和声节奏①不宜过快，每小节 1~2 个和弦较为合适。同时标出和弦外音，并事先考虑可以使用 K_4^6 和弦的位置，见谱例 1-76。

谱例 1-76　[美] 福斯特词曲 汪恋昕编配《故乡的亲人》（三）

①　和声节奏是指和弦变换的快慢。

谱例 1-76 先根据旋律音确定正三和弦原位级数的同时，标出和弦外音。全曲有三种和弦外音，其中两种是之前在原位正三和弦中讲过的经过音和辅助音，还有一种是换音。

换音，是指在一个和弦音与另一个和弦音之间发生的跳进与级进相结合的和弦外音。它的特点是级进与跳进相结合，或者级进—换音—跳出，或者跳进—换音—级进。换音处在弱拍或弱位，时值等于或短于前后和弦音。换音的标记为"换"或"C."（Changing tone 的缩写），见谱例 1-77。

谱例 1-77　换音的标记

谱例 1-76 中的换音是跳进—换音—级进的形式。

和弦外音明确后，写作低音。在原位和弦低音的基础上进一步细化低音线条的设计，可使用六和弦以及属七和弦的转位和弦，以写出流畅、张弛有度的低音旋律，同时兼顾功能清晰，对整体的音乐结构发展起到帮衬和助推的作用，见谱例 1-78。

谱例 1-78　［美］福斯特词曲　汪恋昕编配《故乡的亲人》（四）

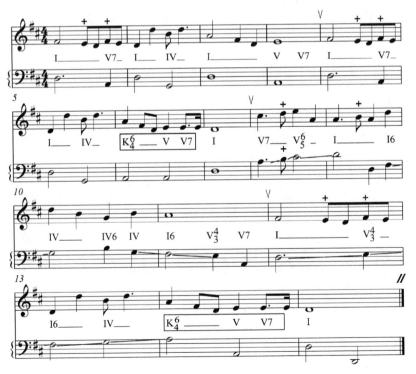

谱例 1-78 方框处把 I—V_7 的进行改成 K_4^6—V_7 的终止式，更加明确乐句的收束感。连线处则是为了低音旋律的流畅和对音乐的发展有所推动，把原位跳动的低音进行改为级进上、下行流畅的旋律线条，且与歌曲旋律形成反向进行，以达到助推音乐发展的作用。第 3 乐句中属七和弦经过转位属五六和弦再解决到 I 级，低音避免了 V_7 直接解决到 I 级带来的上四度大跳，而是形成级进的进行，再加入经过的和弦外音 si，变成流畅的旋律。接着第 3～4 乐句的低音运用转位属三四和弦、主六和弦和原位正三和弦的连接，形成级进向上推动再级进向下再级进向上的长线条波动起伏，完成对音乐"转"—"合"的帮衬。

根据上例设计完成低音，写作右手和弦连接，在保证其连接正确的同时对右手高音的旋律声部及节奏进行符合音乐发展的设计，并与左手低音形成配合，见谱例 1-79。

谱例 1-79　[美] 福斯特词曲 汪恋昕编配《故乡的亲人》（五）

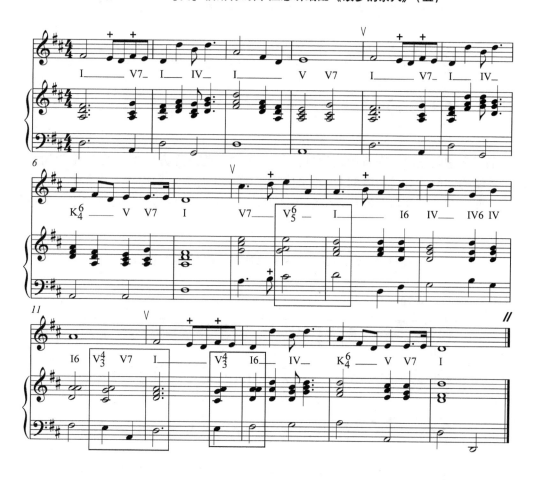

谱例 1-79 方框处三组属七和弦转位的连接与解决均采取就近原则平稳连接，第一、二处七音级进向下二度解决至 I 级，是常见的用法。第三处是经过属三四和弦的特殊用法，即与前面的主和弦一起构成 I—V_3^4—I_6 的连接，这时 V_3^4 解决至主六和弦，七音则向上级进二度解决。

编配完成后，弹唱和声与旋律，这是重要且不能忽视的步骤。

再举一例，见谱例 1-80。

谱例 1-80　［英］亨利·比肖普《可爱的家》（一）

唱或奏这段旋律，判断调式调性并划分结构。此曲为方整型并行对比四句式乐段。此结构同前面讲过的谱例 1-73 的结构一样，上片 2 个乐句与下片 2 个乐句形成对比，而上片、下片内部各自 2 个乐句又为并行关系。调性与乐句划分如下，见谱例 1-81。

谱例 1-81　［英］亨利·比肖普《可爱的家》（二）

调性和结构明确后,根据旋律音用正三和弦编配和声,可以先不考虑转位与七和弦,只在大范围内编配并标出级数。此曲较为抒情,和声节奏依然不宜过快,可以每小节安排1~2个和弦。不能成为和弦音的用"+"标示成和弦外音。在乐句终止处考虑是否能使用K_4^6和弦,见谱例1-82。

谱例1-82　[英]亨利·比肖普曲 汪恋昕编配《可爱的家》(三)

谱例1-82中第1小节的和弦外音是先现音,第3、4小节的和弦外音分别是辅助音和经过音。这些和弦外音均在前面的章节中讲解过。

接着,写作低音。低音要和歌曲旋律的句读一致,且形成清晰流畅的旋律线条。因此,在原位和弦根音做低音的基础上,运用六和弦、属七和弦及其转位的和弦音替代根音,以写出丰富的低音线条和多样的节奏。在写作低音时,要把运用转位和七和弦的和弦级数位置标示清楚,见谱例1-83。

谱例 1-83　［英］亨利·比肖普曲　汪恋昕编配《可爱的家》（四）

谱例 1-83 中 4 个乐句的终止式均使用了 V_7—I 的连接，旋律音没有作 K_4^6 的条件。方框处是经过属三四和弦的用法，圆圈处是属七和弦及其转位和弦内部转换，两种用法都可以使低音形成流畅的线条。另外一种使低音旋律流畅的做法是在原位与六和弦转换的根音与三音间加入经过的和弦外音，从而构成旋律级进进行。

根据低声部，写作高、中声部。注意上方 3 个声部的和弦连接要平稳，采用就近原则，能保持、级进则不跳进进行。在保证其连接正确的同时，也要对高声部旋律和节奏进行符合音乐发展的设计，与低声部形成配合，见谱例 1-84。

谱例1-84 ［英］亨利·比肖普曲 汪恋昕编配《可爱的家》（五）

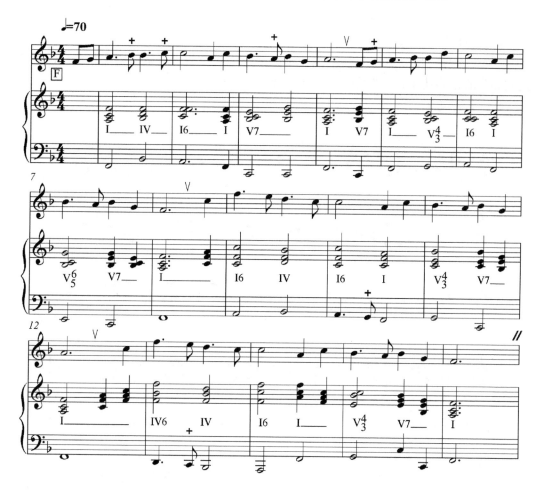

最后，弹唱编配的和声与旋律，体会多声部音乐的丰富音效，这是必不可少的一步。

上述两个例子的编配重点在于训练如何自如地运用转位属七和弦，尤其是经过属三四和弦。通过这些范例的写作与分析可以进一步巩固熟练和弦连接的基本原则与技巧，并切实感受转位和弦带来的丰富低音线条与节奏效果。

课后练习

一、键盘题

1. 熟练弹奏 C/a、G/e、F/d、D/b、♭B/g、A/♯f、♭E/c 调性的转位属七和弦解决连接：V_5^6—I、V_3^4—I、V_2—I_6。

2. 熟练弹奏上述调性的转位属七和弦应用连接：V_6—V_5^6—I、V—V_2—I_6、IV—V_2—I_6、IV—V_3^4—I、IV—V_5^6—I、I—V_3^4—I、I_6—V_3^4—I。

二、写作题

用正三和弦原位、第一转位、属七和弦原位、转位为以下旋律编配和声，注意终止式和弦的正确使用，写作完成后自弹自唱。

1. 《剪羊毛》

2. 《小小少年》

3. 贝多芬《变奏曲》

4.

三、分析题
分析下列片段的和声。

1. 贝多芬《第六交响曲》

2. 莫扎特《第四十交响曲》

3. 贝多芬《第四交响曲》

4. 莫扎特《第三十九交响曲》

第二章 钢琴伴奏织体概论

一、概念

(一) 织体

织体一词源自拉丁文"factura"、英文"texture",直译为花纹、组织、结构等。音乐中的织体是指"音乐作品中声部的组合方式"①,即音乐作品声部间纵横交织的组织结构和具体形态。具体形态包括构成织体的各个要素,如旋律线、音调、节奏、节拍、速度、力度、音色、和声、调式调性、对位、低音等,这些都是准确表现音乐形象的重要组成部分。正如织体本身包含很多要素一样,一句话也并不能完全概括音乐中织体的完整含义。织体可以是音与音之间在连续的进行中发生相互关系,有序、有组织地编织在一起,也可以是各种表现不同音乐形象的音响的组合,是乐曲的组织,更可以是和声框架的华彩形式,等等。

音乐织体可以分为单声部织体和多声部织体。

单声部织体是指一个声部或者一个线条的旋律形式,包括无伴奏独唱、齐唱,单件乐器的独奏,多件乐器的齐奏等,如谱例2-1。

谱例2-1 [美] 罗杰斯曲《多来咪》

① 《中国大百科全书(爵乐·舞蹈卷)》,中国大百科全书出版社2009年版,第855页。

多声部织体是指两个或者两个以上的声部（线条）同时叠置在一起的组织结构，包括横向进行与纵向组合，如谱例 2-2。

<div align="center">谱例 2-2　陈凌霄词　冼星海曲　男声二部合唱《战歌》</div>

多声部织体从声部结构上可分为主调织体、复调织体以及二者相结合的主复调织体。

主调织体，又称和声织体，它以一个或几个声部为旋律声部，表达主要内容，处于主要地位，其他声部则以各种音型为主要旋律伴奏，丰富旋律声部的音响，处于辅助地位，见谱例 2-3。这是强调纵向结构关系的织体。

<div align="center">谱例 2-3　舒伯特曲《摇篮曲》</div>

谱例2-3的主旋律是歌曲《摇篮曲》，配以钢琴伴奏。如果离开了歌曲主旋律，钢琴伴奏只是一组和声进行，毫无意义，而离开了钢琴伴奏的和声织体，这条主旋律就成了单声部织体，显得单薄、不充实，不能更好地表现音乐形象，因此，二者是主体和从属的关系，表现出纵向结合的织体形态。

复调织体，即两个或两个以上各自独立的旋律同时结合构成的音乐织体。这些旋律或模仿，或对比，在同一时间里表现各自不同的音乐形象和色彩，或者一个形象的不同侧面，见谱例2-4。这是纵横结构关系均强调的织体。

谱例2-4　贺绿汀曲《牧童短笛》

谱例2-4是二声部对比复调，高低声部各自独立的两条旋律一呼一应、上静下动、互为补充，表现了一个骑在牛背上悠闲地吹着笛子天真无邪的牧童形象。这两个声部横向具有中国民间音乐风格的独立旋律，纵向又具有西方音乐的和声基础。因此，二者的关系是平等的，既密切关联，又明显对比，表现出横纵结合的织体形态。

主复调织体是综合了主调性与复调性两种织体的特点而形成的织体结构，它是建立在和声基础上的线条化的一种声部综合结构形态，见谱例2-5。这种结构形态较为复杂多样，随着音乐创作实践的不断发展，其形式更加灵活自如，不易掌握，因此，在本基础教程中只做介绍，不做讲解和写作训练。

谱例2-5　徐源等编配《山丹丹开花红艳艳》

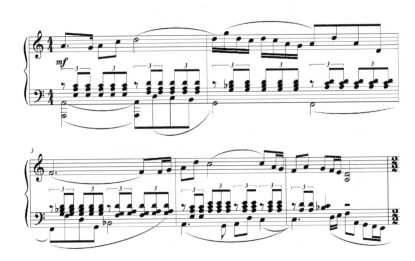

谱例 2-5 高低声部呼应对答，做对比复调，是复调织体。中声部的和弦音型陪衬高低声部的旋律，是主调织体。主复调兼有的织体使得音乐形象更加丰满生动。

（二）钢琴伴奏织体

在音乐织体中，主旋律以外的其他声部均可视作伴奏声部，用钢琴化的伴奏织体烘托、渲染、补充主旋律，在节奏、旋律、和声、情绪、性格等方面完善主旋律对音乐形象的表达，是多声部音乐中常见的表达方式。

钢琴伴奏织体的基本组成结构见图 2-1。

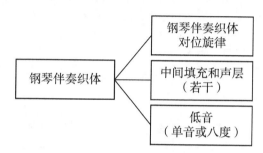

图 2-1 钢琴伴奏织体组成图

主旋律一般在钢琴伴奏织体上方，这是音乐的主要部分。钢琴伴奏织体则由上层对位旋律、中间和声填充层、下层和弦低音组成。上层对位旋律是对主旋律的补充和对比，可有可无，这属于复调织体。中间和声层是为了填充和弦的中间部分，使整个和弦完满充实，必不可少，这属于主调织体。下声部的和弦低音层是和声的基础，也不可缺少，否则会使音乐没有根基，飘在上方。

钢琴伴奏织体作为音乐语言构成和音乐技术理论的重要因素，表现出多种多样的色彩和形态，有浓墨重彩的，也有疏朗透明的，更有淡雅清新的，下面将介绍主调织体中常用的钢琴伴奏织体类型。复调织体的写作运用将在下编中讲解。

二、分类（主调式）

钢琴伴奏主调织体中对主旋律起陪衬作用的和声，是在和声框架的基础上，以各种不同音型表现出来的。但不管音型的变化有多大，依然要遵循和声进行的逻辑、和弦的结构原则。

和弦材料在钢琴伴奏织体中出现的类型大致可以分为三种：柱式和弦织体、分解和弦织体、旋律化和声织体。

（一）柱式和弦织体

柱式和弦织体直接在和声框架进行的基础上产生，是和弦材料的基本方式，因此，在纵向上，它是对和声框架的原样呈现，或有选择的重复，或是在个别单位拍上的删

减。柱式和弦织体有两种表现形式，一种是和弦节奏型，一种是和弦节奏分解型。

1. 和弦节奏型

和弦节奏型的柱式和弦织体是最为单纯的织体形式，是和声框架的直接表现形式。以简单的节奏律动与和弦式的声部织体作为伴奏，为歌唱者营造淡雅抒情、平淡纯净的气氛，见谱例2-6和谱例2-7。

谱例2-6 《嘎达梅林》（内蒙古民歌）

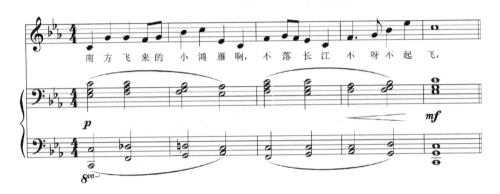

谱例2-6中钢琴伴奏织体其实就是和声框架，每小节两个二分音符，单纯的和弦伴奏织体营造出舒展从容、稳健有力、庄严肃穆的气氛。

谱例2-7 贺敬之词 马可等曲 姚锦新配伴奏《太阳底下把冤伸》（选自歌剧《白毛女》）

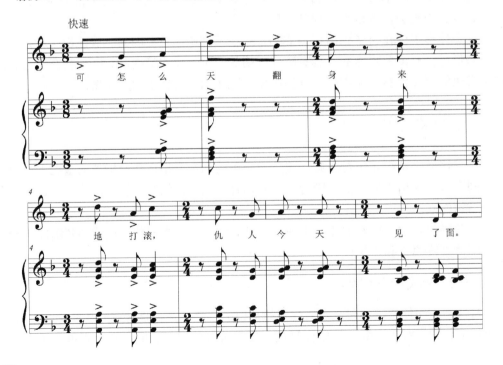

谱例2-7中钢琴伴奏织体是对和声框架在个别单位拍上的删减，柱式和弦形成了一种短促、急切的伴奏效果。

2. 和弦节奏分解型

和弦节奏分解型织体是和弦材料节奏变化的方式，因此，同一个和弦不在同一时间出现，即低音与和弦音前后出现，如此循环反复，或者完整和弦多次反复出现，表现出特定的节奏型，如三连音、琶音、震音、切分音等，见谱例2-8和谱例2-9。

谱例2-8　贺敬之词　马可等曲《恨似高山仇似海》（选自歌剧《白毛女》）

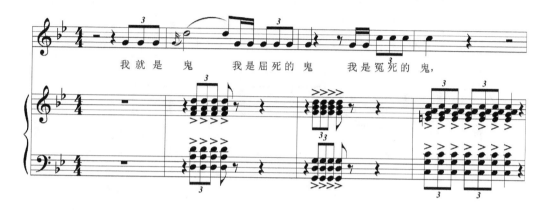

谱例2-8中钢琴伴奏织体把柱式和弦以三连音的节奏分解，快速急切的伴奏织体配合哭诉式的慢唱，是戏曲中紧拉慢唱的手法，表现出强烈的戏剧冲突。

谱例2-9　刘健曲　王球缩编《巴山夜雨》

谱例2-9中钢琴伴奏织体的高声部为琶音节奏分解，低声部为震音节奏分解，且和弦的厚度不断变薄，刻画出巴山夜雨不断变幻的艺术形象。

钢琴伴奏的柱式和弦织体音型还有如下几种，见谱例2-10。

谱例 2-10　钢琴伴奏的其他几种柱式和弦织体音型

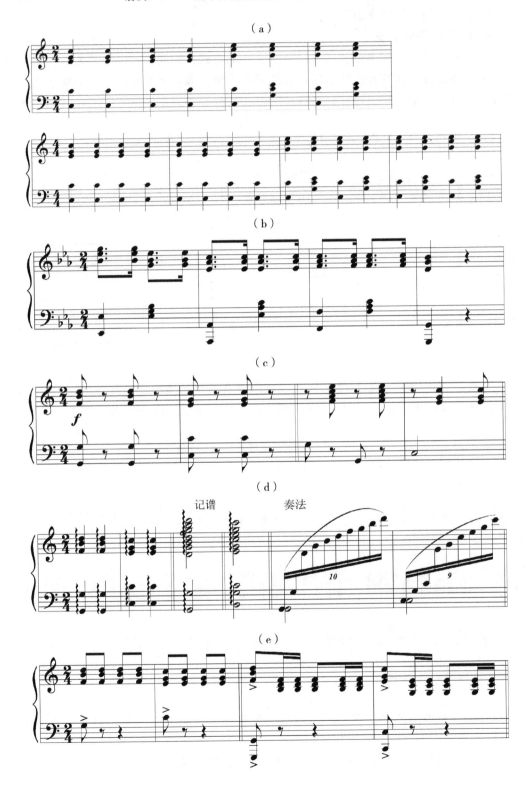

上面列举的柱式和弦音型不能包含所有音乐作品，在具体编配中要根据不同歌曲性格和意境写作适合的织体音型，且同样的织体音型在不同的速度下也会表现出不同的风格。

（二）分解和弦织体

分解和弦织体是和弦音按照一定的运动方向连续先后地出现，是和弦的装饰性或音型化，也称为华彩性音型织体。这种织体在分解的过程中，各个音的排列顺序一般是按照泛音列的顺序由低音往高音运动，也有从高音往低音运动的，少数情况下有从中间向高低两边展开运动的。其运动纹理形态大致划分为以下三种：半分解和弦、完全分解和弦，以及它们的综合形态。

1. 半分解和弦

半分解和弦是将和弦音部分分解，低音与和弦音交替出现，如低音单音+和弦双音、低音双音+和弦双音、低音双音+和弦多音等。若高低声部的织体运动方向一致，为同向半分解和弦织体；若不一致，为反向半分解和弦织体；其他半分解和弦的高低声部织体运动方向呈多种方向。见谱例2-11、谱例2-12、谱例2-13、谱例2-14、谱例2-15。

谱例2-11　彭邦桢词 刘庄、延生曲《月之故乡》同向半分解和弦

谱例2-11钢琴伴奏中半分解和弦织体是低声部单音、三度双音+高声部单音、二度双音，高低声部均自下往上运动，形成同向半分解和弦伴奏织体。

谱例 2-12　王志信曲《母亲河》反向半分解和弦

谱例 2-12 钢琴伴奏中半分解和弦织体是低声部单音、四度双音 + 高声部三度双音、单音，低声部自下往上运动，高声部自上往下运动，形成反向半分解和弦伴奏织体。

谱例 2-13　晓光曲　韩伟词《乡音乡情》

谱例 2-13 钢琴伴奏中半分解和弦织体是低声部八度双音、单音 + 高声部三个音、单音，高低声部均呈直线运动，形成同向半分解和弦伴奏织体。

谱例 2-14　施光南曲　韩伟词《打起手鼓唱起歌》

谱例 2-14 钢琴伴奏中半分解和弦织体是低声部八度双音+高声部和弦三个音，前 2 小节形成反向半分解和弦织体，后 2 小节形成同向半分解和弦织体。

谱例 2-15　[奥] 舒伯特曲《小夜曲》

谱例 2-15 钢琴伴奏中半分解和弦织体是低声部八度双音+高声部和弦四度、三度交替双音，低声部低音保持长音，高声部和弦音则形成弧形运动方向。

2. 完全分解和弦

完全分解和弦是将和弦音全部分解，这种和弦音线条运动形态变化多样，一般分为直线型和波浪型。直线型是和弦音上行或下行运动，呈单一方向运动形态，而波浪型则是和弦音迂回运动，呈多方向运动形态，如抛物线型、锯齿型等，见谱例 2-16、谱例 2-17、谱例 2-18、谱例 2-19、谱例 2-20、谱例 2-21、谱例 2-22。

谱例 2-16　[德] R. 舒曼曲《核桃树》

谱例2-16 钢琴伴奏织体为完全分解和弦，低声部和弦的根音、三音、五音分别先后出现，高声部紧接其后再次先后出现和弦音，低高声部和弦分解较为平均，形成上行直线型织体运动形态。

谱例2-17 [德] 门德尔松曲《乘着歌声的翅膀》

谱例2-17 钢琴伴奏织体也是上行直线型完全分解和弦，与谱例2-16所不同的是低声部和弦分解较为疏松，只有根音和五音，而高声部和弦分解则偏密集，包含四个和弦音。

谱例2-18 《摇篮曲》

谱例2-18 钢琴伴奏织体是上行直线型完全分解和弦，但低声部更为单薄，仅有单音或八度、五度双音，高声部分解三个和弦音，这样的织体更为清淡和抒情。

谱例2-19　吕其明等词曲《谁不说俺家乡好》

谱例2-19钢琴伴奏织体也为直线型完全分解和弦,但高低声部形成下行直线型织体形态。高声部与低声部分解和弦音个数一致,均为四音一组。

谱例2-20　王倬词 尚德义曲《千年的铁树开了花》

谱例 2-20 钢琴伴奏织体为完全分解和弦，高低声部以两个六连音形式完全分解一个和弦，形成抛物线型分解和弦形态。

谱例 2-21　王持久词 朱嘉琪曲《古老的歌》

谱例 2-21 钢琴伴奏织体的完全分解和弦形态与谱例 2-20 一样，不同的是低声部作长音持续，高声部作相距三、五、六度的全分解织体。

谱例 2-22　刘麟词 王志信曲《遍插茱萸少一人》

谱例 2-22 钢琴伴奏织体低声部以八分音符分解和弦音，呈弧形织体形态，高声部以十六分音符分解和弦音，呈锯齿织体形态。

3. 综合形态

综合形态是指既有半分解和弦也有完全分解和弦，一般以高低声部划分二者的界限，见谱例 2-23、谱例 2-24、谱例 2-25。

谱例 2-23　刘麟词 王志信曲《母亲河》

谱例 2-23 钢琴伴奏织体高声部为半分解和弦，低声部为全分解和弦，两个声部形成反向运动方向。

谱例 2-24　刘麟词 王志信曲《孟姜女》

谱例 2-24 钢琴伴奏织体高声部为全分解和弦，低声部为半分解和弦，两个声部保持直线运动方向。

谱例 2-25　[奥] 舒伯特《鳟鱼》

谱例 2-25 钢琴伴奏织体高声部为全分解和弦，采用六连音快速流动的节奏，低声部为半分解和弦，两个声部配合表现出鳟鱼在水中自如游动、灵活动感的情景。

分解和弦的织体音型还有如下样式，见谱例 2-26。

谱例 2-26　分解和弦的其他几种织体音型

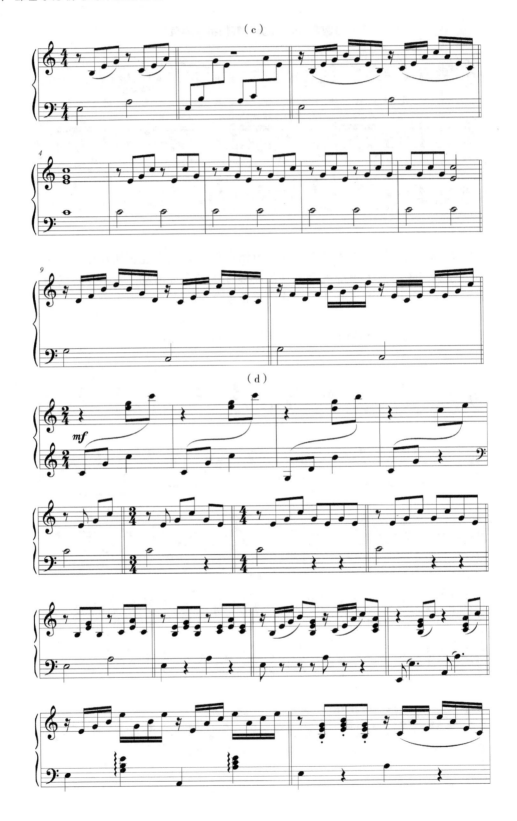

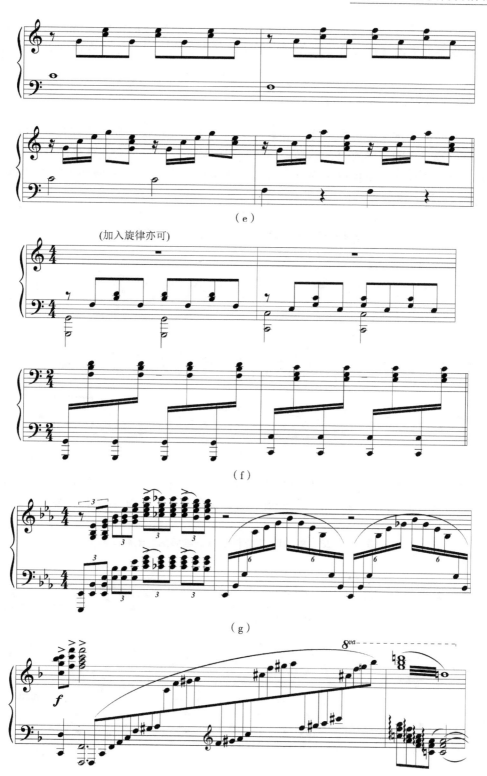

 多声部音乐分析与写作基础教程

上面列举的分解和弦音型只是少数,不能体现所有歌曲的情绪风格,在具体编配中要根据不同歌曲性格和意境写作适合的织体音型,同时也要注意到速度对织体风格的影响。

(三) 旋律化和声织体

在和弦的各种变形过程中加入节奏自由的和弦音或和弦外音,使其获得更加流畅的进行以及自由的节奏效果,就是旋律化和声织体。这种处理会使伴奏的音乐独立性增强,其伴奏模式也不再单一固化,呈现出更大的表现空间,也增加了写作的难度,见谱例2-27、谱例2-28。

谱例 2-27　刘麟词 王志信、刘荣德曲《槐花海》

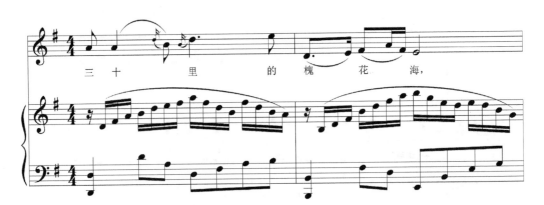

谱例 2-27 钢琴伴奏织体高低声部均为流动的旋律,这是在全分解和弦的基础上加入使旋律民族化的和弦外音,让分解和弦音流畅起来,增强了伴奏的表现力。

谱例 2-28　刘麟词 王志信曲《送给妈妈的茉莉花》

谱例 2-28 钢琴伴奏织体高声部是下行全分解和弦中加入和弦外音,低声部是一

条流动的反向旋律,由和弦音加入自由外音构成。这样的织体既具有和声意义,又有一定的旋律性,在增加伴奏活跃性的同时,又带来和声的紧张性,推动音乐向前发展。同时,低声部的旋律又与歌曲旋律形成对比与呼应。

旋律化和声织体音型还有如下样式,见谱例 2-29。

谱例 2-29　旋律化和声织体音型的另一种样式

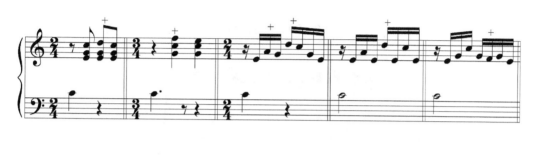

钢琴伴奏织体百变多样,不能拘泥于一种音型,或者随意地组合某几种音型,要根据歌曲的内容和情感综合判断,通过细致谨慎的艺术构思,挑选和创作出最为贴切的伴奏织体。

三、运用

钢琴伴奏织体的运用是和声、伴奏音型与歌曲内容和风格结合的过程体现,伴奏织体的选择与变化要符合歌曲内容的需要,在陈述时,织体和声清晰,伴奏音型简练明晰,才能起到衬托、渲染歌曲旋律的作用。

（一）和声的运用

1. 声部进行

和声是钢琴伴奏织体的基础，对于初学者来说，写作织体前应写好和声框架，保持良好、清晰、有逻辑的声部进行，避免错误的平行五度、八度进行，这是把织体音型与和声结合的基础和前提，见谱例2-30、谱例2-31、谱例2-32。

谱例2-30 不好的和声框架

谱例2-31 音型中的不良声部进行

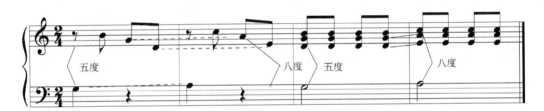

谱例2-32 良好的和声框架与音型中的声部进行

谱例2-30的和声进行中低声部与中声部构成平行八度进行，低声部与次中声部构成平行五度进行，这些都是错误的且效果不好的和声进行。在这样不好的和声框架上加入谱例2-31的织体音型，平行五度、八度的声部进行错误依然存在。谱例2-32是针对上述问题的修改写作，避免了平行五度、八度的不良声部进行。

再如谱例2-33和谱例2-34。

谱例2-33　不正确的和声进行

谱例2-34　正确的和声进行

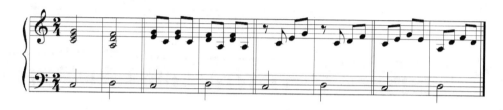

谱例2-33前2小节是不正确的和声框架，出现了平行五度、八度的不良进行，因此，在此和声框架上加入的音型也有一样的不良进行。应改写为谱例2-34，避免不良的声部进行。

下面这两种情况允许出现平行八度，见谱例2-35、谱例2-36。

谱例2-35　允许出现平行八度的情况（一）

谱例2-35钢琴伴奏的音型分布较广，声部出现了重叠，进而形成平行八度，这种声部进行是被允许的。

谱例2-36　允许出现平行八度的情况（二）

谱例2-36钢琴伴奏低声部的平行八度是对低音的加强，可视作是一个声部的重叠使用，起着增强音量的作用，因此允许使用。

声部除了要有良好的进行以外，还要平稳流畅的进行，避免过多的跳动带来声部动荡，影响织体的流动，见谱例2-37。

谱例2-37 ［奥］舒伯特曲 尚家骧译配《魔王》

谱例2-37低声部既充当和弦的低音，又构成一段节奏简单的旋律，高声部是节奏分解的柱式和弦，和声序进为 $V/vi—V_7/ii—ii—K_4^6—V_7$。上方三个声部的连接非常平稳，均为级进进行，在这种快速流动的织体之下，是非常有助益的。

2. 和声逻辑

和声框架在加入音型且有各种变化后，其功能依然要鲜明、清晰，具有逻辑性，尤其是低音的位置和功能要明确无误，不能因为和弦改换了外部形式而改变和声运动的本质，见谱例2-38、谱例2-39。

谱例2-38 和声功能不明确的进行

谱例 2-39　和声逻辑清晰的进行

谱例 2-38 的和声连接为 $V_4^6—I_4^6$，低音为五音，形成了不稳定的四六和弦，影响了和声功能的明晰。谱例 2-39 是同样音型的 V—I 连接，低音为根音，和声逻辑清晰明确。

3. 和声节奏

在和声进行中，和弦变化的频率就是和声节奏。和声节奏可根据歌曲旋律的强弱节拍变换，这是较为规律的和声节奏，也可根据歌曲旋律的意境变换，这是较为自由的和声节奏。总之，和声节奏不宜过快，要有一定规律，见谱例 2-40、谱例 2-41。

谱例 2-40　刘雪庵词 黄自曲《踏雪寻梅》

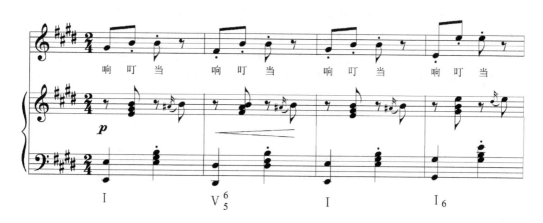

谱例 2-40 的和声节奏较为规律，强拍上变换和弦，弱拍延续，一小节换一和弦，和声节奏适中。

谱例 2-41 《横山里下来些游击队》（陕西民歌）

谱例 2-41 的和声节奏较为自由，第 1 小节和第 2 小节第 1 拍为一个和弦，从第 2 小节第 2 拍起换和弦，直到第 3 小节结束。变换和弦是根据歌曲旋律的意境，而非节拍强弱。

（二）音型的选择

1. 音型与和弦的关系

在和声框架上加入合适的音型，就可以写成织体，这需要音型与和弦的结合，二者有三种结合关系。一种是音型与和弦的变换节律一致，即一组音型对应一个和弦，见谱例 2-42；一种是一组音型中包含两个和弦变换，见谱例 2-43；一种是一个和弦内包含数组音型，和弦不变，音型反复，见谱例 2-44。

谱例 2-42　［奥］舒伯特《小夜曲》

谱例 2-42 是音型与和弦的变换节律一致，都是一个小节音型反复，和弦变换。

谱例2-43　钟纪明词 李耀东曲《喜春光》

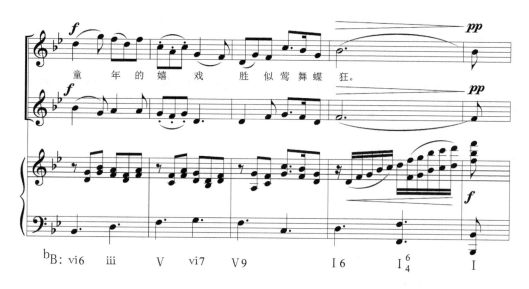

谱例2-43前2小节里一组音型中包含2个和弦，音型中和弦发生了变换。

谱例2-44　凯传词 刘青曲《高天上流云》

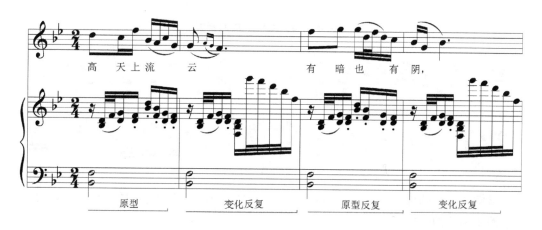

谱例2-44是一个和弦内包含数组音型，也就是说，在音型反复时没有改变和弦。此曲一个乐句四小节都是Ⅰ级主和弦，音型进行了完全反复和变化反复。

2. 音型的特点

（1）伴奏音型的样式和进行方向要有合理性和规律性，在流动中不断循环与重复，音与节奏节拍相互协调配合，切不可频繁变换。见谱例2-45。

谱例 2-45　无规律的音型

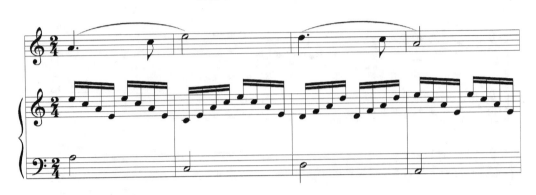

谱例 2-45 伴奏音型的样式为全分解和弦且保持统一，但进行方向则每小节变换，开始下行+下行，接着上行+下行，又变换上行+上行，最后下行+下行，这样的伴奏效果很不好，且不利于弹奏。

（2）伴奏音型要有一定持续性。一般一个结构单位或者相同情绪片段会保持一个音型，只有当一个结构结束或者歌曲形象和情绪改变的时候，才考虑是否需要变换伴奏音型。音型的持续让音乐的情绪表达在时间上有所保证，让听者得到有效的记忆，频繁变换音型会扰乱歌曲旋律的连贯性，无法有效地传达音乐的内容，见谱例 2-46。

谱例 2-46　无连贯性的音型

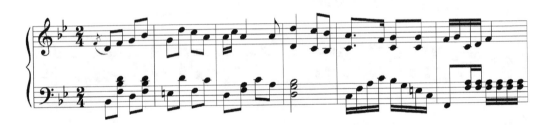

谱例 2-46 的伴奏音型每小节更换一个样式，影响了歌曲旋律的情绪表达，应改为谱例 2-47 的样式。

谱例 2-47　连贯性的音型

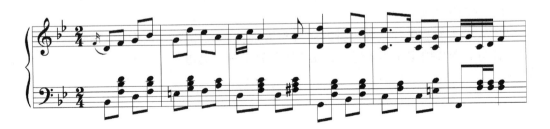

3. 音型的选配

和声框架写好之后，需要选配简单、鲜明、便于弹奏的音型。音型的选配可以从以下三个方面考虑。

（1）从歌曲的风格考虑。歌曲的风格大致可以分为进行曲风格、抒情性风格、颂歌性风格、舞蹈风格。

进行曲风格的歌曲节奏鲜明，符合步伐行进的特点，一般为2/4、4/4拍子，强弱韵律明显，少用切分节奏，速度与走路一样，常用的伴奏音型以柱式和弦为多。

抒情性风格的歌曲没有强烈的节奏运动，感情柔和细腻，旋律起伏大，节拍使用较自由，速度较慢。常用的伴奏音型以分解和弦为多，也可以用简单的柱式加分解和弦的伴奏音型，见谱例2-48。

谱例2-48　柱式加分解和弦的伴奏音型

颂歌性风格的歌曲庄严肃穆，节奏较为强烈，音域较为宽广，旋律稳重矜持，速度以中速或稍慢为多，力度以强为主，伴奏音型可以使用柱式和半分解和弦织体。

舞蹈风格的歌曲热烈、欢快，节奏性强，交替有规律，具有舞蹈音乐的特征，跟舞蹈动作相联系，不拘泥于节拍的强弱，也用切分节奏，速度较快。不同地区和民族的舞蹈节奏各不一样，写作时应根据不同的舞蹈节奏特点设计合适的伴奏音型。

（2）从歌曲的艺术形象考虑。歌曲的歌词中经常会出现特定的人物、事物和景物等形象，歌曲的旋律就是依据这些形象运用腔调和安排旋法写作而成，因此，钢琴伴奏的织体音型要进一步烘托和渲染出这些艺术形象，使得歌曲达到"如闻其声、如见其人"的艺术表现。

歌曲中常见的艺术形象有"水"，如《海韵》中的"海水"、《我住长江头》中的"江水"、《美丽的磨坊女》中的"河水"。下面具体分析一下如何用钢琴伴奏织体表现不同的"水"，见谱例2-49、谱例2-50、谱例2-51、谱例2-52、谱例2-53。

谱例 2-49　徐志摩词 赵元任曲《海韵》

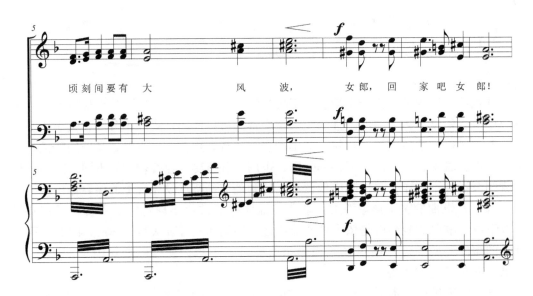

谱例 2-49 钢琴伴奏织体表现风波不止、浪涛滚滚的大海景象，左手使用连续的震音，右手采用短促节奏分解的柱式和弦，在快速坚强的进行下营造出蓄势待发的大海即将吞没女郎的音乐效果。

谱例 2-50　青主曲《我住长江头》

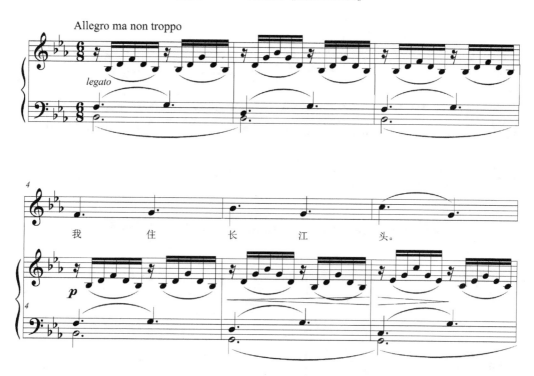

谱例 2-50 钢琴伴奏织体塑造了连绵起伏、层层叠浪的长江水形象，左手使用向上进行的长音，右手采用钢琴最擅长的波浪型和弦分解音型，以不太快、从容的快板速度弹奏，喻意着"你我"之情犹如绵绵不绝的江水永无决断。

谱例 2-51　[奥] 舒伯特《美丽的磨坊女》之三《停步》

谱例 2-52 [奥] 舒伯特《美丽的磨坊女》之十九《磨工与小河》

谱例 2-53 [奥] 舒伯特《美丽的磨坊女》之二十《小河催眠曲》

谱例 2-51、谱例 2-52、谱例 2-53 是《美丽的磨坊女》套曲中三种不同的小河形象。谱例 2-51 中的小河淙淙流动，有些跳跃，有些激动，左手使用急速波浪型和弦分解音型，右手使用半分解和弦与震音结合，运用不太快的速度表现出一条生机勃勃的小河，暗示磨工应留下来，追求安定美好的未来生活。谱例 2-52 中的小河水浪平稳、安静，缓缓流向远方，左手使用切分的长音，右手使用波浪型和弦分解音型，运用中板的速度表现出一条轻柔的小河，给磨工以安慰。谱例 2-53 中的小河更加安静，潺潺流水无声无息，左右手同节奏使用旋律化的和弦分解音型，运用中板的速度表现出一条摇篮般的小河，带着磨工的悲伤和忧郁消逝远方。谱例 2-52 和谱例 2-53 都是中板的速度，但谱例 2-52 采用十六分音符分解，而谱例 2-53 采用八分音符，因此，从听觉上能感受到谱例 2-53 的音乐会更慢更柔和，更加表现出小河的安静。

（3）从歌曲的结构考虑。结构是时间上的组合形式，音型是空间上的组合形式，二者都是歌曲的有机组成部分。因此，音型的变换要和结构相联系，即根据结构的变化而变换音型，以达到时间与空间的完美结合，使音乐更有表现力。音型一般根据三

种结构变换：以乐汇或乐节为单位、以乐句为单位、以乐段为单位。

以乐汇或乐节为单位，见谱例2-54。

谱例2-54　乔羽词　徐沛东曲　于杰配伴奏《爱我中华》

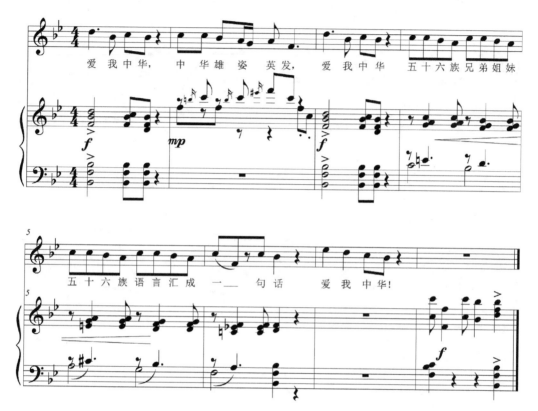

《爱我中华》副歌部分最后一个乐句中，每个乐汇变换一个音型，"爱我中华"采用强有力的柱式和弦音型，"中华雄姿英发"采用轻巧的带装饰音的完全分解和弦，"五十六族兄弟姐妹五十六族语言汇成一句话"采用切分节奏的半分解和弦音型。

以乐句为单位，见谱例2-55。

谱例2-55 吕其明等词曲 刘庄配伴奏《谁不说俺家乡好》

《谁不说俺家乡好》主歌第二段歌词的第一乐句采用下行完全分解和弦的音型，表现"弯弯的河水流不尽"，第二乐句改用半分解和弦叠加流动的十六分波浪型分解和弦音型，表现"解放军是一家人"，抒情中带有自豪、赞颂之意。

以乐段为单位，见谱例2-56、谱例2-57。

谱例 2-56　[挪] 格里格曲《索尔维格之歌》A 段

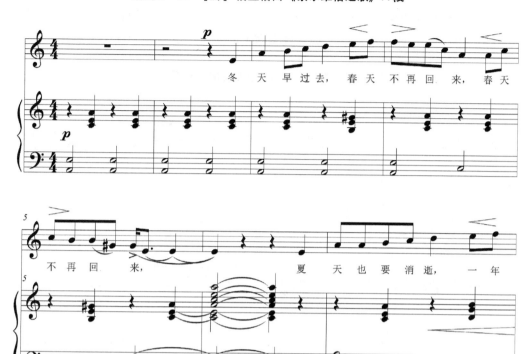

谱例 2-57　[挪] 格里格曲《索尔维格之歌》B 段

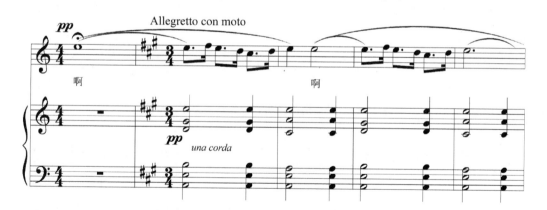

挪威作曲家格里格根据易卜生诗剧《培尔·金特》配乐的《索尔维格之歌》，全曲二段曲式，A 段（谱例 2-56）小调，表现忧郁的情绪，B 段（谱例 2-57）大调，表现喜悦的情绪。A 段用慢速的半分解和弦伴奏，洋溢着真挚亲切的感情，B 段用快速的柱式和弦伴奏，烘托出淳朴美好的情绪。音型的变化以乐段为单位，即不同乐段采用不同音型。

再如黎英海改编的塔塔尔民歌《在银色的月光下》，全曲三段曲式结构，A（谱例2-58）和 A¹（谱例2-60）两段为大调，表现年轻人美好的回忆，中段 B（谱例2-59）为小调，刻画出现实的痛苦，首尾与中间乐段形成大小调式明暗色彩对比。

谱例2-58 黎英海改编《在银色的月光下》A 段

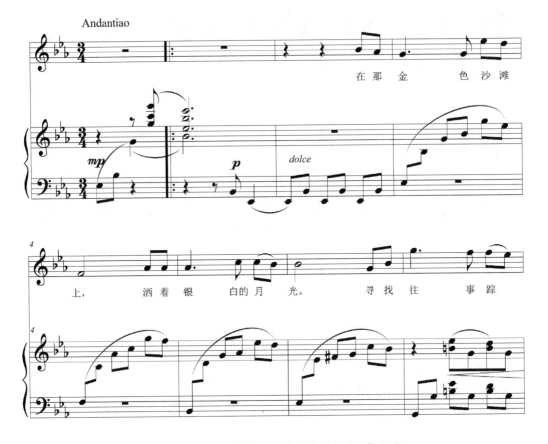

谱例2-59 黎英海改编《在银色的月光下》B 段

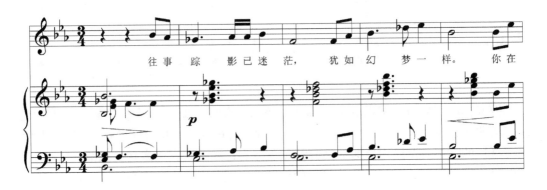

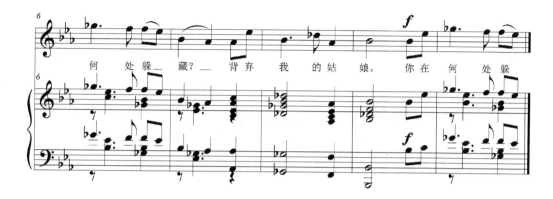

谱例 2-60　黎英海改编《在银色的月光下》A^1 段

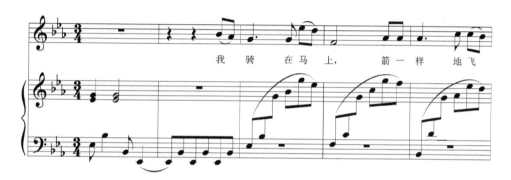

　　A 段织体较为清淡，仅用分解和弦的琶音音型衬托委婉的歌声。B 段织体层次加厚，上层为柱式和弦，中间为旋律化音型，低层为和弦低音，渲染出迷茫、暗淡和痛苦的色彩。A^1 段再现 A 段织体。

　　音型的选配除了依据上述三个重要的方面之外，还可依据模仿特定声音、表达特定情感等方面，并在适当的时机变换音型，这需要多听、多写，不断熟悉各种音型的音响效果，结合不同的歌曲意境，编配出合适的钢琴伴奏。

课后练习

按和声要求弹奏音型。(弹熟后可更换其他调性弹奏)

第三章　和声框架的音型化织体写作
——为旋律编配钢琴伴奏

第一节　副三和弦

一、概念与特性

大、小调自然音体系的各级三和弦中，建立在Ⅱ级、Ⅲ级、Ⅵ级、Ⅶ级上的三和弦，称为副三和弦。每个正三和弦与它上、下三度根音关系的副三和弦都有两个共同音。

因此，副三和弦的功能如下，见谱例3-1：
(1) 主功能（Ⅰ）：Ⅵ、Ⅲ。
(2) 下属功能（Ⅳ）：Ⅱ、Ⅵ。
(3) 属功能（Ⅴ）：Ⅲ、Ⅶ。

谱例3-1　副三和弦的功能

这样的功能划分取决于副三和弦与功能代表和弦的"密切"关系，即两个共同音。

Ⅱ级是下属功能，特别是$Ⅱ_6$。Ⅲ级介于主功能与属功能之间，但偏重于属功能，特别是$Ⅲ_6$。Ⅵ级介于主功能与下属功能，但偏重于下属功能。Ⅶ级是属功能。

副三和弦的功能序进要按照 T—S—D—T 有顺序地进行，且不可逆转。

各级副三和弦的和弦性质如下：
(1) 大三和弦：和声小调Ⅵ级。
(2) 小三和弦：自然大调Ⅱ、Ⅲ、Ⅵ级。
(3) 减三和弦：自然大调Ⅶ级，和声小调Ⅱ、Ⅶ级。

(4) 增三和弦：和声小调 III 级。

由于副三和弦多样的结构和色彩，不同紧张度的和声音响，与正三和弦形成很好的补充和对比。即正三和弦是基础和框架，副三和弦是功能的补充、音乐色彩的填充，正三和弦与副三和弦的同时运用构成整个完整大小调式和声体系，见谱例 3-2。

谱例 3-2　韦伯《自由射手》

在编配乐曲时，副三和弦可以增加和声编配的方式，避免和声运动上的单调和停滞，见谱例 3-3。

谱例 3-3　里姆斯基-科萨科夫《沃尔格与米库拉的壮士歌》

谱例 3-3 在正三和弦 V、IV、I 级之间，运用了副三和弦 vi、iii、ii 级，一方面，增加了正三和弦的表现力，和声进行不再枯燥单一；另一方面，丰富了声部的进行，副三和弦根音加入低音，使正三和弦根音构成的跳动低音线条变得平滑流畅，与旋律声部形成很好的呼应。

二、II 级和弦及其运用

（一）和弦特性

II 级和弦为下属功能，不稳定性比 IV 级强。大调中为小三和弦，有小调色彩；

小调中为减三和弦，具有紧张感。II₆和弦，因下属音在低音位置，具有较强的下属功能，所以多用。

II级和弦重复三音，有时重复根音，偶尔重复五音。

（二）和弦用法

II级和弦的连接公式：

I—II₆；IV—II₆/II；I₆—II₆/I/II₆—V；II/II₆—V₆II₆—V₇（七音要有准备、解决）；II₆—K₆⁴—V；II₆—I₆—II；IV₆—I₆⁴—II₆。

三、VI级和弦及其运用

（一）和弦特性

VI级和弦具备主功能和下属功能，以主功能（T）为主。大调中为小三和弦，有小调色彩；小调中为大三和弦，有大调色彩。VI₆和弦因调式主音在低音，强化主功能，故运用较多。

VI级和弦重复三音，有时重复根音，偶尔重复五音。

（二）和弦用法

1. 阻碍进行与阻碍终止

VI级用在V或V₇之后，替代I级主和弦，表现出主功能特点，称为阻碍，即阻碍V级解决到I级。如果是结构内部的，称为"阻碍进行"；如果V、V₇—VI用在半终止、全终止处，则称为"阻碍终止"，见谱例3-4。阻碍终止可用来扩展乐段，本来终止的地方没有用I级，而用VI级，刻意地延长了音乐，继续发展。

V、V₍₆₎、V₇—VI时，VI最好重复三音，尤其在小调中。

V₇—VI的解决仍遵循"三上五七下"原则，进行过程中要避免平行五度、八度的进行。阻碍进行之后，继续按照调性功能进行写作，一般到IV级、II级或者I级。

谱例3-4　阻碍进行和阻碍终止

（a）阻碍进行

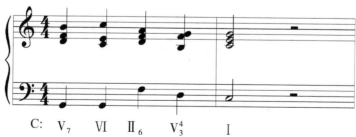

（b）阻碍终止

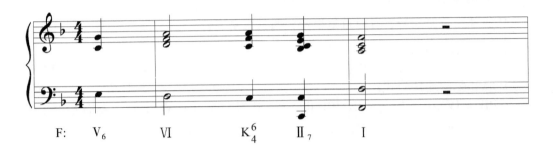

2. 主、下属功能的桥梁

Ⅵ级和弦作为主和弦Ⅰ级和下属功能Ⅳ级的过渡和弦，即Ⅰ—Ⅵ—Ⅳ，Ⅵ级像中音一样，作为二者之间的中间环节，见谱例3-5。

谱例3-5　主、下属功能的桥梁

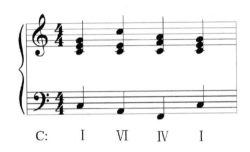

3. 替代Ⅳ级

Ⅵ级放在属功能和弦之前使用，替代Ⅳ级或者Ⅱ级，体现出下属功能，见谱例3-6。即Ⅵ—V_7、Ⅰ—Ⅵ—Ⅴ、Ⅰ—Ⅵ—K_4^6—V_7。

谱例3-6　替代Ⅳ级

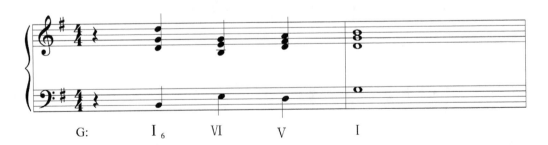

四、III 级和弦及其运用

（一）和弦特性

III 级和弦具备弱化的主功能和属功能，不稳定性强。大调中为小三和弦，有小调色彩；小调中为大三和弦，明亮感明显，小调中用到 III 级时不升高 VII 级音，即不用和声小调的增三和弦。III 级和弦重复三音，常用 III$_6$。

（二）和弦用法

III 级可以单独或者与 VI 级一起作为 I 级的扩展，共同作为主功能。

连接公式：

I—III—IV—I；I—III—II$_6$；I—III—V；I—III—VI—IV—I；I—III—VI—II$_6$—I；I—III—VI—V$_7$—I。

五、VII 级和弦及其运用

（一）和弦特性

VII 级和弦具备属功能，比 V 级更不稳定。大调中为减三和弦，紧张感增强，自然小调中为大三和弦，和声小调中为减三和弦，一般运用和声小调的减三和弦，突出紧张感，与正三和弦形成明显的色彩差异。

（二）和弦用法

VII 级和弦可以替代 V 级，连接在主功能和弦的前后，也可以跟在 V 级后面，延续属功能。

连接公式：

I—IV—VII—I；I—VII—VI—V；I—IV—VII—III。

六、副三和弦的应用方法

综合上述 II、III、VI、VII 级和弦的特性及其用法，副三和弦的基本应用方法有以下两种。

（一）扩展和延续功能

扩展和延续功能，即副三和弦接在同功能组正三和弦的后面，形成功能的延伸，造成不稳定的增长，见谱例 3-7、谱例 3-8。

连接公式：
I ——— IV ——— V ——— I；
I — III/VI — IV — II/VI — V — III/VII — I；
T ——— S ——— D ——— T。

谱例 3-7　副三和弦的延续功能

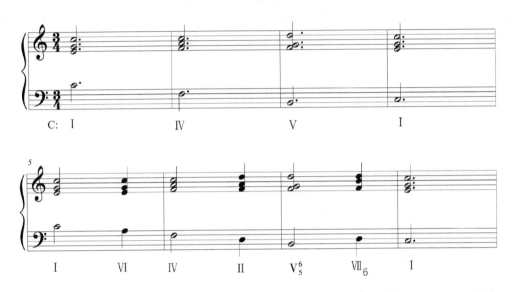

谱例 3-7 中 VI 级、II 级各自跟在主功能 I 级和弦、下属功能 IV 级和弦的后面，起到延续功能的作用，VII 级和弦跟在 V_5^6 的后面，除了延伸功能，还造成属功能不稳定的增长，更强地倾向主功能。

谱例 3-8　柴可夫斯基《杜鹃》Op. 54 No. 8

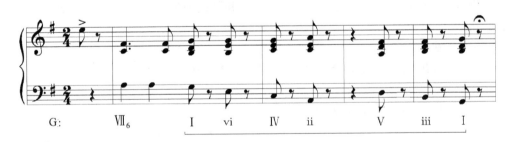

谱例 3-8 在 I、IV、V 级后面都跟了一个同功能的副三和弦作功能延续。

（二）替代用法

替代用法，即副三和弦替代同功能组正三和弦在和声序列中的位置，独立运用，见谱例 3-9。

连接公式：I—IV—V—I；I—II—V—I；I—IV—III—I；I—IV—V—VI。

谱例 3-9　副三和弦的替代用法

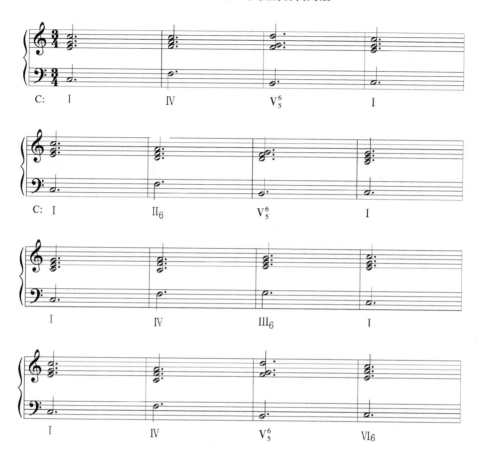

再用一个实例说明副三和弦的替代用法。在前面讲解过如何运用正三和弦的六和弦为《友谊地久天长》主题段编配。现在在运用正三和弦的基础上，再加上副三和弦编配。先使用 I、IV、V_7 原位和弦，同时标出和弦外音，见谱例 3-10。

谱例 3-10　《友谊地久天长》主题段（一）

谱例 3-10 的和弦外音有辅助音和换音。

谱例 3-11 在谱例 3-10 编配的基础上，适当使用副三和弦代替和延续正三和弦，具体是第 1 小节用 VI 级延续 I 级主功能，第 2 小节用 ii 级替代 IV 级下属功能，第 5 小节分别用 iii、VI 级替代 I 级主功能，第 6 小节同第 2 小节，第 7 小节 VI 级替代 I 级，ii 级替代 IV 级，和弦外音不变。

谱例 3-11　《友谊地久天长》主题段（二）

写好级数之后，使用和声连接法与旋律连接法完整编配此乐段，注意内声部要遵循平稳原则，见谱例 3-12。

谱例 3-12　汪恋昕编配《友谊地久天长》主题段（三）

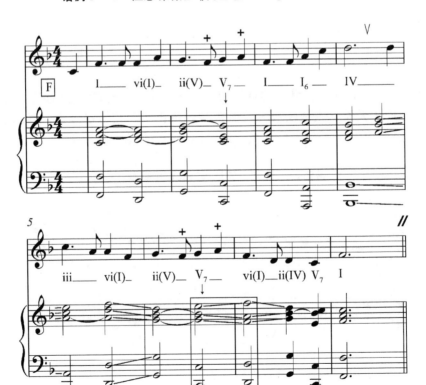

谱例 3-12 中有连线的和弦均有共同音可以保持，则采用和声连接法。第 4、5 小节的 IV—iii 为二度关系的和弦连接，只能使用旋律连接法，注意两个外声部必须反向，避免平行五度、八度。第 6、7 小节中 V_7—VI 级作阻碍进行，完整形式的 V_7 解决到重复三音的 vi，强化主功能。

最后，先弹唱只用正三和弦编配的《友谊地久天长》，再弹唱加入副三和弦的，体会增加副三和弦编配后的同一首歌曲音响效果的不同。

七、用副三和弦为旋律编配和声

以《月亮代表我的心》主歌段为例，讲解副三和弦的应用，体会副三和弦的音响效果，见谱例 3-13。

谱例 3-13 《月亮代表我的心》主歌段

此乐段为 ♭D 大调，4 个乐句构成平行复乐段结构。

曲式结构与分析知识点：

复乐段：建立在平行主题（或基本乐思）材料基础上，和声终止呈现呼应关系的两个（或两个以上）单乐段的有机结合。从材料上，两个乐段开头主题相同或基本相同，尾部稍有变化，内部可以划分出乐句，一般为两个乐句；从和声上，两个乐段的终止式或者在同调性内不同，或者相同调性内，形成属—主呼应，或者不同调性，均结束在主和弦上。这两个方面是构成复乐段的必备条件，也是复乐段区别于其他结构的重要特征。见谱例 3-14。

谱例 3-14 肖邦《F 大调玛祖卡舞曲》Op. 68 No. 3

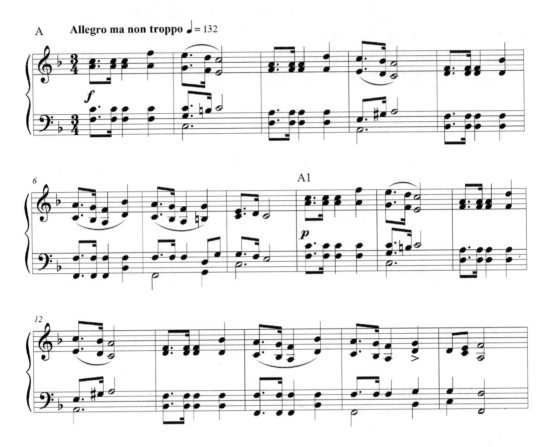

谱例 3-14 是 F 大调，8 小节一段，每乐段可以划分 2 个乐句，即 4+4 结构。两个乐段前 6 小节材料相同，后 2 小节旋律稍有变化，形成平行关系。和声上，第一乐段 A 终止在 F 大调属和弦上，第二乐段 A1 终止在同调性的主和弦上，形成属—主呼应关系。此例是典型的平行复乐段结构。

谱例 3-13《月亮代表我的心》主歌段，材料上也是 8 小节一段，每段分为 2 个乐句，即 4+4。两个乐段前 6 小节旋律完全一样，后 2 小节稍有变化，形成平行关系。和声上，第一乐段终止在 ♭D 大调"mi"，是属和弦的和弦音，第二乐段终止在同调性"re"，是主音，编配主和弦，依然形成属—主呼应关系。此例也是明显的平行复乐段结构。

明确结构后，根据曲调的骨干音判断其隐藏的和弦，先按和弦的原位考虑，可选配的副三和弦有 ii、iii、vi，同时标出和弦外音，见谱例 3-15。

谱例 3-15　汤尼曲　汪恋昕编配《月亮代表我的心》主歌段（一）

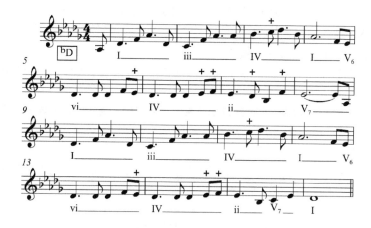

谱例 3-15 在 I、IV 中间使用 III 级，为延续主功能作用。V_6 后面的 vi 为阻碍用法，IV 后面的 ii 为延续下属功能用法。

根据旋律及编配的整体效果进一步使用转位和弦，使低声部旋律更丰富流畅，见谱例 3-16。

谱例 3-16　汤尼曲　汪恋昕编配《月亮代表我的心》主歌段（二）

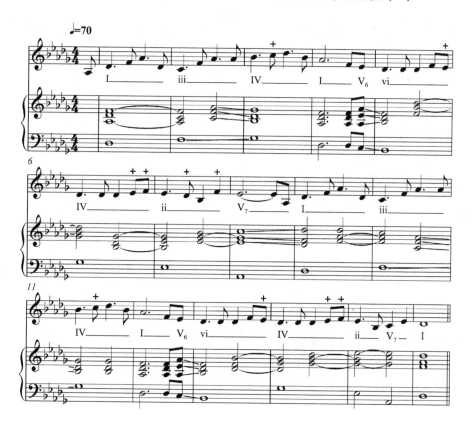

谱例 3-16 是规范准确的和弦连接，其中的难点有：

（1）iii—IV、V_6—vi 的连接必须使用旋律连接法，因为它们没有共同音可保持。

（2）ii—V_7 的连接中，V_7 不论是完整的还是不完整的形式，都应当尽可能保持共同音，避免平行五度、八度的错误。

完成和弦连接的写作之后，根据歌曲的意境和情绪设计织体，见谱例 3-17。

谱例 3-17 孙仪词 汤尼曲 汪恋昕编配《月亮代表我的心》主歌段（三）

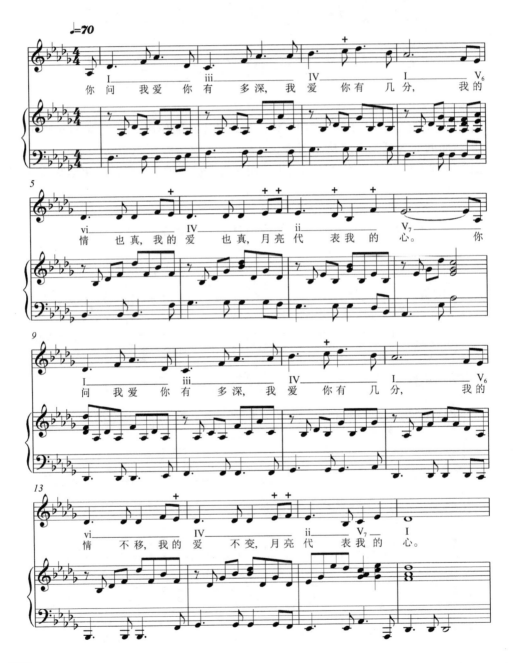

这首歌曲的主歌段曲调抒情委婉、情真意切、富有浪漫主义色彩，采用完全分解和弦音型非常适合，同时低音做简化的旋律线条配合高声部，造成宁静、安详、清澈、细腻的音乐效果。

最后，弹唱写作的织体与旋律，以体会加入织体后对歌曲情境的烘托效果。

课后练习

一、键盘题

1. 熟练弹奏 C/a、G/e、F/d、D/b、bB/g、A/$^\#$f、bE/c 调性的 II、III、VI、VII 级和弦的连接公式：

II 级：I—II$_6$、IV—II$_{(6)}$、I$_6$—II$_{(6)}$、II$_{(6)}$—V、II$_{(6)}$—V$_6$、II$_6$—V$_7$、II$_6$—K$_4^6$—V、II$_6$—I$_6$—II、IV$_6$—I$_4^6$—II$_6$。

VI 级：V$_{(6)}$/V$_7$—VI—IV/II、V$_{(6)}$/V$_7$—VI—K$_4^6$—V、V$_{(6)}$/V$_7$—VI—I、I—VI—IV、VI—V$_7$、I—VI—V、I—VI—K$_4^6$—V$_7$。

III 级：I—III—IV—I、I—III—II$_6$、I—III—V、I—III—VI—IV—I、I—III—VI—II$_6$—I、I—III—VI—V$_7$—I。

VII 级：I—IV—VII—I、I—VII—VI—V、I—IV—VII—III。

2. 熟练弹奏指定调上的和弦连接：

C 大调：I—iii—vi—IV—iii—V$_7$—I。

G 大调：I—iii—ii—V$_7$—vi—IV—I。

F 大调：I—IV$_6$—ii—V$_6$—iii—vi—IV$_6$—iii—I。

a 和声小调：i—iv—vii—III。

e 和声小调：i—iv—vii—i。

d 和声小调：i—vii—VI—V—iv—V$_7$。

二、写作题

用正三和弦、属七和弦以及副三和弦为以下旋律编配和声，注意终止式和弦的正确使用，写作完成后自弹自唱。

1. 胡伟立曲《一起走过的日子》

2. 黄家驹曲《海阔天空》

3.

4. 吴铭曲《不见不散》

三、分析题
分析下列片段的和声。
1. 舒曼《月亮》

2. 李斯特《前奏曲》

3. 贝多芬《第五钢琴协奏曲》

4. 亨德尔《弥赛亚》

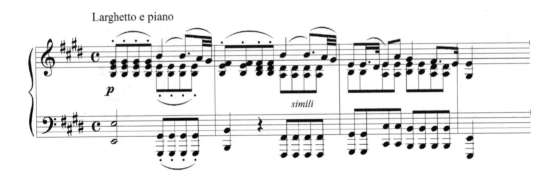

第二节 副七和弦

一、概念与特性

除了属七和弦以外，大小调体系的其他各级和弦都可以根据三度叠置的方法，在五音上方继续叠置七音，形成七和弦的效果，使和声更具色彩和紧张度，见谱例3-18。

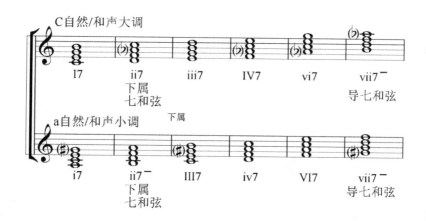

谱例3-18 副七和弦

副七和弦的音响效果多样，但不会影响它们的功能意义，特别是在原位时，它们的功能意义与同级三和弦相同。转位时，根据低音的功能，以及前后和弦的连接、节奏时值、节拍地位等条件，才能确定其功能意义。

二、II_7和弦及其运用

（一）和弦特性

II_7和弦是Ⅱ与Ⅳ结合的和弦，是典型而十分常用的下属功能七和弦，因此称为下属七和弦。在调式Ⅱ级上构成七和弦，作为下属功能组的主要七和弦，大调中为小小七和弦，小调中为减小七和弦。

II_7有三个转位，即II_7、II_5^6、II_3^4、II_2，其中最常用的转位和弦是II_5^6，此和弦又称为附加六度音的下属和弦，见谱例3-19。

谱例 3-19　II_7 的三个转位

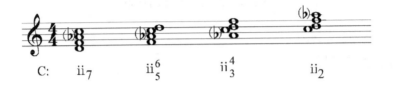

（二）和弦用法

II_7 和弦作为下属功能，可替代 II、IV 级，也可延续下属功能，跟在 II、IV 级后面，增加不稳定性、不协和感。

II_7 的预备可接：$I_{(6)}$、$II_{(6)}$、$IV_{(6)}$、VI。

II_7 的解决可接：V、V_6、V_7、K_4^6、I、I_6。

II_7 的解决中 II_7—V_7 的进行极为常见，但要注意，七音必须级进下行解决，见谱例 3-20。

谱例 3-20　II_7—V_7 的解决

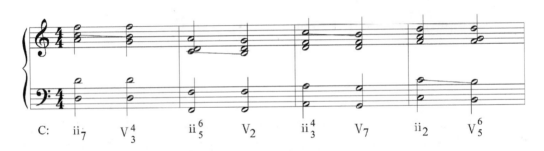

三、VII_7 和弦及其运用

（一）和弦特性

VII_7 是建立在导音上的七和弦，又称导七和弦，它比三和弦更为常用，是属功能和声组中仅次于属七和弦的重要和弦。在大调中为减小七和弦，和声小调中为减七和弦。VII_7 的和弦音均不稳定，有强烈的倾向感和解决感，具有紧张的和声效果。

VII_7 有三个转位，即 VII_7、VII_5^6、VII_3^4、VII_2，其中原位 VII_7 因导音在低音，具有明显的属功能，但 VII_5^6、VII_3^4 的低音为下中音和下属音，具有下属功能，特别是 VII_3^4，可作变格进行或终止运用，见谱例 3-21。

谱例 3-21　VII₇ 的三个转位

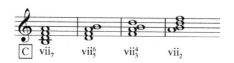

（二）和弦用法

VII₇ 和弦前面可连接主功能组、下属功能组以及属功能组和弦作为预备。
连接公式：
I—VII₇；VI—VII₇；IV—VII₇；II₍₇₎—VII₇；V—VII₇。

VII₇ 和弦常解决到主功能和弦 I 级、VI 级、III 级，在 VII₇—I 的解决中，为避免平行五度，I 级需重复三音。VII₇ 还可以解决到 V₍₇₎。

在解决时，七音首选级进下行二度，其次保持不动，根音、三音、五音就近连接，见谱例 3-22。

谱例 3-22　VII₇—I 和弦的解决

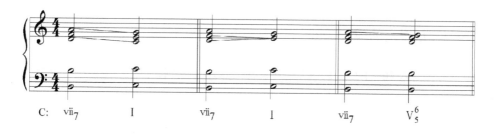

四、I₇、III₇、IV₇、VI₇ 和弦及其运用

（一）和弦特性

I、III、IV、VI 和弦在三和弦的基础上，加上七音，构成七和弦，虽然结构复杂了，但基本不影响其功能意义。变成七和弦后，音响效果丰富了，增强了和弦的紧张感，见谱例 3-23。

谱例 3-23　七和弦

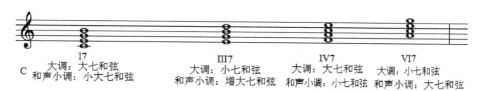

（二）和弦用法

I_7、III_7、IV_7、VI_7 和弦可作为功能组和声中的和弦使用，由三和弦变为七和弦，增加了和声的紧张度以及色彩的对比度，比如 I_7 和弦，功能不变，但由稳定的主三和弦变为不稳定的七和弦，大七的和弦性质赋予原来三和弦没有的音响效果，增强和弦表现力，可表现特定的音乐内容。

运用七和弦需要解决七音，解决的方式有：
（1）级进下行；
（2）保持；
（3）级进上行；
（4）跳出。

其中首选级进下行，效果最好，其次是保持的解决。七音跳出的方法主要用于小七和弦（III_7、IV_7、VI_7），或者不是减五度的组成音。

七音解决的同时，根音、三音、五音需根据声部就近解决，除了根音可进行四度跳动以外，其他音都要级进进行。

一般来说，七和弦常用完整的形式，但也可省略和重复音。五音或三音可以省略，同时重复根音，有时为了避免平行五度、八度，可以重复三音或五音。

五、副七和弦的应用方法

综合上述各级和弦的特性及其用法，副七和弦的基本应用方法有以下两种。

（一）替代用法

副七和弦是功能组和声中重要的和弦，可以替代该功能组和声中的正三和弦，以此大大丰富功能组中的和声色彩，见谱例 3-24。

谱例 3-24　勃拉姆斯《狂想曲》Op. 119 No. 4

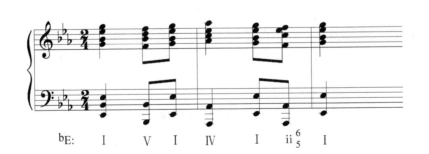

谱例 3-24 中使用 ii_5^6 替代 IV 级，构成变格进行。

（二）过程性用法

因副七和弦之间共同音较多，加之七音的解决要求，使得七和弦常作为倚音性、留音性、经过性、辅助性的和声应用，大调中的 IV_7、I_7 和小调中的 i_7、iii_7、vi_7 作为倚音性、留音性的用法较多。这种用法不仅丰富了和声的手段，而且增加了声部进行的流畅和平滑，见谱例 3-25。

谱例 3-25　米雅科夫斯基《奏鸣曲》

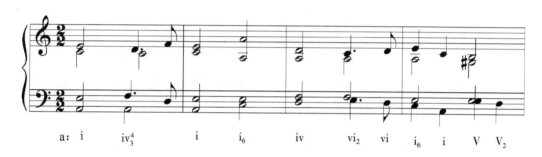

谱例 3-25 中 iv 级七和弦第二转位作为 i 级之间的辅助和弦，VI 级七和弦第三转位作为 iv 级之间的辅助和弦，它们的加入使得低音旋律可以保持和级进。再如谱例 3-26、谱例 3-27。

谱例 3-26　巴赫《圣咏》

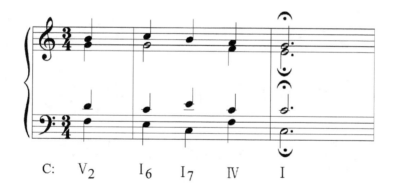

谱例 3-26 中 I 级第一转位经过 I 级七和弦，进入 IV 级和弦，此为经过性用法。

谱例 3-27　拉赫玛尼诺夫《梦》

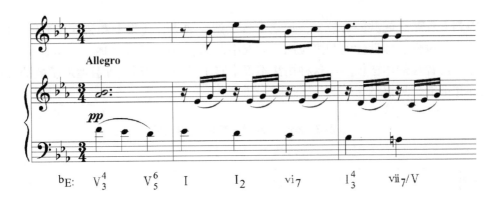

谱例 3-27 中 I 级三和弦原位经过 I 级七和弦第三转位，进入 VI 级七和弦，紧接 I 级七和弦第二转位，构成低音级进下行的旋律线条。

六、用副七和弦为旋律编配和声

以《驴得水》插曲《我要你》为例，讲解副七和弦的应用，体会副七和弦在大调的音响效果，见谱例 3-28。

谱例 3-28　樊冲曲《驴得水》插曲《我要你》①

这首歌曲为 A 大调，曲式结构为二段式。

① 编者根据音频扒谱。

曲式结构与分析知识点：

二段式，又称单二部曲式，和一段曲式一样属于小型曲式范畴。二段曲式可以是独立曲目的整体结构，也可作为大型曲式的组成部分。

二段式包含两个乐段，这两个乐段既对比又统一，内容各不相同。第一个乐段的性质同一段曲式，具有初步陈述乐思的作用，也称为呈示段，它往往终止在主调的主和弦上，为收拢性结构，也可作开放性结构，即结束在属和弦、属调或者平行调。第二个乐段是第一个乐段的展开或者对比，引入较新的主题材料，最后终止在主调主和弦。

根据中句（第二段第一句）与呈示段主题对比的程度，可分为展开性二段式和对比性二段式。

1. 展开性二段式

展开性二段式的中句与呈示段主题的对比程度不高，把呈示段主题材料加以变化、发展、派生而写成，见谱例3-29。

谱例3-29 舒伯特《美丽的磨坊女》第十三分曲《绿色的丝带》

谱例3-29的调性是 $^\flat$B 大调，结构图示为前奏3 + A（a4 + b4）+ B（c4 + b4），B段中句c材料来源于b乐句，仅改变旋律进行方向，是展开性二段式。

2. 对比性二段式

对比性二段式的中句与呈示段主题对比程度较高，采用新材料写成，见谱例3-30。

谱例 3-30　贝多芬《第二十八钢琴奏鸣曲》第四乐章主部主题

谱例 3-30 调性是 A 大调，结构图示为 A（a8+a'8）+B（b9+a″9），B 段中句 b 引入新材料，变换旋律、节奏、织体，与主题句 a 形成对比，是对比性二段式。

根据第二段后句与呈示段主题的关系，又可分为带再现二段式和无再现二段式。

1. 带再现二段式

带再现二段式的第二段后句重复或者变化重复第一段主题材料，使呈示段和后段形成主题材料隔时重现的统一关系。

谱例 3-29 和谱例 3-30 都是带再现二段式。谱例 3-29 的 B 段后句 b 完全重复主题句 a，即再现 a 句，收拢性终止。谱例 3-30 的 B 段后句 a″ 是主题句 a 的变化重复，即再现 a 句，前 4 小节是复调织体，后 5 小节是主调织体，收拢性终止。

2. 无再现二段式

无再现二段式第二段的后句沿前句的乐思继续发展与之呈现平行关系，或者后句采用新材料写成，见谱例 3-31。

谱例 3-31　贝多芬《钢琴变奏曲》Kinskt–Halm Anbang 第十片段

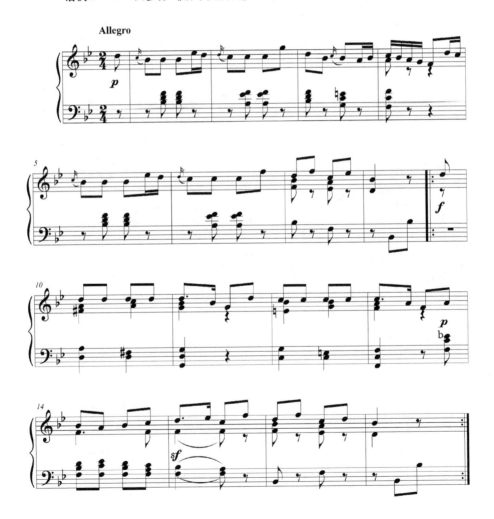

谱例 3-31 主调是 bB 大调，第二段以 g 和声小调开始，2 小节后转到 F 大调，后句则转回主调。结构图示为 A（a4+a′4）+B（b4+b′4），B 段中句 b 引入新材料，变换旋律、节奏、织体，是对比性中句的写法。B 段后句 b′没有重复 a 句，而是变化重复中句 b，形成平行关系，收拢性终止，因此是无再现二段式。

上述四种分类可以相互统一在一个作品中，即有展开性无再现二段式，也有展开性带再现二段式，还有对比性无再现二段式和对比性带再现二段式，这需要从第二段的中句和后句综合判断。

谱例 3-28 中句的旋律材料来源于主题，是把主题旋律的节奏变化发展而成，因此是展开性的中句写法。同时，此曲的第二段第二句重复了呈示段第二句，即再现了主题，所以是带再现的后句写法。综上所述，此曲的曲式结构为展开性带再现二段式，见谱例 3-32。

谱例 3-32　樊冲曲　汪恋昕编配《驴得水》插曲《我要你》（一）

结构明确之后，根据调性与旋律编配和弦，可先使用正三和弦编配和声框架，后在需要的地方用副三和弦替代，与此同时标出和弦外音，见谱例 3-33。

谱例 3-33 樊冲曲 汪恋昕编配《驴得水》插曲《我要你》（二）

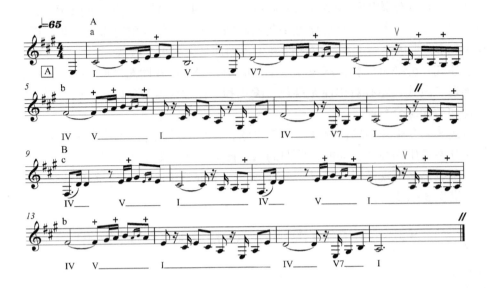

谱例 3-33 的和弦外音为辅助音和经过音。再把和声框架与原曲比对，发现 b 句有三处用正三和弦的地方，音乐效果与歌曲旋律不搭，需要用副三和弦替换，见谱例 3-34。

谱例 3-34 樊冲曲 汪恋昕编配《驴得水》插曲《我要你》（三）

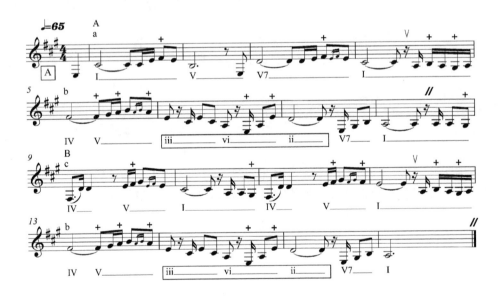

谱例 3-34 两个 b 句中 iii、VI 级替代 I 级，ii 级替代 IV 级，副三和弦加入使得音乐更加柔和抒情。在编配 VI 级的地方，旋律音 mi 可被看作是副三和弦上方继续高叠的七度音，因此，编配时 VI 级可加入七音，成为副七和弦。同样，ii 级处也可加入七音，成为 ii_7，使和声更具色彩和紧张度，形成更为悦耳的音响效果。

设计好和声级数,就可以按照之前讲过的步骤写作低音和上方三个声部了。在连接七和弦的时候尽量使用和声连接法,并注意七音的解决,见谱例3-35。

谱例3-35　樊冲词曲　汪恋昕编配《驴得水》插曲《我要你》(四)

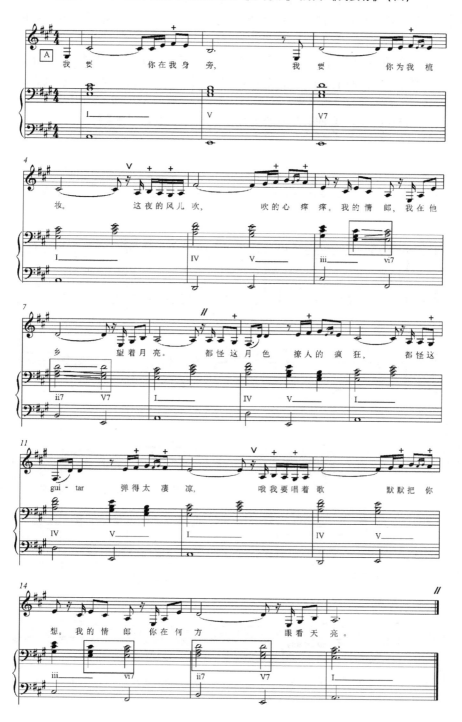

谱例 3-35 中 iii—vi₇ 的连接采用和声连接法，高声部两个声部保持，一个声部级进向上二度进行，低声部则向下跳进。vi₇ 的七音级进上行二度连接到 ii₇ 的根音 fa，接着 ii₇—V₇ 的连接依然采用和声连接法，高声部一个保持，两个级进二度下行，七音得到很好的解决。b 句所在是两段的结束句，终止处均使用了 iii—vi₇—ii₇—V₇—I 的连接，连续的七和弦及根音上四下五的进行使得终止句柔美而完满，歌曲在精练的结构句法中悠然结束。

在编配好的和声框架下，结合原曲效果加入织体。此曲气质撩人，旋律干净简单、沁人心脾，适合使用完全分解和弦织体，织体形态不宜复杂，见谱例 3-36。

谱例 3-36　樊冲词曲　汪恋昕编配《驴得水》插曲《我要你》（五）

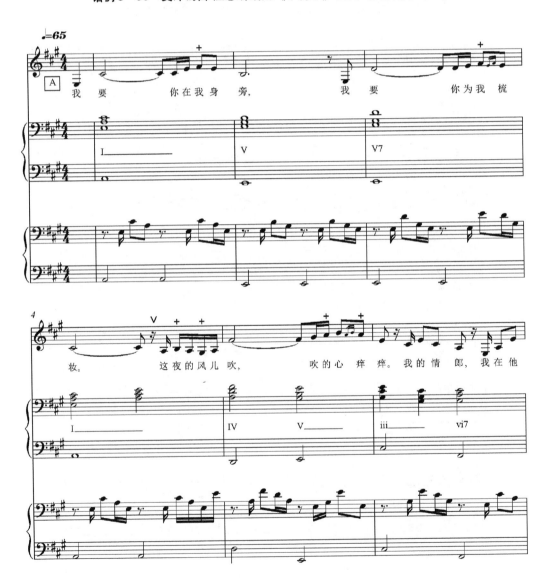

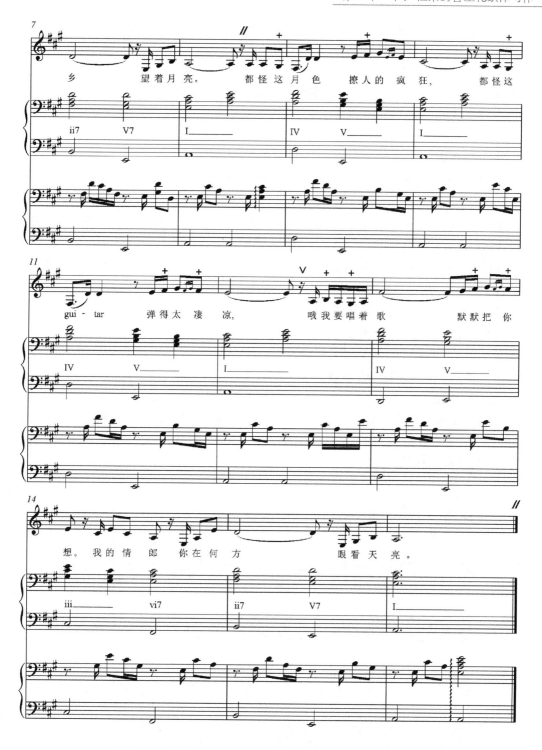

谱例3-36保留和声框架的柱式和弦与织体的分解和弦进行比照，写作分解和弦时要注意织体前后形态基本保持一致，可在最后终止处加入琶音收束。

最后，弹唱写作的织体与旋律，体会加入织体后对歌曲情境的烘托效果。

课后练习

一、键盘题

1. 熟练弹奏 C/a、G/e、F/d、D/b、bB/g、A/#f、bE/c 调性的 II_7、VII_7 级和弦的连接。

II_7 和弦：$I_{(6)}—II_7$、$II_{(6)}—II_7$、$IV_{(6)}—II_7$、$VI—II_7$、$II_7—V_{(6)}$、$II_7—K_4^6—V_7$、$II_7—I_{(6)}$、$II_7—V_3^4$、$II_5^6—V_2$、$II_3^4—V_7$、$II_2—V_5^6$。

VII_7 和弦：$I—VII_7$、$VI—VII_7$、$IV—VII_7$、$II_{(7)}—VII_7$、$V—VII_7$、$VII_7—I$、$VII_7—VI$、$VII_7—III$、$VII_7—V_5^6$。

2. 熟练弹奏指定调上的和弦连接：

a 小调：$I—IV_6—ii_7^-—III_6—VI_7—V_7—i$

e 小调：$i—VI_7—ii^-—v—III_6—VI—ii_6^-—V—i$

d 小调：$i—V_6—VII—III—VI—IV_7—VII—III_7—VI—ii_7^-—V—i$

二、写作题

用正三和弦、属七和弦、副三和弦以及副七和弦为以下旋律编配和声，注意终止式和弦的正确使用，写作完成后自弹自唱。

1. 光良曲《勇气》

2. 稻坦润一曲《愿你今夜别离去》

3. 印青曲《望月》

4.

三、分析题

分析下列片段的和声。

1. 拉赫玛尼诺夫《在寂静的神秘夜晚》

2. 格里格《天鹅》

3. 格里格《弦乐四重奏》

4. 弗兰克《小提琴与钢琴奏鸣曲》

第三节 重属（七）和弦

一、特性与构成

前面学习的所有和弦，都是直接倾向于自然音体系调式的主和弦（I），成为它的属（V）、下属（IV）或副和弦（II、III、VI、VII），但在自然音体系之外还广泛使用着这种不稳定的半音变化和弦，它们仍以主和弦为中心，只是不直接从属于它，而是通过临时主和弦倾向于I级。

重属和弦就是这种半音和弦中使用最广泛的和弦。它通过属和弦，向主和弦倾向，即属和弦的属和弦，就是重属和弦。标记为 $V_{(7)}/V$ 或 $DD_{(7)}$。无论大小调，V/V和弦均为大三和弦，V_7/V 为大小七和弦。

谱例3-37中属和弦的属和弦，即以属和弦为"临时主和弦"，构成"临时属和弦"。这组和弦最大的特点就是拥有调式的#IV级音，这是属和弦的导音，也是重属和弦的标志音。重属和弦也可以看作是建立在调式下属II级上的和弦，所不同的是重属和弦的三音升高半音，增强了向属音的倾向性，因此，它既是重属功能，又是本调下属功能组和弦的变体。

谱例3-37 重属和弦

二、预备与解决

重属和弦为属功能组和弦，和弦里有调外变化音，并强烈倾向于属和弦，让属和弦的出现更为期待，因此，重属和弦需要预备和解决。

重属和弦前面可以接主功能组、下属功能组以及属功能组和弦，如 I、VI、IV、II、V 等和弦。在使用 IV、II 级和弦作预备时，其下属音与重属和弦的变化音需保持在同一声部，必须作变化半音的上行级进连接，见谱例3-38。

谱例 3-38　重属和弦的预备

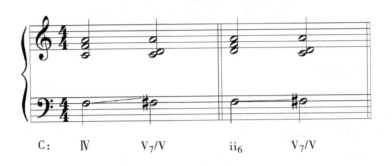

C:　　Ⅳ　　　V$_7$/V　　　ii$_6$　　　V$_7$/V

重属和弦是属和弦的属和弦，所以，一般解决到属和弦，但也可以先进入 K$_4^6$，再连接属和弦，见谱例 3-39。

谱例 3-39　重属和弦的解决

C:　　　　V$_5^6$/V　　　K$_4^6$　　　V

重属和弦连接的基本公式为：Ⅰ—Ⅳ—V/V—V—Ⅰ。由这个基本公式可以衍生出多种连接公式，如：

Ⅰ—V$_7$/V—V$_7$—Ⅰ；Ⅰ—Ⅳ—（Ⅱ）—V$_7$/V—V$_7$—Ⅰ；Ⅰ—Ⅱ$_6$—V$_7$/V—V$_7$—Ⅰ；Ⅰ—Ⅵ—V$_7$/V—V$_7$—Ⅰ；Ⅰ—Ⅲ—V$_7$/V—V$_7$—Ⅰ。

只要在 V 级前面，均可以考虑运用重属和弦，举一反三，从而写作出更多的连接模式，丰富和声进行与音乐色彩。

三、用重属（七）和弦为旋律编配和声

以《夜色》为例，讲解重属和弦在终止式中的应用，见谱例 3-40。

谱例 3-40　晓燕曲《夜色》

这首歌曲为 G 大调，曲式结构是二段式。两个乐段均由两个平行二句式乐段构成，结构图示为 A（a4+a′4）+B（b4+b′4）。B 段中句采用新材料写成，后句没有再现主题句 a 的材料，因此为对比性无再现二段式，见谱例 3-41。

谱例 3-41　晓燕曲 汪恋昕编配《夜色》（一）

结构明确之后，根据调性与旋律编配和弦，可直接考虑使用副三和弦，并在属和弦的前面观察是否可以安排重属和弦，与此同时标出和弦外音，见谱例 3-42。

谱例 3–42　晓燕曲　汪恋昕编配《夜色》（二）

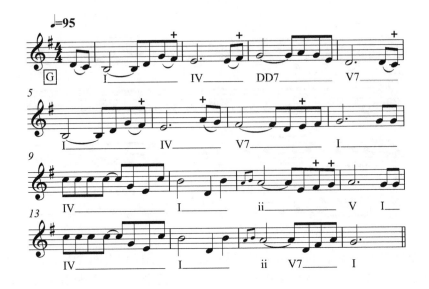

谱例 3–42 和弦外音有辅助音、经过音和换音。重属和弦运用在 a 乐句半终止处，前面预备下属和弦 IV 级，后面接 V 和弦解决，连接时可采用同和弦转换，并注意没有共同音的二度关系和弦连接，以及重属和弦的转换与解决，见谱例 3–43。

谱例 3–43　晓燕曲　汪恋昕编配《夜色》（三）

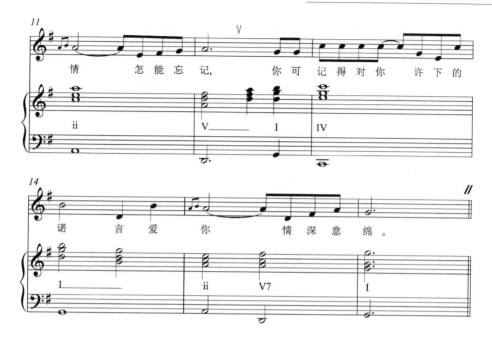

谱例3-43依据旋律的需要，重属和弦至属和弦的连接均用了七和弦形式。其中 IV—V₇/V 的连接中共同音要保持，变化音升 do 要和还原 do 放在一个声部，之后，V₇/V 经过同和弦转换，解决至 V₇ 和弦，依然要把变化音升 do 和还原 do 放在同一声部，这样做是为了避免对斜关系。

对斜关系：从一个声部转到另一个声部的半音连接，就构成了对斜关系，见谱例3-44。

谱例3-44 对斜关系

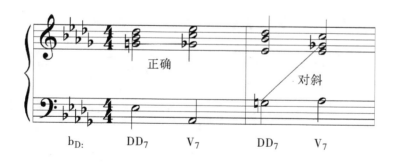

在和声连接写作中禁止对斜关系，以避免不好的音响效果。

谱例3-43半终止处的重属七和弦连接属七和弦，这是重属和弦的标准用法，它给予属（七）和弦强有力的支持，使其在主调的出现具有一定的逻辑性和必然性，顺应这种必然性出现的属（七）和弦又会直接或间接地倾向主和弦，并解决到主和弦。

151

在编配好的和声框架下，结合原曲效果加入织体。此曲情深意切、真挚感人，旋律波动起伏、委婉动听，使用分解和弦织体，并加入旋律化节奏型，见谱例3-45。

谱例3-45 林煌坤词 晓燕曲 汪恋昕编配《夜色》（四）

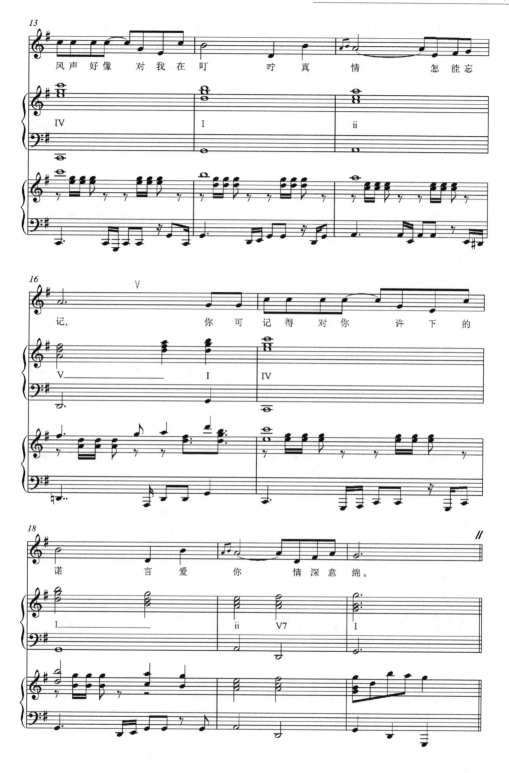

谱例3-45 歌曲伴奏织体中，右手采用装饰性和弦分解，左手则将和声框架中的

低音声部进行了节奏型旋律化的变形，用以模仿原曲中的低音贝斯效果，使歌曲保留原汁原味的节律动感。

最后，加入歌词自弹自唱，体会重属和弦的音响效果。

课后练习

一、键盘题

1. 熟练弹奏 C/a、G/e、F/d、D/b、$^\flat$B/g、A/$^\sharp$f、$^\flat$E/c 调性的下列连接：

I—V_7/V—V_7—I；I—IV—（II）—V_7/V—V_7—I；I—II_6—V_7/V—V_7—I；I—VI—V_7/V—V_7—I；I—III—V_7/V—V_7—I。

2. 熟练弹奏指定调上的和弦连接。

C 大调：I—III—IV—V_7/V—K_4^6—V_7—I。

a 小调：i—VI—iv—V_7/V—K_4^6—V_7—i。

二、写作题

用重属和弦为以下旋律编配和声，注意终止式和弦的正确使用，写作完成后自弹自唱。

1.

2. 《清晨，我们踏上小道》

3. 《故乡的云》

4. 《一抹夕阳——子君的浪漫曲》选自歌剧《伤逝》

三、分析题

分析下列片段的和声。

1. 舒伯特《圆舞曲》

2. 舒曼《收获之歌》

3. 舒曼《浪漫曲》

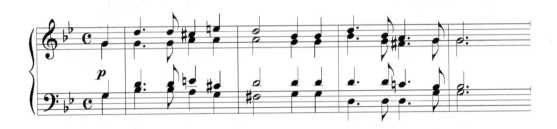

4. 莫扎特《回旋曲》

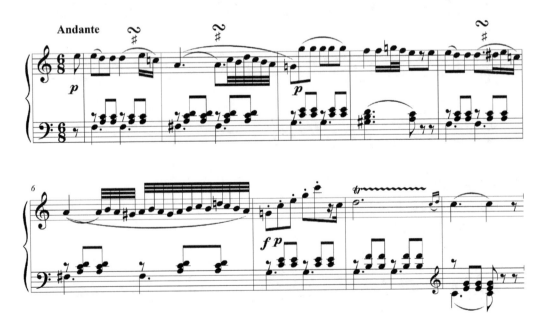

第四节 重属导（七）和弦

一、特性与构成

重属和弦组当中，最常用的除了属和弦的属和弦（V/V 或 DD），还有属和弦的导和弦，即重属导七和弦，标记为 vii$_7$/V 或 DDvii$_7$，见谱例 3-46。同重属和弦一样，重属导和弦通过临时主和弦（即调式属和弦）间接倾向于调式主和弦。重属导和弦建立在调式 #IV 级音上，vii/V 为减三和弦，而 vii$_7$/V 在大调中可以是减七和弦，也可以是半减七和弦，但在小调中则只有减七和弦。

谱例 3-46　重属导（七）和弦的标记

二、预备与解决

重属导和弦为属功能组和弦，不稳定、不协和，强烈倾向于属和弦，和弦里同样有调外变化音，因此，重属导和弦也需要预备和解决。

重属导（七）和弦可以用主功能、下属功能组和弦作为预备，即 I/II/III/IV/VI—vii$_{(7)}$/V。在使用 IV、II 级和弦作预备时，重属导（七）和弦与重属和弦一样，其下属音与重属导和弦的变化音仍应保持在同一声部，必须把变化半音作级进上行连接，避免对斜的错误。

重属导和弦既然是属和弦的导和弦，一般解决到属和弦，为避免平行五度、八度等不良进行，属和弦需要重复三音，见谱例 3-47。重属导和弦也可以先进入 K$_4^6$ 或下属不协和弦后，再解决到属和弦。

连接公式有：vii$_7$/V—V$_7$（V 重复三音）；vii$_7$/V—K$_4^6$—V$_7$；vii$_7$/V—ii$_7$ 或 IV（和声大调）。

谱例 3-47　重属导和弦的解决

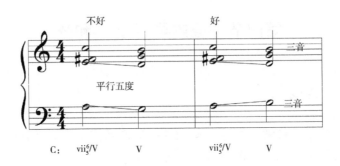

三、用重属导（七）和弦为旋律编配和声

以《少女的愿望》为例，讲解重属导七和弦的解决写作，见谱例 3-48。

谱例 3-48　肖邦曲　尚家骧译《少女的愿望》

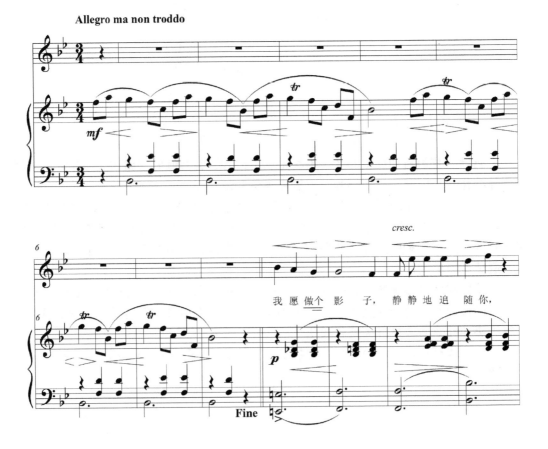

这首歌曲调性布局是 bB 大调—g 和声小调—bB 大调，曲式结构为三段式。

曲式结构与分析知识点：

三段式，又称单三部曲式，属于小型曲式范畴。三段曲式既可以是独立曲目的整体结构，也可以是大型曲式的次级结构。根据三个乐段之间的关系，可分为再现三段式（ABA）、变奏三段式（AA′A″）、并列三段式（ABC）。因再现三段式常见且典型，所以这里重点讲解再现三段式，其他三段式不做详述。

再现三段式的三个乐段以呈示—展开/对比—再现的关系有机结合起来,具有三部性特点。根据中段与主题材料的对比程度,再现三段式可分为展开性三段式、对比性三段式。

(1) 展开性三段式,也称单主题三段式,是指 B 段的主题从 A 段主题材料来,是 A 段乐思的新发展。这也是一种对比,但这种对比力度不强,包含统一的因素较多,见谱例 3-49。

谱例 3-49　贝多芬《第二钢琴奏鸣曲》第三乐章呈示部

谱例3-49 调性布局是A大调—#f和声小调—#g和声小调—A大调，结构图示为 ‖：A（a4+a′4）：‖+B（b4+b′4+补充9+过渡5）A（a4+a′4+补充4），B段两个b句的材料都来源于a乐句，把主题材料高低声部互换，构成平行乐段。后面补充和过渡的材料来源于主题句后两小节，以同音反复和下行二度为特征。因此，此曲是展开性三段式。

（2）对比性三段式，也称双主题三段式，是指B段的主题由新材料组成，与A段主题形成明显对比，见谱例3-50。

谱例 3-50　贝多芬《第十一钢琴奏鸣曲》第三乐章

谱例 3-50 调性布局是 bB 大调—F 大调—bB 大调—g 和声小调—be 和声小调—c 和声小调—bB 大调,结构图示为 A(a4+b4)+B(c4+c′4) A′(a4+b′4)+尾声6,B 段引入新材料,前乐节是弱起渐强的震音,后乐节是节奏舒展有力的旋律进行,都与 A 段主题材料形成对比。因此,此曲是对比性三段式。

运用上述三段式的知识分析谱例 3-48《少女的愿望》可知,其调性布局是 bB 大调—g 和声小调—bB 大调,结构图示为引子8+A(a4+a′4)+B(b4+c2) A(a4+a′4)+尾声8,B 段转入 g 和声小调,旋律、节奏均与 A 段主题不同,形成明显的对比。因此,此曲是对比性三段式。

明确结构后,分析此曲的和声,见谱例 3-51。

谱例 3-51　肖邦曲　尚家骧译　赵德义等分析《少女的愿望》

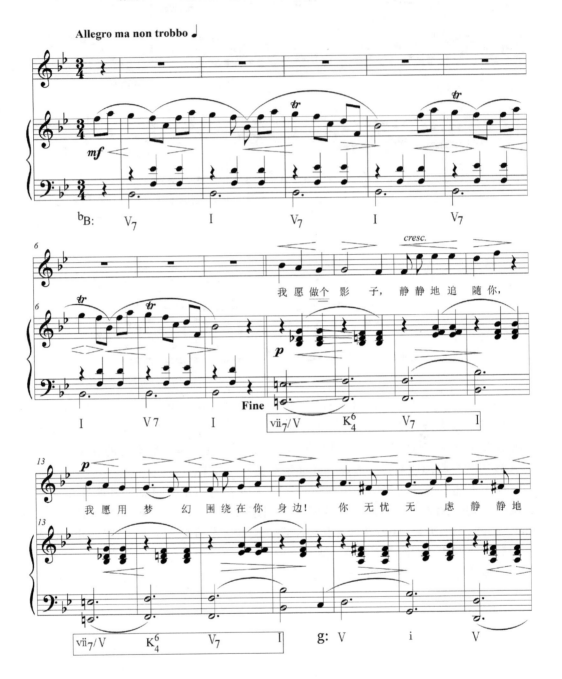

第三章 和声框架的音型化织体写作

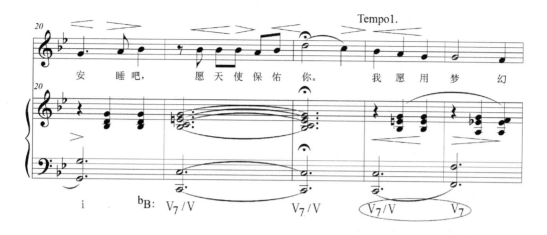

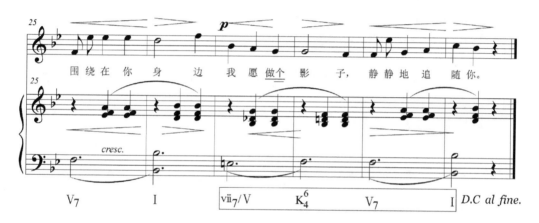

谱例 3-51 方框标示处是重属导七和弦解决到属七和弦之前先进入 K_4^6 和弦，最终到主和弦的连接。这种连接是重属导七和弦常用在终止处的解决进行，重属导七和弦通过终止四六和弦与属七和弦，间接倾向于主和弦，形成连续的解决关系，以确立调性。重属导七和弦连接 K_4^6 和弦时，变化音还原 mi 级进上行二度连接至 fa，降 re 上行小二度连接至还原 re，两个 re 必须保持在同一声部，避免对斜。其他声部则采取就近原则，保持或者级进连接。

此曲呈示段一开始就使用重属导七和弦，减七和弦的不协和性造成音乐的动力，环环相扣的解决推动音乐不断向前发展，直至主和弦的出现，形成收拢性终止结束乐句。再现时 a 乐句和声换成重属和弦至属七和弦，再到主和弦的进行，这也是 V—I 正格进行的另一种和声语汇。

在谱例 3-51《少女的愿望》中，一位少女对意中人倾诉自己的爱情，曲调浪漫抒情、天真活泼，钢琴伴奏织体采用半分解和弦，左右手配合完成圆舞曲节奏型。

最后，弹唱这首优美的歌曲，体会重属导七和弦解决的音响效果。

课 后 练 习

一、键盘题

1. 熟练弹奏 C/a、G/e、F/d、D/b、bB/g、A/#f、bE/c 调性的下列连接：

I—vii$_7$/V、II—vii$_7$/V、III—vii$_7$/V、IV—vii$_7$/V、VI—vii$_7$/V

vii$_7$/V—V$_{(7)}$（V 重复三音）、vii$_7$/V—K$_4^6$—V$_{(7)}$、vii$_7$/V—ii$_7$（和声大调）、vii$_7$/V—IV（和声大调）

2. 熟练弹奏指定调上的和弦连接：

C 大调：I—vii$_7$/V—IV—iii$_7$—ii$_7$—I$_6$

a 小调：i—V$_5^6$—i—Vii$_7$/V—K$_4^6$—V$_7$—i

二、写作题

用重属导和弦为以下旋律编配和声，注意终止式和弦的正确使用，写作完成后自弹自唱。

1. 阿里亚比叶夫《夜莺》

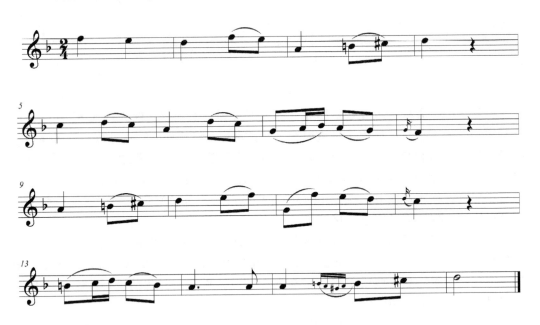

2.

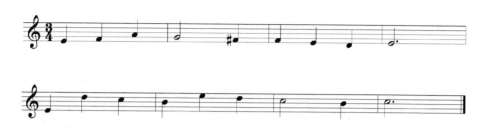

3.

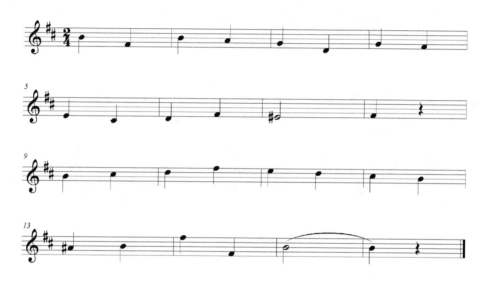

4. 刘大江曲《时间煮雨》

三、分析题
分析下列片段的和声。

1. 贝多芬《第三交响曲》

2. 门德尔松《无词歌》Op. 62 No. 4

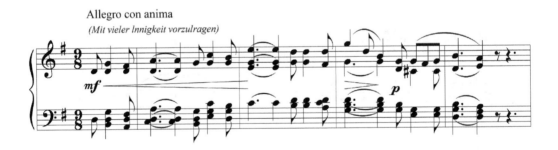

3. 格里格《林中漫游》

4. 莫扎特《F大调钢琴奏鸣曲》K. 332

第五节　副属和弦

一、特性与构成

根据重属和弦的构成原理，在调式除 I 级主和弦以外的其他各级和弦上均可构成属和弦。调式的各级和弦为"临时主和弦"，在上方纯五度或者下方纯四度构成它们的"临时属和弦"，形成一种临时的属—主和弦的倾向感，由此产生出更多的变化音和弦，可以取得更好的和声效果、更丰富的音乐色彩。

主调短时间地离开到另一个调（副调）的现象称为离调。在副调主和弦上建立的"临时属和弦"就称为副属和弦，它直接从属于副调的主和弦（临时主和弦），即主调中的某一级和弦。"临时主和弦"可以是大三和弦，也可以是小三和弦，但大调的 vii 级和小调的 ii 级均为减三和弦，不能作"临时主和弦"，因此，它没有自己的副属和弦。在"临时主和弦"基础上构成的"临时属和弦"均为大三和弦，"临时属七和弦"均为大小七和弦。见谱例 3-52。

谱例 3-52　副属和弦

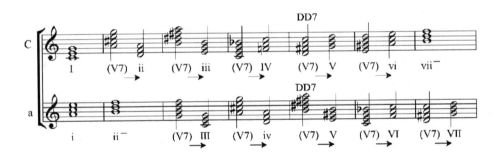

二、副属和弦的用法

在调式中，每个副属和弦的功能均与"临时主和弦"的功能一致，因此，副属和弦前面预备的和弦根据"临时主和弦"的功能作连接，注意副属和弦中变化音的级进引入。

所有副属和弦均要解决到相应的"临时主和弦"上。解决时，注意变化音级进解决，副属七和弦七音一般下行级进二度解决。

在调式中可以建立"临时属和弦"的级数前面，均可根据音乐的需要和旋律的进行加入副属和弦，如：I—IV—V/ii—ii—V—I；I—V_7/vi—vi—V_7—I；I—V_7/IV—IV—V/V—K_4^6—V_7—I 等连接公式，可据此举一反三，不一一罗列。

三、用副属和弦为旋律编配和声

以《校园的早晨》为例,讲解副属和弦与重属和弦的综合运用,见谱例3-53。

谱例3-53　谷建芬曲《校园的早晨》

这首歌曲为 G 大调，曲式结构是三段式，结构图示为 A（a4 + b4）+ B（c4 + d4 + d'5）+ A（a4 + b4）+ 尾声 7。头尾两段为完全再现的关系，段内两个乐句构成对比关系。中段使用了呈示段的节奏材料，以后十六分音符和后半拍进入的节奏型为特征，是明显的展开性写法。因此为展开性三段式，见谱例 3 – 54。

谱例 3 – 54　谷建芬曲　汪恋昕分析《校园的早晨》（一）

结构明确之后，根据调性与旋律音编配和弦，同时标出和弦外音，见谱例3-55。

谱例3-55　谷建芬曲 汪恋昕编配《校园的早晨》（二）

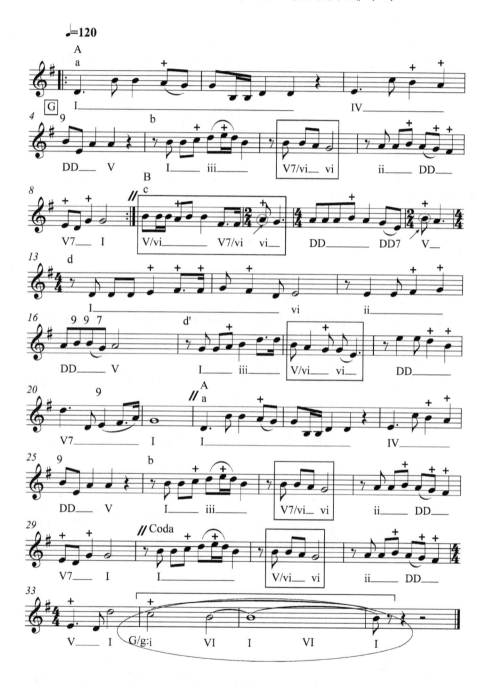

谱例3-55方框标示处为副属和弦的使用，暂时离到e小调，标记V_7/vi，按照副属和弦解决规律，解决至临时主和弦vi级。中段一开始使用V_7/vi—vi的进行，从

调式上与呈示段形成对比。另外，上例在乐句终止处，使用了很多 DD—V—I 的进行，延长终止式，增强解决感。

上例"+"标示出的和弦外音有经过音、辅助音，还有倚音，其中 B 段圆圈处的和弦外音就是倚音。

倚音：旋律的强拍或者强位上的和弦外音。它的特点是具有更强的紧张度和音乐表现力，通常采取级进解决到它所依附的和弦音上。倚音的标记为"倚"或"A."（Appoggiatura 的缩写），见谱例 3 – 56。

谱例 3 – 56　倚音的标记

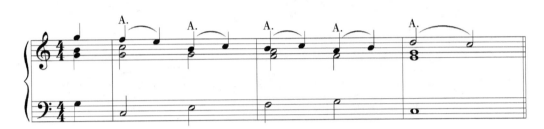

谱例 3 – 55 的和声编配使用了高叠和弦。

高叠和弦：调式各级七和弦均可以在七音的基础上再加上一个九度音而构成九和弦。继续在九度音的上方再做三度叠置，是十一音，构成十一和弦，再继续叠加三度音是十三音，构成十三和弦，这些都是高度叠置的不协和和弦，具有明显的复合功能性。高叠和弦往往具有经过音、延留音、倚音的性质，应尽量避免形成音块，一般把高叠音分解写作，或者放在不同的声部。高叠和弦以属系列较为常用，见谱例 3 – 57。

谱例 3 – 57　智园行方编　高叠和弦

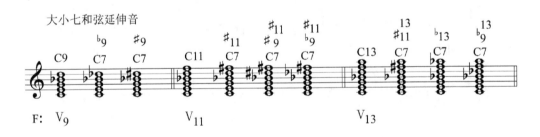

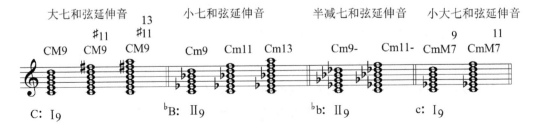

谱例 3-55 中标记"9、11、13"的旋律音是当作和弦九音、十一音、十三音，与伴奏和弦一起构成九和弦、十一和弦、十三和弦。

标记好和弦级数之后，就可以写作和声框架了，注意重属和弦、副属和弦中变化音的连接要级进进行，不能出现对斜关系，见谱例 3-58。

谱例 3-58　高枫词　谷建芬曲　汪恋昕编配《校园的早晨》（三）

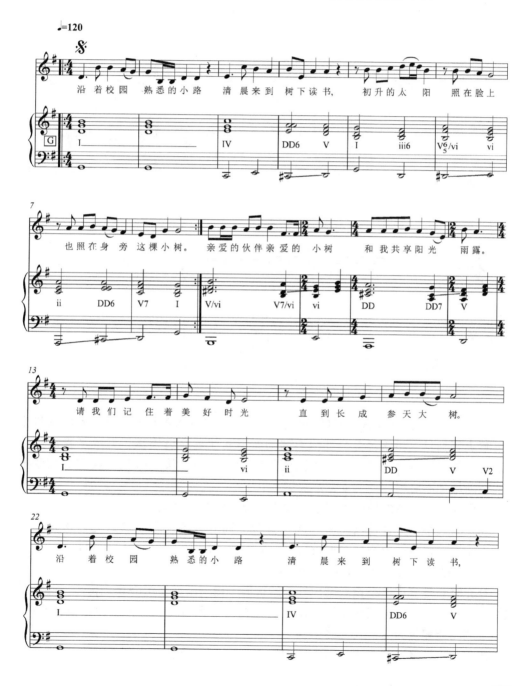

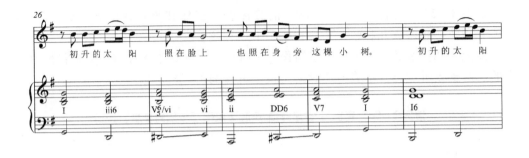

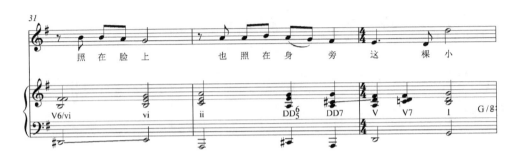

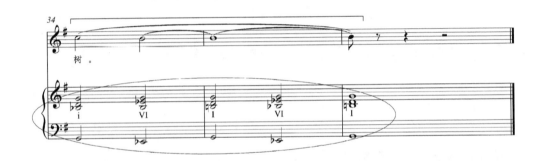

谱例3-58直线标示处是重属和弦、附属和弦变化音的连接，变化音均级进上行二度解决到临时主和弦音上，其他声部则保持和就近级进连接，形成平稳的声部进行。为了使音乐流动起来，离调和弦使用同和弦转换，从三和弦转换到七和弦再解决，逐渐增加不协和性，推动音乐发展。

谱例3-58圆圈处是运用同主音大小调交替作补充终止。

同主音大小调交替是指主音相同、音阶不同的大调式和小调式先后出现在音乐中，大小调式相差三个调号，形成明暗色彩对比。同主音大小调转调和弦有iv、♭Ⅲ、♭Ⅵ、♭Ⅶ和弦，最常用iv和♭Ⅵ和弦。

补充终止是收拢性终止后结构外部的扩展，由一组或多组终止式构成，起到巩固调性、强化终止和完整表达乐思的作用。补充终止运用属功能和弦为正格补充终止，运用下属功能和弦为变格补充终止。

此曲收拢性终止式为ii—DD_5^6—DD_7—V—V_7—I，终止式后还有较长时值的旋律

音,因此,采用同主音大小调交替作补充终止,bVI 和弦的加入,使原本 G 大调中暗淡的小 vi 和弦变得明亮,与其他和弦产生强烈的色彩对比。

编配好和声框架后,根据原曲音乐效果加入织体。此曲单纯清新、明亮活泼,适宜写作简单跳跃的织体,再把这种织体运用在前奏,构成完整的歌曲伴奏,见谱例 3-59。

谱例 3-59　高枫词 谷建芬曲 汪恋昕编配《校园的早晨》(四)

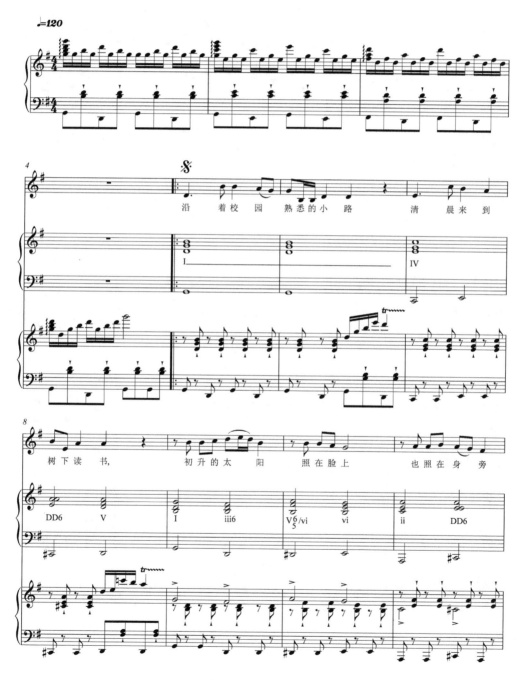

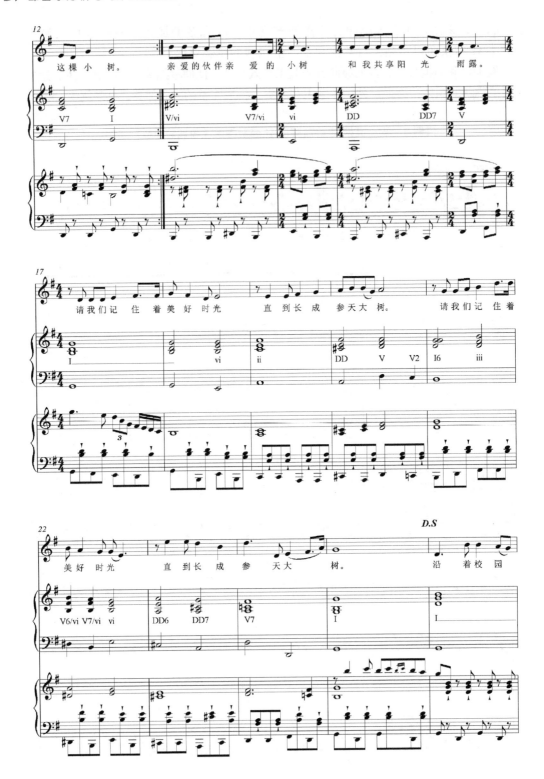

第三章 和声框架的音型化织体写作

谱例 3-59 歌曲伴奏中，左右手配合使用分解节奏型的柱式和弦织体，并贯穿始终，在个别地方加入旋律点缀织体，更使得歌曲活泼积极的情绪表现得淋漓尽致。

最后，加入歌词自弹自唱，体会副属和弦的音响效果。

课后练习

一、键盘题

1. 熟练弹奏 C/a、G/e、F/d、D/b、bB/g、A/#f、bE/c 调性的下列连接：
V_7/II—II（仅大调）、V_7/VI—VI（仅大调）、V_7/IV—IV（大、小调）

2. 熟练弹奏指定调上的和弦连接。
C 大调：I—IV—V_7/II—II—V_7—I
G 大调：I—III—V_7/VI—VI—IV—V_7—I
F 大调：I—V_7/IV—IV—V_7—I
a 小调：i—V_7/iv—iv—vii—III—V_7—i

二、写作题

用副属和弦为以下旋律编配和声，注意终止式和弦的正确使用，写作完成后自弹自唱。

1. 梁弘志曲《恰似你的温柔》

2. 光良曲《童话》

3. 郭伟亮曲《幸福摩天轮》

4. 叶·罗德金曲《山楂树》

三、分析题

分析下列片段的和声。

1. 舒伯特《A 大调钢琴奏鸣曲》Op. 64（120）

2. 贝多芬《第一交响曲》

3. 罗西尼《威廉·退尔》

4. 柴可夫斯基《四季·十月》

5. 舒曼《街头歌手》

第六节 综合运用

前面章节的编配，可以归结为表3-1。

表3-1 编配汇总

章　节	和　声	曲式结构	作　品
第一章　第一节	原位正三和弦	二句式乐段	《山岭上的家》
第一章　第二节	终止四六和弦	二句式乐段	《送你一支玫瑰花》
第一章　第三节	正三和弦的六和弦	二句式乐段	《友谊地久天长》
第一章　第四节	原位属七和弦	二句式乐段	《四季歌》
第一章　第五节	转位属七和弦	三句式乐段	《小星星》
第一章　第五节	转位属七和弦	四句式乐段	《故乡的亲人》
第一章　第五节	转位属七和弦	四句式乐段	《可爱的家》
第三章　第一节	副三和弦	复乐段	《月亮代表我的心》
第三章　第二节	副七和弦	展开性带再现二段式	《我要你》
第三章　第三节	重属（七）和弦	对比性无再现二段式	《夜色》
第三章　第四节	重属导（七）和弦	对比性三段式	《少女的愿望》
第三章　第五节	副属和弦	展开性三段式	《校园的早晨》

从表3-1可以看到，为了便于学习和理解，和声与曲式结构的结合采取了由易到难、由简到繁的编配顺序，但这并不意味着简单的和声只能配小型曲式、复杂的和声必须配大型曲式。在现实作品编配中，和声与曲式结构的结合更为灵活多样。下面编配的谱例仅从和声知识出发，作为前面讲解的补充和复习，不再按照曲式结构的简繁顺序排列。

一、正三和弦的六和弦

以谱例3-60为例进行讲解。

谱例3-60　♭A调自编旋律

首先，唱或奏这条旋律，明确调式调性，在谱面标出♭A自然大调，并划分结构，此旋律为起承转合四句式乐段，四小节一句，有四个乐句，一、二乐句开头材料一样，句尾稍有变化，为起承关系，第三句与第一句为对比关系，视为转，第四句变化重复第二句，视为合，整个乐段形成起承转合四句式结构。

结构明确后，从宏观上为此旋律安排正三和弦Ⅰ、Ⅳ、Ⅴ。此曲是一首抒情的旋律，和声节奏不宜过快，每小节1～2个和弦较为合适。同时标出和弦外音，并事先考虑可以使用K_4^6和弦的位置。见谱例3-61。

谱例3-61　汪恋昕编配♭A调自编旋律（一）

接着，进一步细化低音线条的设计，以流畅、张弛有度、功能清晰为宗旨，并对整体的音乐结构发展起到帮衬和助推的作用，见谱例3-62。

谱例 3-62　汪恋昕编配 ♭A 调自编旋律（二）

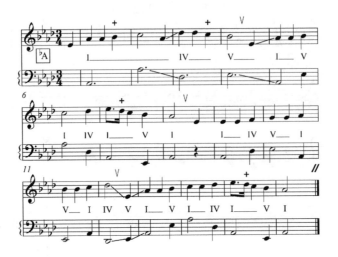

谱例 3-62 中高低声部画线的地方为两外声部构成反向或平行八度，这会使得两个外声部的和声效果极其空洞，因此，在设计低音线条时这种情况应极力避免。运用六和弦可以解决原位三和弦中低音与高音构成反向、平行八度的问题。两个六和弦连续连接，可采用和声与旋律连接法，完成上方三个声部的写作，见谱例 3-63。

谱例 3-63　汪恋昕编配 ♭A 调自编旋律（三）

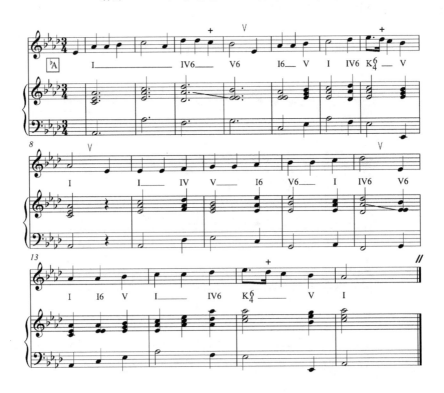

谱例 3-63 中 3～5 小节的 IV_6—V_6—I_6、10～11 小节的 I_6—V_6、12 小节的 IV_6—V_6 三处，使用了两个六和弦的连续进行，避免了原位和弦连接中低音与主旋律形成反向和同向八度的进行。还需注意的是两个六和弦在连接时一般使用和声连接法，尽可能保持共同音，使声部进行平稳，切记不可出现平行五度、八度，有必要时内声部可发生跳进来避免平行五度、八度，如 3、4 小节的 "la – mi"，12 小节的 "la – mi"。

再举一例，见谱例 3-64。

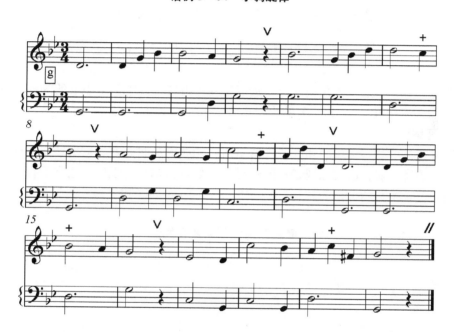

谱例 3-64　小调旋律

谱例 3-64 是一首小调旋律，编配时需注意正三和弦的六和弦在小调中的运用特点。

首先，明确结构，此旋律为 g 和声小调，五句式乐段，由起承转合四句加变化重复的"转"句构成。再根据调性，标出正三和弦原位的级数（小三和弦用小写字母标记）、和弦外音，并把正三和弦的根音写在低声部，见谱例 3-65。

谱例 3-65　汪恋昕编配　小调旋律（一）

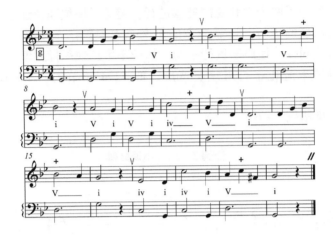

谱例 3-65 和弦外音有经过音、延留音和自由音，其中第 7 小节的为经过音，第 15 小节的为延留音，第 19 小节的为自由音。

1. 延留音

延留音是由前一和弦的和弦音延留至后一和弦的和弦外音。它的特点是前后和弦同一声部的音重复，但与先现音不同的是，它处在强拍或者强位，通常下行级进解决到和弦音。延留音的标记为"留"或"S."（Suspension 的缩写），见谱例 3-66。

谱例 3-66　延留音的标记

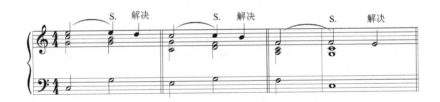

2. 自由音

自由音处于弱拍或弱位，时值较短，以前后跳进为特征，没有特定的字母标记，用"+"即可，见谱例 3-67。

谱例 3-67　自由音的标记

和弦外音明确后，运用正三和弦的六和弦编配旋律，可把 i、iv、v 的三音放在低声部合适的位置，使低声部旋律流畅，见谱例 3-68。

谱例 3-68　汪恋昕编配 小调旋律（二）

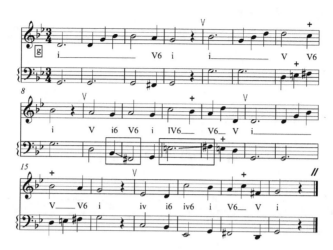

谱例 3-68 中 I_6—V_6、V_6—I_6 时，低音部应作减四度而不是增五度进行。IV_6—V_6 连接时，为避免在低音中出现不恰当的增二度进行，可升高下属和弦的三音（即变为旋律小调），或用减七度，即下行代替增二度上行。这是小调旋律编配六和弦的特点，要格外注意。

接着，采用和声与旋律连接法，完成上方三个声部的写作，见谱例 3-69。

谱例 3-69　汪恋昕编配 小调旋律（三）

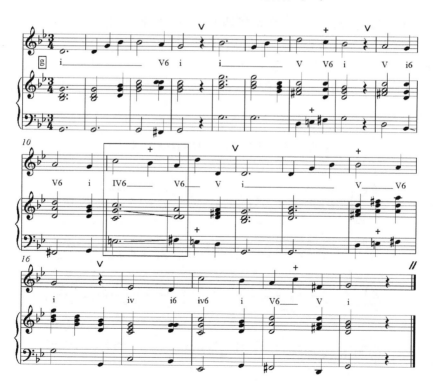

谱例 3-69 中框出的地方要注意，内声部应尽量保持平稳，但连接不能出现平行五度、八度，否则可采用跳进来避免。

最后，弹唱编配的和声与旋律，体会正三和弦六和弦的音乐效果。

二、原位属七和弦

以谱例 3-70 为例进行讲解。

谱例 3-70　D 调自编旋律

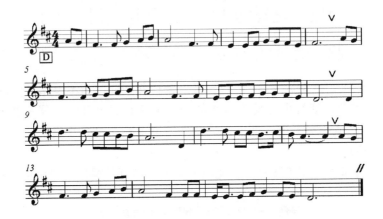

首先，唱或奏这条旋律，熟悉调式调性并划分结构。此旋律为 D 自然大调，起承转合四句式乐段。

接着，从宏观上为旋律安排正三和弦 I、IV、V，标记和弦外音，观察终止处是否可以使用 K_4^6 和弦，并对所有选配 V 级的位置进一步斟酌是否可用 V_7 和弦，见谱例 3-71。

谱例 3-71　汪恋昕编配 D 调自编旋律（一）

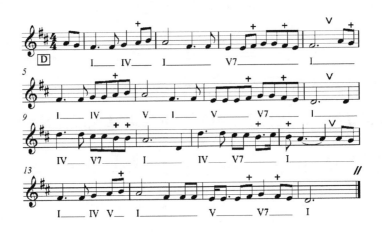

谱例 3-71 的和弦外音有经过音、辅助音和倚音。

和弦外音明确之后，就可以为旋律设计低音线条，运用六和弦及经过型低音使声部流畅、富有旋律感，同时，根据整体结构设计音乐的开始、发展、高潮、结束等进行过程，见谱例 3-72。

谱例 3-72　汪恋昕编配 D 调自编旋律（二）

根据上例设计完成的低音，写作右手和弦连接，在保证其连接正确的同时，对右手高音的旋律声部及节奏进行符合音乐发展的设计，并与左手低音形成配合，见谱例 3-73。

谱例3-73 汪恋昕编配 D调自编旋律（三）

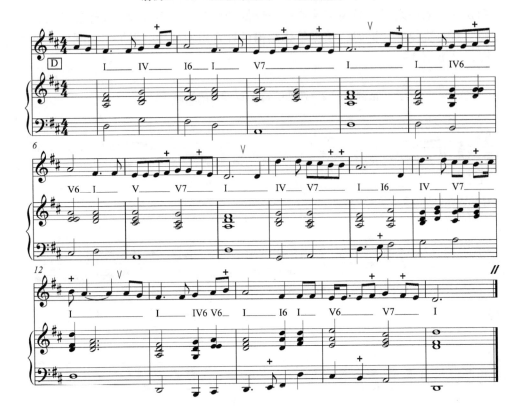

谱例3-73属七和弦解决至主和弦，大多按照"三上五七下"的连接口诀写作各个声部，只有第3～4小节的 V_7—I 连接中，三音非上行解决，而是下行三度进行的，这在内声部是可以的。

再举一例，见谱例3-74。

谱例3-74 《铃儿响叮当》主题

首先，唱或奏这条旋律，标出调式调性并划分结构，此曲为 G 自然大调并行二句式乐段。

其次，按常规写作步骤对这首旋律进行准确的和弦编配，标出和弦外音，在正三和弦原位的基础上加入六和弦以及属七和弦，细化低音旋律线条，见谱例 3-75。

谱例 3-75　汪恋昕编配《铃儿响叮当》主题（一）

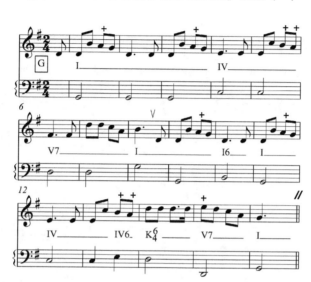

谱例 3-75 的和弦外音有经过音、换音和倚音。

接着，标记清楚级数和外音后，根据低声部写作中、高声部的连接，注意内声部平稳进行，高、低声部旋律配合，见谱例 3-76。

谱例 3-76　汪恋昕编配《铃儿响叮当》主题（二）

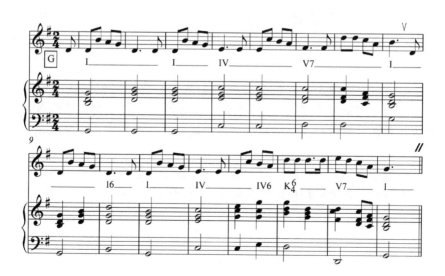

谱例 3-76 属七和弦至主和弦的解决都是把三音放在内声部,下行三度解决至 I 级根音。

编配完成后,根据歌曲的意境加入伴奏织体。《铃儿响叮当》主题速度较快,天真活泼,适合编配和弦节奏型的柱式和弦织体,见谱例 3-77。

谱例 3-77　汪恋昕编配《铃儿响叮当》主题(三)

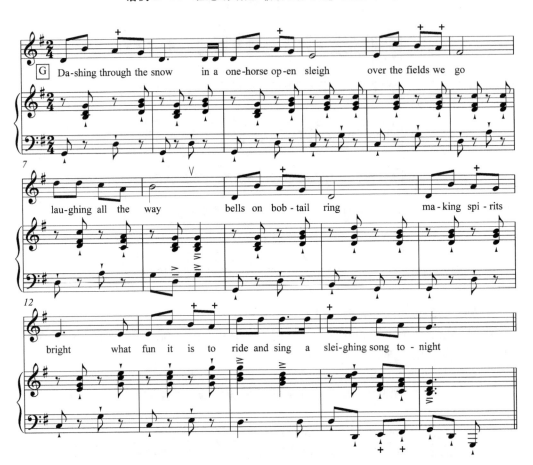

谱例 3-77 中以谱例 3-76 的和弦框架为基础,选用短促跳跃的节奏型作为织体,写作自弹自唱式钢琴伴奏。写作织体时,为使伴奏织体更好地表现歌曲旋律,一个小节内的同和弦可采用和弦转换使音型流动起来。注意半终止、全终止的节奏型要有停顿感。

最后,在编配完成后,弹唱和声与旋律,这是不能忽视的重要步骤。

再举一个运用分解和弦织体伴奏的例子,见谱例 3-78。

第三章　和声框架的音型化织体写作

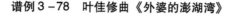

谱例 3-78　叶佳修曲《外婆的澎湖湾》

首先，唱或奏这条旋律，明确调式调性并划分结构。

谱例 3-78 的 A 段是对比结构的四句式乐段，每句两小节，方整性结构，重复一次。B 段也有四个乐句，为起承转合式。前三句每句有两小节，第四句变换节拍，有六小节，为非方整性结构。A 段主题（1～2 小节）与 B 段中句（17～18 小节）节奏、旋律均不相同，也无相似之处，形成明显对比。另外，B 段最后一句没有出现 A 段的主题材料，因此，此曲为 G 大调对比性无再现二段式。

其次，明确结构之后，根据这首歌曲的风格，从宏观上为旋律安排和弦，并标记和弦外音。接着，根据所写的低音进行正确的和弦连接，内声部依然要平稳连接，同时注重右手高声部的旋律变化，使高音旋律尽可能流动，而不是一直同音反复，见谱例 3-79。

谱例 3-79 叶佳修曲 汪恋昕编配《外婆的澎湖湾》

谱例 3-79 是曲调优美抒情的校园歌曲，和声编配宜简明清新，以原位正三和弦为主，最后全结束处使用原位属七和弦构成完满终止。

《外婆的澎湖湾》情绪明朗活泼，织体适合使用齿形波纹和齿纹节奏型的分解和弦，模仿民谣吉他，见谱例 3-80、谱例 3-81。

谱例 3-80　齿形波纹（A 段第一段歌词）

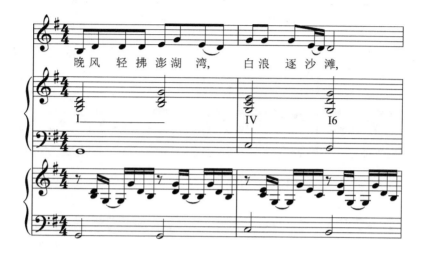

谱例 3-81　齿纹节奏型（A 段第二段歌词）

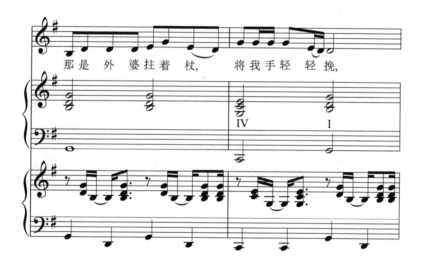

齿形波纹带来流动感，齿纹节奏型配合低音的节拍点显得更为轻快跳跃，这两种音型分别用在主歌（A 段）的两段歌词当中，使音乐具有对比发展的效果。写作中可根据段落结构适当改变其节奏的明快程度，第二乐段（B 段）左手低音可模仿电贝斯的节奏型，形成分明的节拍效果，完整写作见谱例 3-82。

谱例 3-82　叶佳修曲　汪恋昕编配《外婆的澎湖湾》完整写作

第三章 和声框架的音型化织体写作

通过上面的实例写作，一方面进一步细化讲解原位属七和弦的使用方法，另一方面继续深化伴奏织体的写作。

最后，弹唱上述写作的伴奏织体与旋律。

三、转位属七和弦

以谱例 3-83 为例进行讲解。

谱例 3-83　勃拉姆斯《摇篮曲》

唱或奏这条旋律，判断调式调性并划分结构。此曲为 D 大调展开性无再现二段式。

在明确结构之后，接下来就是从宏观上为旋律安排和弦，并标记和弦外音。和声节奏应尽可能清晰明确，不过于繁杂，以便加入织体时可以自由变换。考虑使用转位和弦，随之调整低音线条，使和声节奏有一定起伏而不至过于单调，见谱例 3-84。

谱例 3-84　汪恋昕编配 勃拉姆斯《摇篮曲》（一）

谱例3-84的和弦外音有经过音和延留音。

明确和声级数和外音之后，写作低音。在属七和弦的地方可以使用转位属七和弦替换，或者使用原位、转位属七和弦进行转换，增强低音旋律对歌曲旋律的支持力，并使其变得更为流畅。

接着，写作上方三个声部，见谱例3-85。

谱例3-85　汪恋昕编配　勃拉姆斯《摇篮曲》（二）

谱例3-85第4小节、第5小节、第15小节是属七和弦不同转位与原位的连接，写作时依然遵循平稳原则，能保持就保持，不能保持的音要级进连接，低音可作旋律化跳进。第11小节属三四和弦，按照"三上五七下"的口诀解决到I级，其中根音在高声部保持。

和声框架写好，就可以根据歌曲的风格和情绪，编写表现力更丰富的伴奏织体，见谱例3-86。

谱例 3-86 汪恋昕编配 勃拉姆斯《摇篮曲》(三)

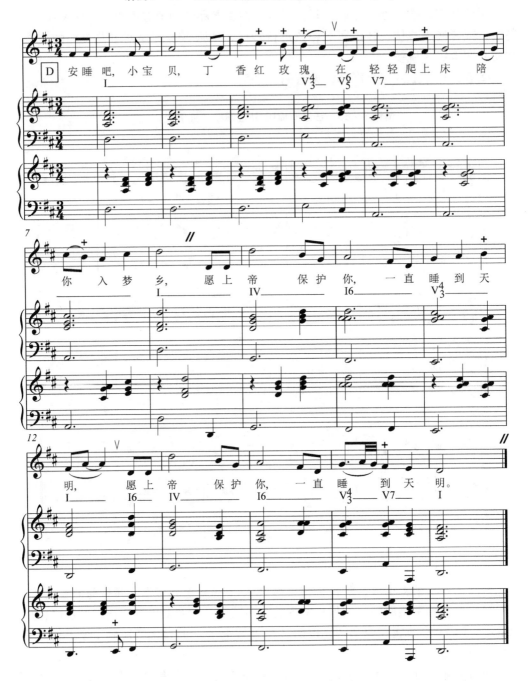

谱例 3-86 将柱式和弦织体变化为左右手交替出现的节奏性律动织体，这种织体衬托出《摇篮曲》的温柔抒情。节奏性律动织体既可以表现温柔抒情，还可以表现活泼动感，如谱例 3-77《铃儿响叮当》。无论表现何种情绪，低音都要根据音乐节奏效果的实际需要自由处理，宗旨是流畅、节奏感分明。

四、副三和弦

以谱例 3-87 为例进行讲解。

谱例 3-87　翁孝良曲《奉献》主题段

这首歌曲的主题旋律，为八小节方整型并行二句式乐段，A 大调，无和弦外音。

如谱例 3-88 所标级数，根据每两拍中的旋律音进行原位和弦设计，其中第 3 小节 I 级处也可用 V 级，第 4 小节 ii 级处也可用 I 级。在编配旋律时，应学会采用多种方案进行配置，也许会有几个和弦都包含同个旋律音，或者一个小节可用一个和弦编配，也可用几个和弦编配，应当通过实际音响效果筛选最佳配置。大调中的副三和弦 vi、iii、ii 皆为小三和弦，与正三和弦形成鲜明的色彩对比，它们既可以替代本功能的正三和弦，又可以跟在正三和弦后面延续功能。因此，曲中 vi 替代 I 级，构成 V—vi 阻碍进行，ii 级替代 IV 级，III 级跟在 vi 后面延续主功能。

谱例 3-88　翁孝良曲　汪恋昕编配《奉献》主题段（一）

确定好级数后，先根据原位和弦框架写作低音，再调整跳动较大的低音，把原位变成转位，即用三音替换根音，最终可写成级进下行的旋律线条，见谱例 3-89。

谱例 3–89　翁孝良曲　汪恋昕编配《奉献》主题段（二）

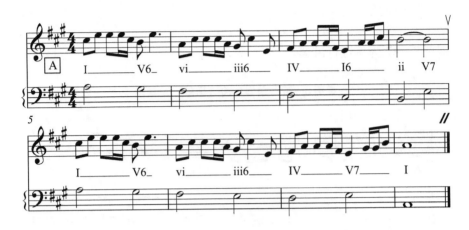

接着，写作上方三个声部，注意要平稳连接，见谱例 3–90。

谱例 3–90　翁孝良曲　汪恋昕编配《奉献》主题段（三）

谱例 3–90 是在完成的低音上进行和弦连接，其中要格外注意二度关系的转位和弦与原位和弦的连接。

（1）V_6—vi：在没有共同音的情况下极力平稳进行，并时刻注意避免平行五度、八度，vi 并非一定要重复三音，在重复根音的情况下也可以保持规范的连接。

（2）iii_6—IV：iii_6 在与上一个和弦形成连接时以重复五音为最佳，进而在与 IV 的连接中因没有共同音仍要谨慎避免平行五度、八度错误，连接以平稳为主。

（3）I₆—ii：与以上两个连接情况一样，二度关系的和弦没有共同音，使用旋律连接法，避免四部同向与平行五度、八度错误。

写好和弦连接后，就可以设计织体了，见谱例3-91。

谱例3-91　杨立德词 翁孝良曲 汪恋昕编配《奉献》主题段（四）

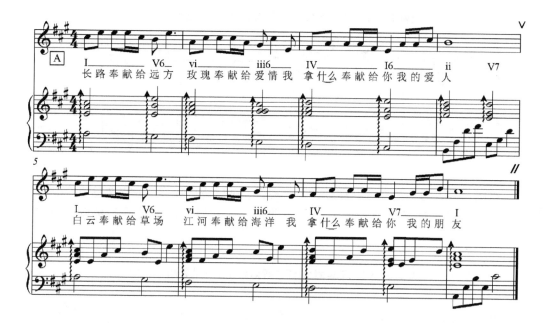

该乐段两句基本重复，可以在织体上形成对比，增加新鲜感。第一句模仿吉他使用简洁的柱式和弦琶音，第二句形成分解和弦琶音，使节奏密度加大形成流动感。织体编配后可加入歌词自弹自唱，体会整体音响效果。

五、副七和弦

以谱例3-92为例进行讲解。

谱例3-92　王雅君曲《隐形的翅膀》

这首歌曲的主题旋律为 $^\flat$D 大调，4+4 贯穿二句式乐段。上例5、6小节的第二乐句开头重复第一乐句结束的3、4小节，使旋律形成不太明确的半终止感，连贯的音乐效果，表现出贯穿句法的特征。

明确结构之后，根据旋律音的提示安排其和声框架，标记和弦级数、和弦外音，见谱例3-93。

谱例3-93　王雅君曲　汪恋昕编配《隐形的翅膀》（一）

谱例3-93的和弦外音有经过音、先现音、辅助音、换音。和弦外音明确后，为和弦音编配和声框架，把和声框架与原曲比对，发现有四处可重新编配，见谱例3-94。

谱例3-94　王雅君曲　汪恋昕编配《隐形的翅膀》（二）

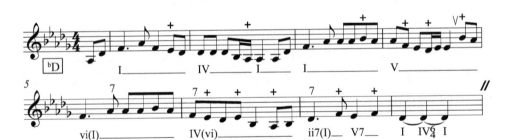

谱例3-94中第5小节 vi 替代 I，第6小节 vi 替代 IV，第7小节 ii$_7$ 替代 I，第8小节在主和弦的基础上加入补充变格终止。在这当中，5、6、7小节的某些旋律音就此被看作是副三和弦上方继续高叠的七度音，因此，即使编配时使用的仍是副三和弦，但因为旋律中出现其七音而形成副七和弦的效果，使和声更具色彩和紧张度，形成更为悦耳的音响效果。

设计好和声级数，就可以按照之前讲过的步骤写作低音和上方三个声部了。在连接七和弦的时候要使用和声连接法，并注意七音的解决，见谱例3-95。

谱例3-95　王雅君曲　汪恋昕编配《隐形的翅膀》（三）

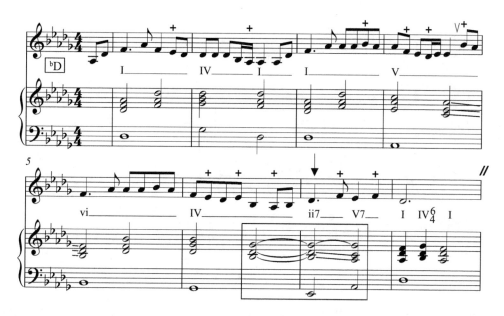

谱例3-95中第6小节，伴奏中虽然写的是IV级三和弦，但旋律音"fa"与下方三和弦构成了IV_7，与前面VI级用和声连接法，自身同和弦转换后，用和声连接与ii_7连接。IV_7的七音内部跳出解决。同样，第7小节的ii_7与前后和弦均用和声连接法，旋律中的七音"re"级进上行解决到V_7的"mi"，伴奏中的七音"re"级进下行解决到V_7的"do"。

谱例3-95乐段结尾处使用了$I—IV_4^6—I$的进行，这称为补充变格终止，即在结束的主和弦后面加入$IV_4^6—I$，构成辅助下属四六和弦，这是辅助四六和弦的常用方式。辅助四六和弦应出现在弱拍上，位于两个相同的三和弦之间，三个和弦的低音要保持不动，四六和弦均重复自己的低音或五音。辅助四六和弦除了$I—IV_4^6—I$的进行，还有$V—I_4^6—V$。

为取得更好的音响效果，在完成谱例3-95的编配之后，依然可以考虑更换、增添和弦的可能性，见谱例3-96。

谱例 3-96　汪恋昕编配《隐形的翅膀》（四）

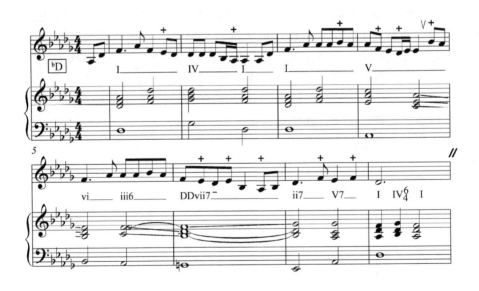

谱例 3-96 中，第 5 小节还可配成 vi—iii$_6$，这使低音进行更为流畅，和声效果更为丰富。

还可以尝试另一种编配方法，把谱例 3-96 的 5~8 小节即贯穿句法的第 2 句编配为 vi—iii$_6$—DDvii$_7$—ii$_7$—V$_7$—I，见谱例 3-97。

谱例 3-97　王雅君曲　汪恋昕编配《隐形的翅膀》（五）

谱例 3-97 的编配写作出了连续的低音级进效果，并通过使用重属导七和弦解决至下属七和弦实现了半音化和声的低音，同时也制造了一组对斜关系，见谱例 3-98。

谱例 3-98　《隐形的翅膀》中的对斜关系

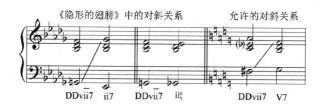

谱例 3-98 这组对斜关系是允许的，因为重属导七和弦连接至二级七和弦原位。同样道理，当 DDvii$_7$—V$_7$ 时也允许出现对斜关系，见谱例 3-99。

谱例 3-99　DDvii$_7$—V$_7$ 允许的对斜关系

最终确定好编配的和弦后，就要结合原曲效果，模仿吉他伴奏音型设计织体。织体写作要根据之前写好的和弦连接框架形成音程式的和弦分解，并在最后使用辅助 IV$_4^6$ 和弦作为补充终止，见谱例 3-100。

谱例 3-100　王雅君曲　汪恋昕编配《隐形的翅膀》（六）

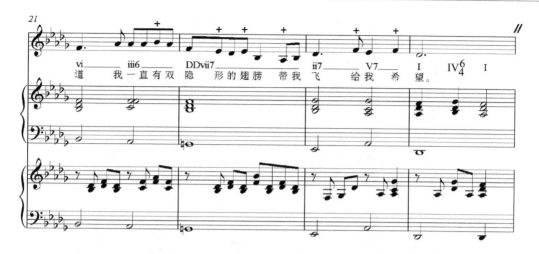

谱例3-100运用伴奏织体写出前奏，并保留和声框架的柱式和弦与织体的分解和弦进行比照。写作分解和弦时要注意织体前后形态保持基本一致，可在终止处有一些变化。

谱例3-100《隐形的翅膀》主题段的和声编配是副七和弦在大调中的使用。

下面再举一例，是副七和弦在小调中的使用，见谱例3-101。

谱例3-101　周杰伦曲《夜曲》前奏段

这首歌曲的主题旋律为f小调，8+8方整型并行二句式乐段。根据旋律音的提示和思考，其和声框架可基本安排为谱例3-102中标示的级数，和声节奏不宜过快，一小节一个和弦，同时标出和弦外音。

谱例3-102　周杰伦曲　汪恋昕编配《夜曲》前奏段（一）

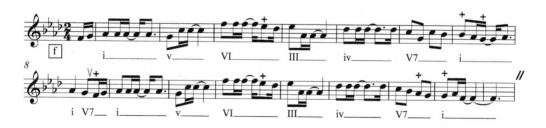

根据谱例3-102编配的和声框架，写作低音旋律，见谱例3-103。

谱例 3-103　周杰伦曲　汪恋昕编配《夜曲》前奏段（二）

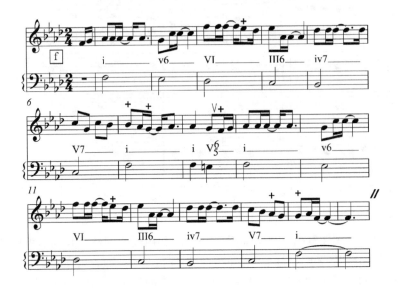

在写作低音旋律过程中，为形成级进下行的旋律线条，逐渐完善编配，把和弦的转位标明，同时考虑三和弦改七和弦的可能。谱例 3-103 中一些原位和弦变为第一转位和弦，把三音写入低音，增加了旋律的流畅感，还将 iv 变为 iv₇ 和弦，使得音乐更不稳定、更紧张。谱例 3-103 中 1～5 小节的和弦连接，即 i—v₆—VI—III₆—iv₇，9～13 小节的和弦连接，即 i—v₆—VI—III₆—iv₇，与谱例 3-89《奉献》的和声骨架是一致的，该进行模式无论在大调中还是在小调中都很常用并且效果优良。

根据写好的级数与低音，编配上方三个声部，见谱例 3-104。

谱例 3-104　周杰伦曲　汪恋昕编配《夜曲》前奏段（三）

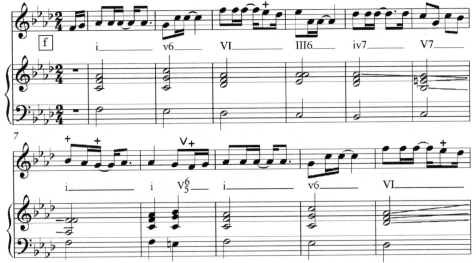

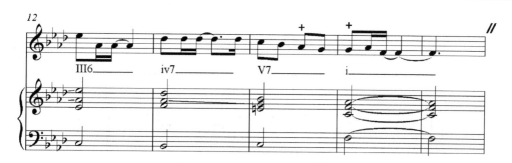

谱例3-104编配中有关五级和弦的使用出现了自然小调v_6与和声小调V_7、V_5^6等不同调式的用法，此外三级在这里也使用了自然小调三级的大三和弦。

和弦连接中仍需注意上例中下面两个连续七和弦之间及其与其他和弦的连接技巧。

（1）III_6—iv_7：保持共同音la，剩下两个音mi、do就近进行，III_6根据连接方便选择重复根音或五音。

（2）iv_7—V_7：iv_7的七音la下行级进解决至V_7的五音sol，其他两个音就近进行。

柱式和声连接写好后，结合原曲RNB音乐风格的伴奏效果设计织体，主要在节奏上进行模仿，形成带切分的逆分行节奏音型。此外，在分解和弦中加入和弦外音以得到更为流畅的声部进行，这种和弦外音的添加可以使用挂留和弦音。

挂留和弦：一般指用与根音形成的二度音或者纯四度音代替原来的三度音而排列组合成的和弦，它是爵士乐复杂和声的表现之一，具有独立、开放的和声效果，见谱例3-105。

谱例3-105 挂留和弦

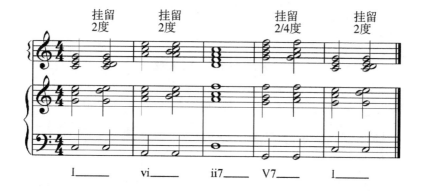

V_7和弦再往上高叠三度音，构成V_9和弦，V_9和弦可看成省略五音或者三音的挂留二度的V_7和弦，见谱例3-106。

谱例 3-106　V_9 和弦

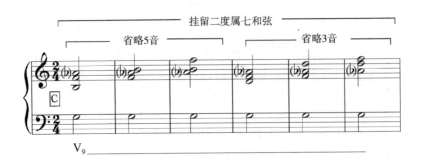

同理，V_9 和弦再往上高叠三度，就构成 V_{11} 和弦，V_{11} 和弦可看成省略五音或者三音的挂留四度的 V_7 和弦，见谱例 3-107。

谱例 3-107　V_{11} 和弦

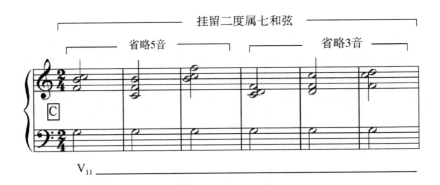

V_{11} 和弦还可以继续往上高叠三度，构成 V_{13} 和弦，一般省略五音，见谱例 3-108。

谱例 3-108　V_{13} 和弦

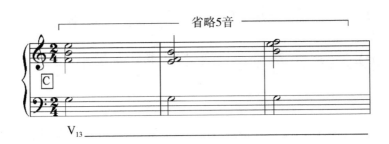

前面罗列的和弦构成属系列高叠和弦①，见谱例3-109。这一系列和弦具有复合功能，具有特殊的音响色彩，一般省略三音或五音，形成属音上的下属和弦与主和弦的复合，常解决到主和弦，也可解决到属和弦，如V_{11}、V_{13}常用作倚音，解决到属和弦的三度音和五度音。

谱例3-109　属系列高叠和弦

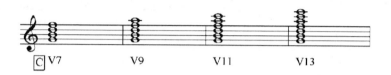

通过使用挂留和弦中存在的二、四度音程关系可以使原本只有三度关系的分解和弦具有更为流畅的旋律化效果，见谱例3-110。

谱例3-110　挂留和弦的应用

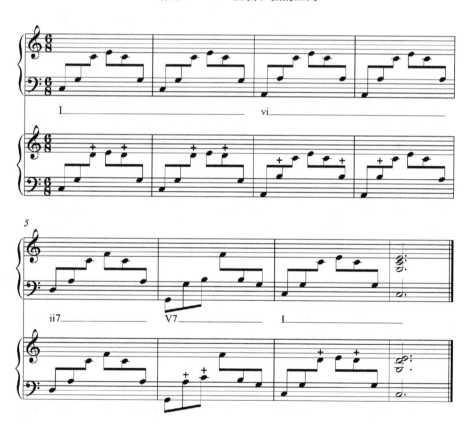

① 在课后练习的写作题中可使用属系列高叠和弦编配和声。

谱例 3-110 中一、三行是柱式和弦音直接拆分成分解和弦，二、四行是加入二、四度音程的挂留和弦。

运用挂留和弦为《夜曲》前奏段写作伴奏织体，见谱例 3-111。

谱例 3-111　汪恋昕编配　周杰伦曲《夜曲》前奏段（四）

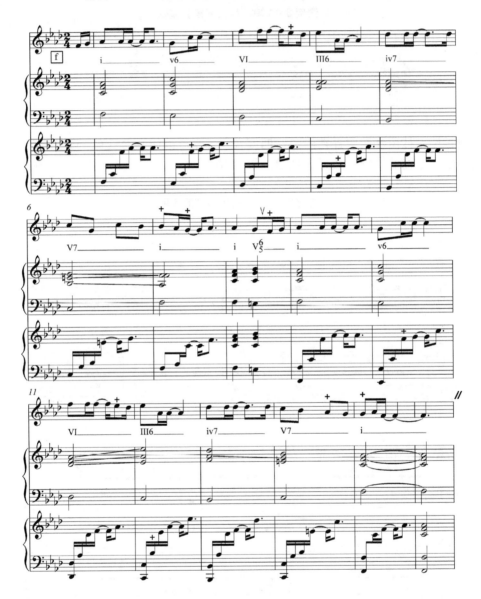

通过上面对《夜曲》的分析与编配，可以总结出小调不同于大调的副三、副七和弦的运用与连接规则。

（1）小调中的和弦可以在自然小调与和声小调中自由转换，主要是因为和声小调中存在某些不协和和弦，例如三级为增三和弦，因此，小调中的三级往往使用自然

小调的大三和弦，见谱例3-112。

谱例3-112　小调中和弦在自然小调与和声小调中的自由转换

（2）避免任何声部中出现增音程进行，这主要针对五级和弦的三音进行，以及能形成增减音程的和弦间根音的进行，见谱例3-113中第2小节V_6把三音放到低声部，与前后和弦低音构成半音级进向下的进行。第11小节V根据声部的进行把三音放到了次中声部，与前后和弦构成半音辅助进行。

谱例3-113　避免任何声部中出现增音程的进行

（3）V_7和弦及其转位一律用和声小调的大小七和弦，为了增强导音向主音解决的倾向性。

（4）和弦连接中仍需注意七和弦之间及其与其他和弦的连接技巧：如VI_7—V_7，VI_7的七音保持解决至V_7的根音，因此，V_7为不完整属七和弦，见谱例3-114。

谱例3-114　七和弦之间的连接

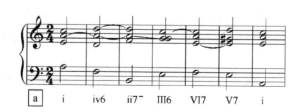

最后，弹唱上面写作的和声与旋律，体会副七和弦在大、小调中的用法和音响效果。

六、重属组和弦

先举一例，讲解重属七和弦在终止式的运用，见谱例 3－115。

谱例 3－115 汤尼曲《月亮代表我的心》

《月亮代表我的心》是 $^\flat$D 大调，整体结构为 ABA 展开性三段式。

此曲呈示段（主歌段 A）的和声编配详见谱例 3－17，下面讲解中段 B、再现段 A 的和声编配。

根据旋律音安排和声级数，同时标出和弦外音，找出运用重属和弦的位置，见谱例 3－116。

谱例 3-116　汤尼曲 汪恋昕编配《月亮代表我的心》从中段 B（副歌）开始（一）

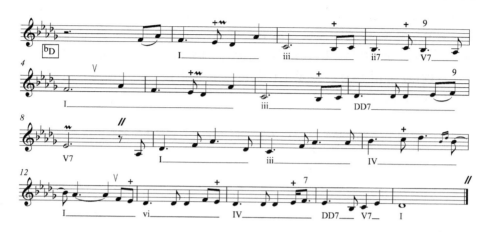

谱例 3-116 使用了属系列高叠和弦，其中标 "9" 的旋律音是当作七和弦的九音，与伴奏一起构成九和弦。重属和弦均运用在终止式里，前面用主功能或下属功能作预备，后解决到 V_7 和弦。连接时可采用同和弦转换，并注意没有共同音的二度关系和弦连接，以及重属和弦的转换与解决，见谱例 3-117。

谱例 3-117　汤尼曲 汪恋昕编配《月亮代表我的心》从中段 B（副歌）开始（二）

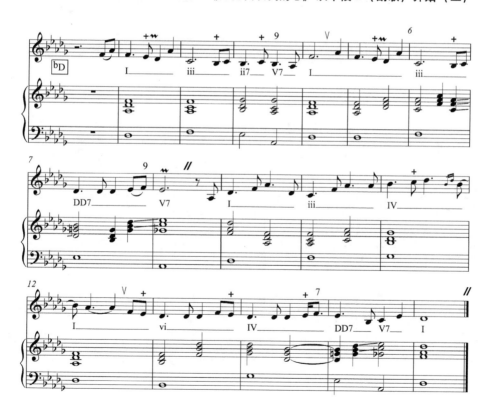

谱例 3-117 中 7、8 小节中 iii—DD_7 的连接是没有共同音的旋律连接法，两外声部反向，内声部就近平稳连接，#IV 级音还原 sol 前面接半音关系的 $^\flat$la，DD_7 经过同和弦转换后解决至 V_7，还原 sol 必须连接降 sol，将变化半音放置在同一个声部内，为的是避免对斜关系。全终止式中的 DD_7—V_7 的解决同谱例 3-117 中 7、8 小节的连接。

按照主歌段的和声编配，以及上面的柱式和声连接，为全曲写作分解和弦式织体，见谱例 3-118。

谱例 3-118 孙仪词 汤尼曲 汪恋昕编配《月亮代表我的心》全曲

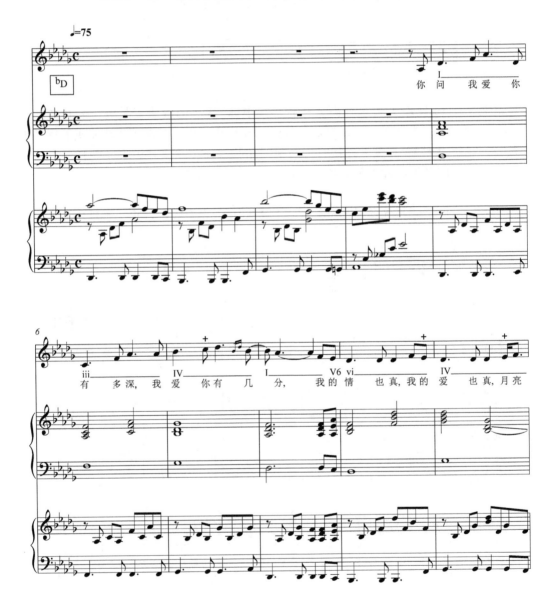

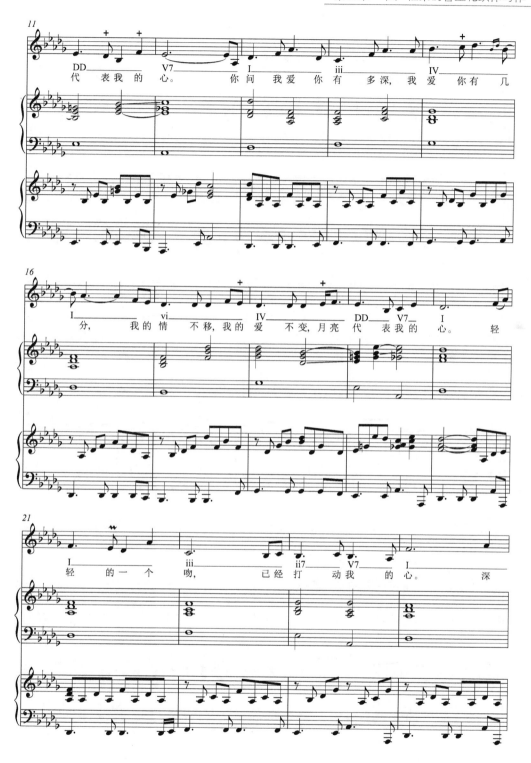

谱例 3-118 的伴奏织体把柱式和弦与分解和弦写在一起做比照，弹唱时体会不同织体对旋律的伴奏效果，同时体会终止式中重属和弦的音响效果。

再举一例,讲解重属导七和弦与下属和弦的连接,见谱例 3–119、谱例 3–120、谱例 3–121。

谱例 3–119 周杰伦曲 汪恋昕编配《菊花台》副歌段（一）

谱例 3–119 为 F 大调,非方整型并行二句式乐段。根据旋律音为该乐段编配和声框架,同时用"+"标出和弦外音。该副歌段使用了重属导七和弦到下属和弦组 IV、ii₇ 的进行。

谱例 3–120 周杰伦曲 汪恋昕编配《菊花台》副歌段（二）

谱例 3-120 在已有的和声框架中写作低音声部。DDvii₇—IV 的低声部写作时，下属变化音接下属音，再接中音，形成连续半音进行。低音线条以流畅、与高音旋律呼应为好。

谱例 3-121　周杰伦曲　汪恋昕编配《菊花台》副歌段（三）

谱例 3-121 根据低音编配上方三个声部，和弦连接时需要注意，仍将变化半音进行尽可能放在同一个声部以避免对斜，各声部遵循就近平稳原则，避免平行五度、八度。在大调中，重属导七和弦如果进入和声大调的下属组和弦，这比进入自然大调时会有更多的半音进行。在该例中的第二句可以看到，重属导七和弦进入下属和弦 IV 后继续进行到和声大调的 ii₆，高低声部均形成半音化进行，这种连续半音化的和声音响使音乐气质更为柔软，从而突出凄婉惆怅的情绪风格。上例中旋律音上方标示的数字代表该旋律音在副七和弦中的位置，此写法形成该和弦的高叠形式，从而使音响更为丰富多变。

和弦编配写好后，就可以根据歌曲的意境编写伴奏织体了。伴奏织体可以采用分解和弦，右手适当加入装饰性旋律，在框架的引导下通过和弦转换形成副歌的高潮点，见谱例 3-122。

谱例 3-122　方文山词 周杰伦曲 汪恋昕编配《菊花台》副歌段（四）

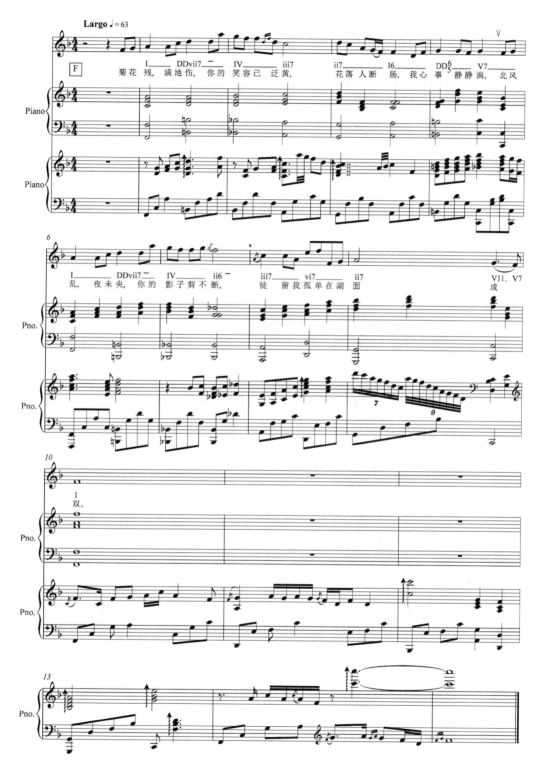

编配完成之后，加上歌词自弹自唱和声与旋律，体会重属组和弦在音乐中的应用效果。

重属和弦与重属导和弦是重属组的重要和弦，是应用最广泛的调外和弦。重属和弦（DD、DD$_7$）由建立在调式 ii 级音上的大三和弦或大小七和弦构成。重属导七和弦（DDvii$_7^-$）由建立在调式 #IV 级音上的减七和弦或半减七和弦构成。二者以主和弦、下属和弦、属功能组和弦预备，主要解决至属和弦，因此，在属和弦、属七和弦前面均可考虑使用这两个和弦，声部连接时避免错误的对斜关系。

七、副属和弦

先举一例，讲解 ii 级副属和弦的使用，见谱例 3 – 123、谱例 3 – 124、谱例 3 – 125。

谱例 3 – 123　孟卫东曲　汪恋昕编配《同一首歌》主题段（一）

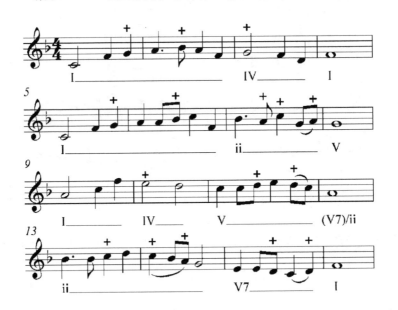

该歌曲主题为 F 大调，方整型 aa'bc 并行对比四句式乐段结构，最后的结束句 c 虽没有重复前两句 aa' 的内容，但第三句 b 有明显的转折对比，且 c 句有明确的终止式和完满的结束感，所以类似于起承转合四句式。

谱例 3 – 123 根据旋律音编配级数，同时标出和弦外音。该和声配置主要以正三和弦为主，功能和声音响明确清晰，在第三句结束处配置二级的副属和弦，形成往 g 小调上的离调，让此句具有明显的对比性。

谱例 3 – 124 在连接和弦时主要采用同和弦转换，注意 I—ii、IV—V 二度关系的连接无共同音，需使用旋律连接法，要避免平移产生平行五度、八度。副属和弦 V$_7$/ii

解决至自己的临时主和弦 ii 时,应当遵循属七和弦解决至 I 级和弦 "三上五七下" 的基本原则。

谱例 3-124　孟卫东曲 汪恋昕编配《同一首歌》主题段(二)

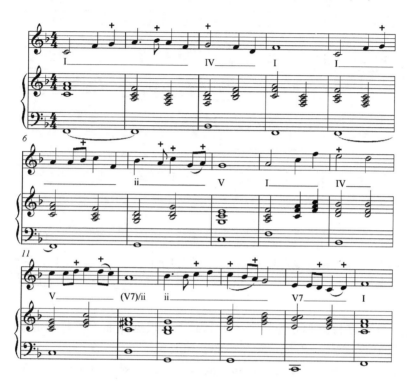

谱例 3-125　陈哲词 孟卫东曲 汪恋昕编配《同一首歌》主题段(三)

谱例3-125在柱式和弦连接完成的基础上，根据歌曲委婉抒情的意境，主要采用分解和弦的伴奏织体，形成流动宽广的音响效果。

下面再举一例，讲解Ⅵ级副属和弦的运用，见谱例3-126、谱例3-127、谱例3-128。

谱例3-126 《在银色的月光下》主题段

该主题为♭E大调，非方整型abb对比重复三句式乐段结构，即第一句与第二、三句对比，二、三句重复平行。明确结构之后，根据旋律音为《在银色的月光下》主题段编配和弦。

谱例 3-127　汪恋昕编配《在银色的月光下》主题段（一）

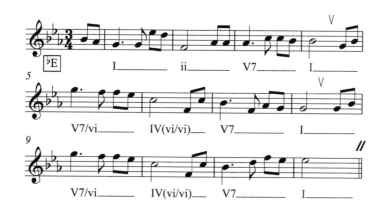

谱例 3-127 第二句开头为体现对比，采用 c 小调离调，即 V_7/vi。按照副属和弦解决规律，可以解决至临时主和弦，即 vi，还可以按"阻碍进行"的原理进行到 VI 级上的 VI 级，即主调的 IV 级。因第三句与第二句的平行关系，故和声编配相同。谱例 3-127 一个小节只配一个和弦时，为使伴奏织体流动起来，连接时要采用同和弦转换。

谱例 3-128　汪恋昕编配《在银色的月光下》主题段（二）

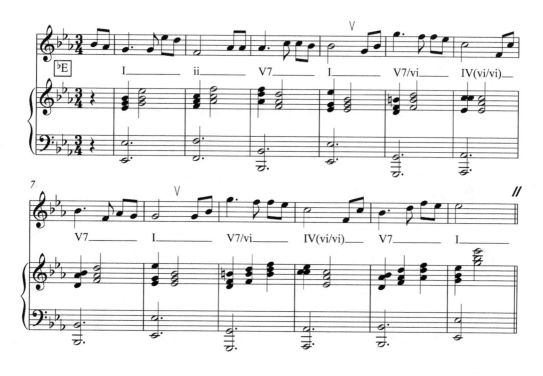

谱例 3-128 的低音均为各个和弦的根音，形成波动起伏的低音线条，与歌曲旋律构成反向、斜向的声部进行。内声部写作依然要求平稳与就近连接，V_7/vi—IV 的

连接遵循"三上五七下"的解决口诀。织体的结构采用不稳定的柱式和弦切分节奏，与歌曲旋律节奏相互配合，形成"你动我静"的音乐效果。

最后举一例，讲解 iv 级副属和弦的运用与模进写作，见谱例 3-129。

谱例 3-129 《红莓花儿开》副歌段

谱例 3-129 副歌主题为 e 和声小调，对比二句式乐段，其主要的写作手法为旋律模进，见谱例 3-130。

谱例 3-130 分析《红莓花儿开》副歌段写作手法

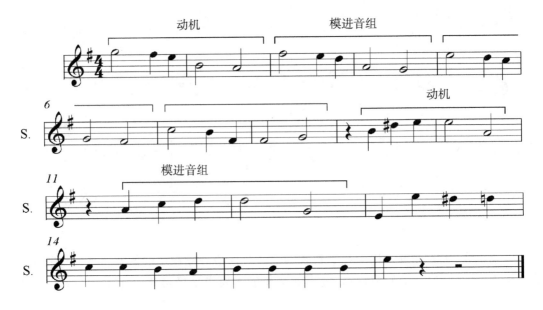

旋律模进：某个旋律结构向上或向下转移叫作旋律模进。作为这种转移的基础原型，以及以后的每一次移动，都叫作模进音组。第一个音组叫模进的动机。模进是旋律陈述与发展的最简单方法。如果模进没有超出一个调的范围，就叫作自然的或调内的模进。这种模进的每一个音组都重复动机的旋律型，但其中的音程特点以及音程的调式意义却发生了变化。根据其旋律模进的特点与和声模进音组内的和弦，形成根音为上四下五度关系并依次向下模进。模进是旋律与和声发展的重要手段，在各种创作中都有着重要意义。

《红莓花儿开》副歌段中第一乐句旋律的基础原型是 1、2 小节，以此为动机，旋律下行二度依次模进三次。第二乐句 9、10 小节为基础原型，以此为动机，旋律下行二度模进一次。此乐段的模进均在 e 小调中，属调内模进。

为模进的旋律编配和声，就形成了和声模进，即主要声部的旋律模进经常伴有其他声部的模进进行，也就是旋律基础原型的和声进行向上或向下连续转移。写作时只需为旋律的基础原型配好和声，其他模进音组的和声按照模进度数写出相应的和弦级数即可，见谱例 3-131。

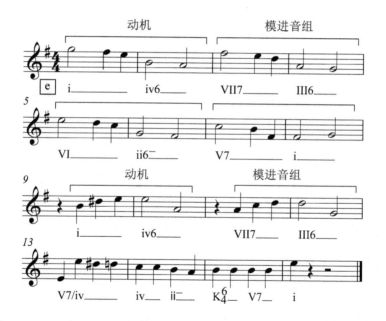

谱例 3-131　汪恋昕编配《红莓花儿开》副歌段（一）

谱例 3-131 中，两小节动机根据旋律音编配 i—iv$_6$ 的进行，根据旋律模进下行二度，i 下行二度和弦为 VII，iv 下行二度的和弦为 III，以此类推，模进音组的和声无须再根据旋律音编配，直接根据音程关系写出。I—iv$_6$—VII$_7$—iii$_6$—VI—ii$_6^-$—I—iv$_6$—VII$_7$—iii$_6$ 这两组和弦连接即为和声模进。

模进结束后，再根据旋律音编配和声，13 小节处使用了 iv 级上的副属和弦，之后解决至临时主和弦 iv，最后作全终止式，见谱例 3-132。

谱例3-132 汪恋昕编配《红莓花儿开》副歌段（二）

谱例3-132根据所给级数编配和弦。低音写作依然要流畅，与高声部形成配合。内声部平稳进行，iv级副属和弦的变化音要与调内音放在同一声部，避免对斜。e和声小调#vii级音#re要解决进行至mi（主音）上。一小节一个和弦连接时采用同和弦转换。

编配完成后，弹唱和声与旋律，重点体会副属和弦的音响效果。

上面的例子不能穷尽所有副属和弦的使用情况，总的来说，可在以下三种情况中使用副属和弦。

（1）用副属和弦代替同根音的调内和弦，造成和声色彩的变化。如小调中 V_7/iv 可代替调内 i，使小三和弦色彩变为大三和弦或大小七和弦色彩。大调中 V_7/vi 可代替调内 iii，原调内和弦 iii 为小三和弦，用副属和弦代替后，变为明亮、紧张色彩的大三和弦或大小七和弦色彩。和声色彩变化丰富了歌曲的音响效果，如谱例 3－126、谱例 3－129。

（2）半音经过性、倚音性或辅助性的和声作用。在外声部有旋律级进上行或下行的基础上产生，时值较短，一般在弱拍，如谱例 3－133、谱例 3－134。

谱例 3－133　舒曼《合唱曲》

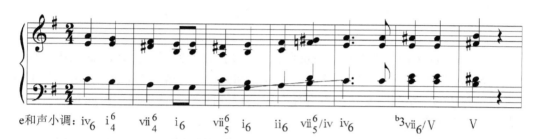

e 和声小调：iv_6　i_4^6　vii_4^6　i_6　vii_5^6　i_6　ii_6　vii_5^6/iv　iv_6　$^{b3}vii_6/V$　V

谱例 3－133 第 3 小节起低音旋律作上行级进，高声部旋律作半音上行，通过运用 $ii_6—vii_5^6/iv—iv$，使声部的倾向性与和声的紧张度进一步加强，此处副属和弦为经过性和声作用。

谱例 3－134　古里辽夫《在我生活的黎明时刻》

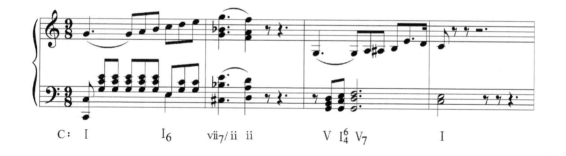

C：I　　I_6　vii_7/ii　ii　　V　I_4^6　V_7　　I

谱例 3－134 中第 2 小节应用 vii_7/ii 放在强拍，具有倚音性，起着增加和声紧张度的作用。

（3）可在阻碍（进行）终止、正格（进行）终止、变格（进行）终止中使用副属和弦。谱例 3－128 中 V_7/vi 解决至 IV 为阻碍进行。在属功能组和弦与主功能组和弦连接中，可连续使用副属和弦，造成离调，如谱例 3－135。

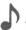多声部音乐分析与写作基础教程

谱例3-135 韦柏《自由射手》序曲

谱例3-135为属功能组和弦一系列副属和弦的连续使用，在终止处应用V_7/vii，解决至vii级临时主和弦，再接c和声小调vii_7和弦，最后解决至i级，可看作是正格终止。虽然中间一系列副属和弦可看作是不同调性的V—I，但由于时间短暂，不构成转调，视为离调。

在应用副属和弦时，要根据旋律的特征与音响效果来选择恰当的使用方法，初学者应多在钢琴上试奏，逐渐掌握副属和弦的多种处理方法。

下编 基础复调与合唱创编

第四章　复调音乐与合唱创编基础知识

一、复调音乐

（一）定义与类型

1. 定义

几个具有独立意义的旋律性声部，在运动中同时结合在一起，构成丰富多样的织体形式，这种各自具有独立旋律意义的多声部音乐，称为复调音乐。

2. 类型

根据声部关系的不同和运动形态的差异，复调音乐的织体形式可分为对比式复调、模仿式复调、支声（衬腔）式复调三种类型。下面均以合唱作品为例，说明三种类型的不同特点。

（1）对比式复调。结合在一起的不同旋律线，在音调、节奏、进行方向、旋律起伏、句读划分以及音乐形象和性格的塑造等方面，彼此形成对比或存在差别，见谱例4-1、谱例4-2、谱例4-3。

谱例4-1为二声部童声合唱的片段，高声部用节奏舒缓抒情的旋律，低声部用节奏紧凑风趣的旋律，二者形成旋律、节奏、风格方面的对比，共同表现小伙伴兴高采烈地划着小船去采菱角的同时，各自塑造出高兴与激动两种不同的心情。

谱例4-2为女声三声部无伴奏合唱的片段，三个声部均运用了休止，造成句读上的差别，形成了此起彼伏的进行，旋律进行方向多运用反向、斜向，节奏上形成你动我静、你繁我简的对比效果，表现出明显的对比复调音乐特点。这样的写法使音乐显得清晰、明快。

第四章　复调音乐与合唱创编基础知识

谱例 4–1　罗晓航词 雷维模曲《菱角弯弯》

谱例 4–2　谭小麟曲《清平调》

多声部音乐分析与写作基础教程

谱例4-3 韦瀚章词 黄自曲 包克多编曲《思乡》

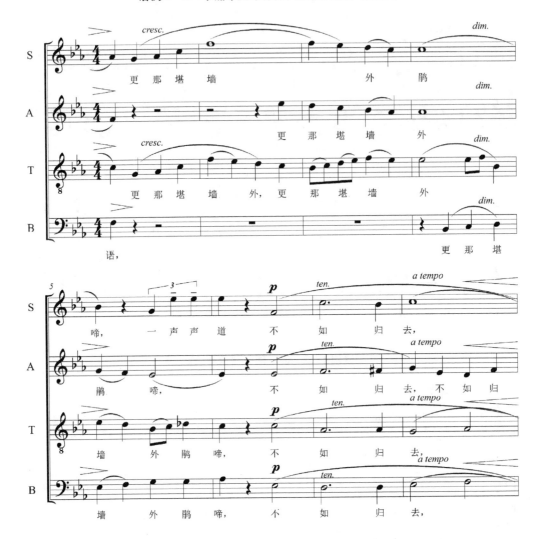

谱例4-3为混声四声部合唱的片段,女高音与男高音声部最先同时开始,女高音声部节奏舒缓、旋律起伏较缓,男高音声部节奏紧密、旋律起伏较快,二者形成节奏、旋律和音色方面的对比。女低音声部晚六拍后进入,节奏基本同女高音声部,但旋律进行为下行,与女高音、男高音声部形成旋律进行的明显对比。男低音声部晚三个小节最后进入,旋律进行则为上行,节奏紧密程度介于女高音和男高音声部之间,与其他三个声部的旋律、节奏均形成对比。总的来说,这四个声部的句读也各不一样,从四个角度表现作者想要归去的强烈情感。

（2）模仿式复调。同一具有主题意义和独特性格特征的旋律在不同声部中先后出现,出现时可完全相同,也可加以变化,在依次展现的音乐材料间,形成前起后应、层次分明的模仿关系。完全相同的为严格模仿,加以变化的为自由模仿,见谱例4-4、谱例4-5、谱例4-6、谱例4-7。

谱例 4-4　徐武冠、张强编合唱　徐乃敏配伴奏《灯碗碗开花在窗台》（山西民歌）

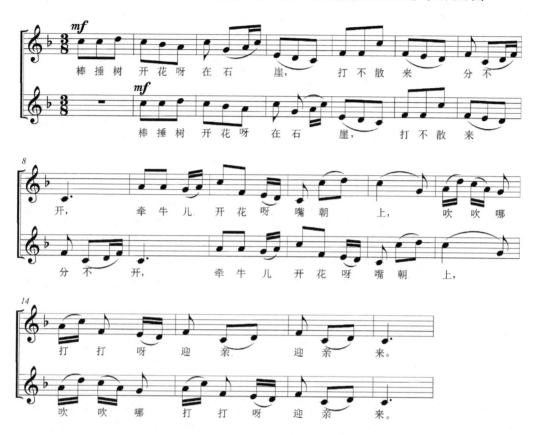

谱例 4-4 为女声二声部合唱片段，高声部先唱，低声部晚一个小节进入，对高声部旋律进行同度严格的、连续的、完整的模仿，只在最后终止时停止模仿，高声部多唱一次"迎亲"等低声部一起同节奏结束。

谱例 4-5　刘春平曲《丢手绢，找朋友》

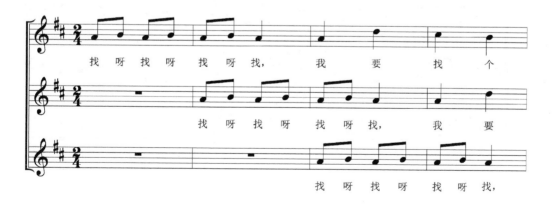

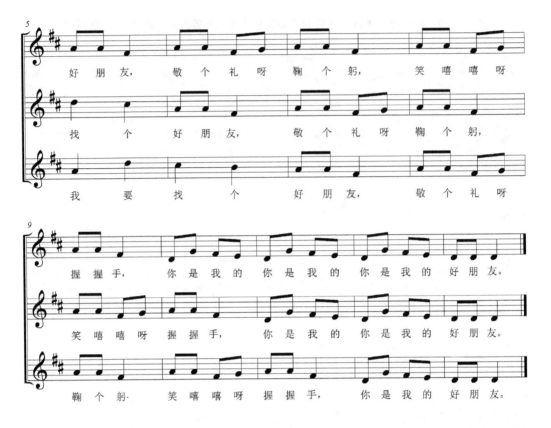

谱例4-5为童声三声部合唱片段,高声部先唱,中、低声部均晚于上一个声部二拍进入,全曲三个声部为严格的同度模仿。由于三个声部不同时间进入,因此,在结束的时候高、中声部分别多唱一次"你是我的"等待低声部一起同节奏终止。这样的写法表现出此起彼伏的演唱效果,好似很多小朋友一起做游戏时唱着歌。

谱例4-6　光未然词 冼星海曲《保卫黄河》(一)

谱例4-6为混声四声部合唱片段，女声声部最先开始演唱旋律，接着男高音和男低音声部分别隔一小节模仿女声旋律，男高音声部为同度严格模仿，男低音声部为低八度严格模仿，构成两次连续的严格模仿。这个模仿的特别之处在于旋律间插入衬词，既表现了紧张急促的情绪，又可以使连续模仿的层次听清楚。

谱例4-7　李叔同、林海音词 周鑫泉、奥德维曲《城南送别》

谱例4-7为混声四声部合唱片段，四个声部以音色分为两个层次，女高音唱歌曲旋律，女低音作支声复调①，两个声部作为被模仿声部。男高音同样演唱歌曲旋律，男低音也作支声复调，旋律与女低音基本相似。男声声部作为模仿声部，推后三拍进入，前部形成严格模仿，结尾处为自由模仿。

上面列举的例子均为严格模仿，下面介绍几个自由模仿的例子，见谱例4-8、谱例4-9、谱例4-10。

① 见下文（3）支声（衬腔）式复调。

谱例 4-8　石夫曲《苹果花开的时候》

谱例 4-8 为女声二声部合唱片段，高声部是被模仿声部，低声部推后一个小节模仿高声部，但只有节奏完全一样，旋律进行方向与高声部完全不同，处理较为自由。

谱例 4-9　徐沛东曲《你我手拉手》

谱例 4-9 为三声部合唱片段，低声部为歌曲旋律，最先进入，其次为高声部，推后两拍进入，作高五度自由模仿，最后为中声部依次推后两拍进入，同样作高五度自由模仿，在最后一小节三个声部用同节奏旋律结束此乐句。这个片段模仿的自由程度较高，不仅旋律进行方向有所不同，而且节奏也略有变化，只有各个声部的核心旋律音基本保持一致，均围绕"re、mi、#fa、la、si"进行。

谱例 4－10　王震亚曲《阳关三叠》

谱例 4－10 为混声四声部合唱片段，男高音先唱歌曲旋律，随后，男低音隔两拍作低十二度自由模仿，接着，女高音再隔两拍作同度自由模仿，最后，女低音再隔两拍作低五度自由模仿。这个片段的模仿声部仅模仿了开始声部的起句，即"谁相因"，较早开始模仿的声部还继续模仿了起句后的个别音，后面开始模仿的声部则在模仿起句后结束模仿。这个片段的模仿属于部分的自由模仿。

（3）支声（衬腔）式复调。同一旋律不同变体同步展开，由此产生分支声部，这些分支声部与主干声部在音程或和弦关系上时而分开，时而合并，在节奏关系上时而一致，时而加花装饰或删繁就简，见谱例 4－11、谱例 4－12、谱例 4－13。

谱例 4-11 《蝴蝶歌》（广西瑶族民歌）

谱例 4-11 为女声二声部合唱片段，高低声部的节奏保持一致，旋律进行方向也基本一致。纵向二声部结合以同度音程为主，谱例中框住的部分为二度、三度音程。同度表现出声部的汇合，二度、三度表现出声部的分支，这是支声复调的特点。

谱例 4-12　珈珞记谱《哭娘虫之歌》（侗族大歌）

谱例 4-12 为三声部合唱片段，甲独与齐唱声部构成支声复调，乙独自由模仿甲独声部。甲独与齐唱声部 1、2、3 小节旋律为同度，节奏一致，这是声部的汇合。从第 4 小节至结束，甲独声部为起伏的旋律，齐唱声部旋律则保持主持续音 ♭B，二者构成四度、五度、三度的音程，节奏形成繁简对比，这是声部的分支。最后两个声部再汇合到主音 ♭B，明确调性。

谱例 4-13　王洛宾词曲　瞿希贤编曲《在那遥远的地方》

谱例4-13为无伴奏男声四声部合唱片段,四个声部形成两个层次的支声复调,即男高音和男低音各自分声部构成支声复调,它们的旋律时而分开,时而合并,节奏在基本一致的基础上偶有加花。

(二) 基本特点和表现作用

1. 基本特点

(1) 复调音乐具有不间断的连贯性。这是由旋律线的流动和多个旋律此起彼伏的呼应和交织造成的,表现在结构不方整,较少重复相同的音型,回避周期性节拍重音,句读停顿不明显,见谱例4-14。

谱例4-14 贺绿汀曲《牧童短笛》

谱例 4-14 钢琴独奏曲中，高低声部的旋律进行方向、节奏、句读各不相同，彼此交织、呼应，表现出完整的、不间断的复调音乐特点。

（2）复调音乐具有多声交织此起彼伏的特点。这表现在多个旋律你动我静、咬尾接头、穿插填补的整体运动形态，见谱例 4-15。

谱例 4-15　邱刚强曲《十月花》（河南童谣）

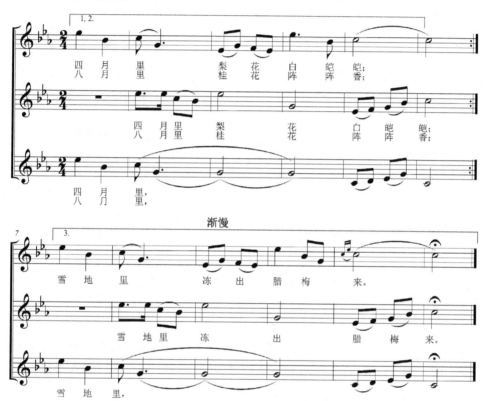

谱例 4-15 为童声三声部合唱，三个声部时分时合、层次清晰，运用模仿、填充、对答的方式，表现出你动我静、你繁我简的运动形态。

2. 表现作用

复调音乐在表现音乐形象方面起着重要的作用。它既可以同时表现几个不同性格的形象，也可以表现一个形象的不同侧面，见谱例 4-14、谱例 4-16。

谱例 4-14 钢琴曲《牧童短笛》的高低声部共同表现了一个骑在牛背上悠闲地吹着笛子天真无邪的牧童形象，但高声部主要表现牧童的活泼，低声部主要表现牧童的悠闲。

谱例 4-16 何占豪、陈钢曲《梁山伯与祝英台》

谱例 4-16 高声部小提琴代表祝英台，低声部为大提琴代表梁山伯，两条旋律一问一答、你呼我应，表现出楼台会梁祝二人互诉衷肠、生离死别的感人场面。

（三）与主调音乐的不同及相互作用

在主调音乐中，突出一个主旋律，其他声部以和声结构为主，对主旋律起着烘托、陪衬的作用，强调纵向方面；而复调音乐不突出任何一个旋律，强调多个旋律线条相互交织，是按照横向的方式写成。

主复调音乐既可以独立存在，也可以保持密切的内在联系，一首用主调音乐写作的乐曲在某种意义上也会含有复调的因素，见谱例 4-17。

谱例 4-17 是此曲的结束片段，主旋律坚定豪迈，由混声合唱队唱出，采用同节奏的织体写法，是主调音乐，上方由双簧管奏出抒情甜美的副旋律，主副旋律形成鲜明对比，是复调音乐。

谱例 4-17　贺绿汀词曲《游击队歌》

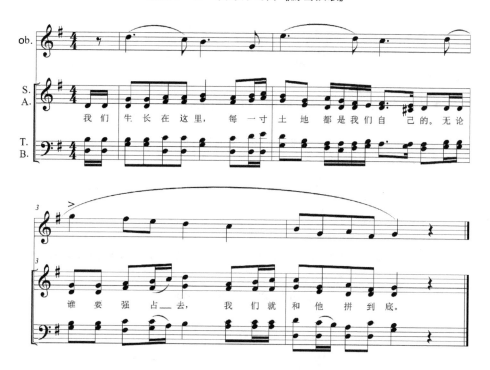

通过上面的讲解，大家对复调音乐已经有所了解，本编的教学内容就是如何把复调音乐的写作手法灵活运用到合唱作品的编创中。在实际编创时，各个声部的结合纵向要建立在和声的基础上，横向则要保持自身旋律的独特性，也就是说，主、复调手法要互为补充、互相渗透，共同丰富音乐表现力，完善音乐形象。

二、合唱创编

合唱是以人声作为表现工具的多声部声乐体裁，其声部灵活，音色自由，是普及性最强、参与面最广的集体歌唱形式。根据不同的音色类型，分男声合唱、女声合唱、童声合唱、混声合唱［(女声+男声)、(男声+童声)］；根据声部构成的数量，分二部合唱、三部合唱、四部合唱；根据人数的多寡，分小型合唱（16～24人）、中型合唱（28～36人）、大型合唱（40～80人）；根据表演的形式，分有伴奏合唱、无伴奏合唱、交响合唱。

（一）声部的音区音色及组合类型

1. 音域音色

合唱队中的音色和音域如下：

（1）女高音 Soprano：明朗秀丽、轻柔婉转、灵动活泼，高音区穿透力强，见谱例 4-18。

谱例 4-18　女高音 Soprano

（2）女低音 Alto：充沛坚实、圆润厚实、饱满抒情，见谱例 4-19。

谱例 4-19　女低音 Alto

（3）男高音 Tenor：柔和明朗、清晰坚实、极富表现力，见谱例 4-20。

谱例 4-20　男高音 Tenor

（4）男低音 Bass：坚实有力、充沛宽厚、温柔低沉，见谱例 4-21。

谱例 4-21　男低音 Bass

（5）童声：明亮透明、纯净稚嫩、清脆可爱，见谱例 4-22。

谱例 4-22　童声

在写作中要注意，各个声部的音区要根据现有合唱队员的实际情况灵活微调，把声音控制在最好的音色音区中，所以实际写作音区一般要小于上面所列出的范围。同时也应充分了解现有合唱队员的音色，针对本合唱队的各个声部音色写作与改编。音色不能用语言来描述，要具体看着谱子去聆听，可让不同音色的同学唱相同的旋律来体会。

2. 组合类型

按照音色关系可分同声组合与混声组合。

(1) 同声组合。由相同音质（音色）用不同的声部加以组合的合唱声部组合形式，称为同声组合。它的特点是音质淳朴单一，能够充分发挥不同声种的性格特色，但总音域不宽，音色不够丰富。同声组合有三种类型：女高+女低（中）（二、三、四声部均可）；男高+男低（中）（二、三、四声部均可）；童高+童低（二、三声部多见，四声部较少）。

(2) 混声组合。由不同声部（高、中、低）、不同音质（男、女、童）组合而成的合唱形式，称为混声组合。它的特点是表现力丰富、音域宽广、气势庞大，形成多样的音色变化、鲜明的音色对比和丰富的混声效果，它是表现手段多样的组合形式。以男声和女声的混合为主，童声与男声的混合与男女混合有相同的性质，但要注意儿童音色、音域和音量方面的特点。混声组合有以下三种类型：

①音色分组型。按照男声、女声分组，即（女高音、女低音）+（男高音、男低音），女声在男声上方，音色叠置，写作二、三、四声部合唱均可，见谱例4-23。

谱例4-23 音色分组型

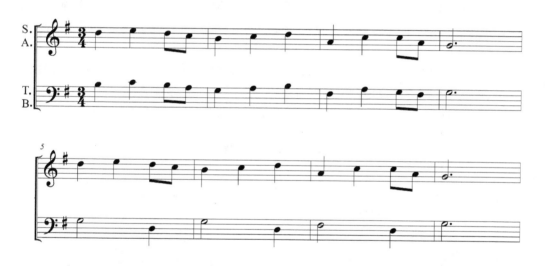

谱例4-23中，女高、女低为一声部，男高、男低为一声部，各自唱相同的旋律。高低声部的旋律构成二声部合唱。

②音层分组型。根据音色的高低声部组合，即（女高音、男高音）+（女低音、男低音）。写作时注意男高音用高音谱号记谱，实际音高比记谱音高低一个八度，即女高音和男高音记谱同度音，实际演唱则相差一个八度。一般写作三、四声部合唱，见谱例4-24。

谱例 4-24　音层分组型

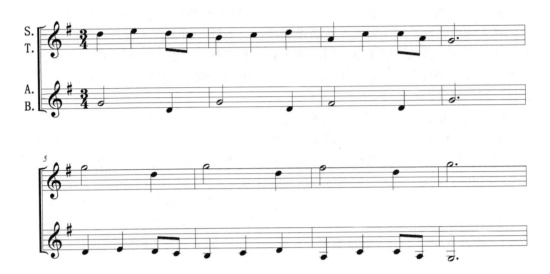

谱例 4-24 中，女高、男高为一声部，女低、男低为一声部，旋律上构成二声部合唱，但由于男女音色的差异，自然形成一个八度，所以此分组有四声部合唱的效果。

③混合型分组。声部的组合不以音色、音层分组，而是女声、男声或与童声混合在一起的组合，称为混合型分组。混合型可写作三、四声部合唱。

三声部写作：（女高音、男高音）+女低音+男低音，见谱例 4-25。

谱例 4-25　三声部写作

谱例 4-25 中，女高音和男高音虽然记谱为同音，但实际演唱音高相差一个八度，这在其他的声部写作中仍需注意。

四声部写作：女高音+女低音+男高音+男低音，见谱例 4-26。

谱例 4 – 26　四声部写作

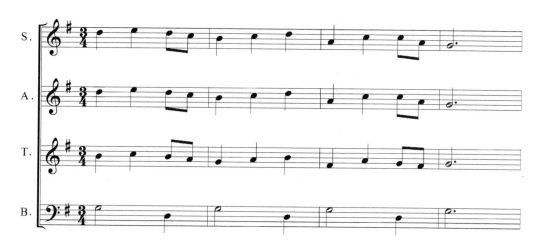

谱例 4 – 26 中，女高、女低唱同一旋律，男高音唱平行三度的旋律，男低音作长音陪衬。这种声部既没有按照音色分组，也没有按照音层分组。

（二）合唱的记谱、和声排列、声部进行规则

1. 记谱

女高音、女低音用高音谱号记谱，记谱为实际音高。男高音用高音谱号记谱，记谱与实际音高相差一个八度，用低音谱号记谱则为实际音高，见谱例 4 – 27。

谱例 4 – 27　男高音高、低音谱号记谱的不同

男低音用低音谱号记谱，记谱为实际音高。

记谱合唱的谱表有：

（1）分行合唱总谱表。每个声部各自用一行谱表记谱，谱号前标明声部的名称，按照"女声在上、男声在下，高音在上、低音在下"的原则排列。上方三个声部用高音谱号，男低音用低音谱号，见谱例 4 – 28。

谱例 4-28　分行总谱表（一）

上方三个声部用中音谱号，可防止加线过多，男低音仍用低音谱号，见谱例 4-29。

谱例 4-29　分行总谱表（二）

（2）两行合唱谱表。运用于三、四声部，按音色分组，同音色的用一行谱表。用符干区分同音色的高低声部，即高声部符干向上，低声部符干向下。用两行谱表时，男高音和男低音一行谱记，用低音谱号，见谱例 4-30。

谱例 4-30　两行合唱谱表

（3）加领唱的谱表。把领唱单独写作一行谱，置于合唱谱的上方，在谱号前标明"X 音独唱（领唱）"或"X Solo"，见谱例 4-31。

谱例 4-31　了止词 桑桐曲《天下黄河十八弯》

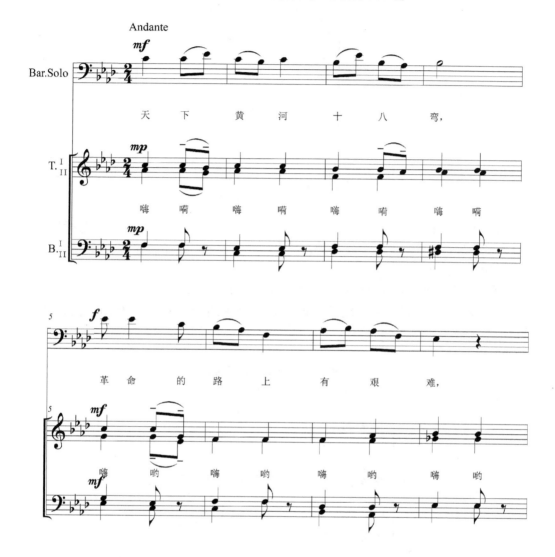

2. 和声排列及声部规则

（1）合唱各声部间纵向音程距离不要宽于一个八度，否则会降低声部的融合度，使声部间失去协调性，见谱例 4-32。

谱例4-32 声部间音程距离超过八度的写作

谱例4-32中女高音与女低音纵向的和声距离超过一个八度，一个在高音区，一个在中低音区，一个紧张，一个松弛，一个音色力度强，一个音色力度弱，两个声部间不平衡，融合度较差。

（2）合唱声部间横向相邻两个声部必须避免声部超越，即低声部的音不能高于高声部，反之，高声部的音不能低于低声部。声部超越会破坏和声的横向连接，使主旋律不够清晰，见谱例4-33。

谱例4-33 声部超越的写作

谱例4-33中女中音超越了女高音，本该由女高音表现的a1—e2的旋律线条，被女中音的d2破坏了，旋律变得不够清晰，而且声部间的和声效果不好，声部不平衡。

（3）若旋律中出现变化音，则要避免对斜。除此之外，和声学中规定的声部禁忌，如不能平行五度、八度，不要增减音程的不良进行等都要遵守，因为这些规则都是为了使合唱作品具有良好的音响效果而设定，见谱例4-34。

谱例 4-34　各种声部禁忌的写作

谱例 4-34 出现了上述所说的禁忌问题，第一小节中女中音和男高音形成平行五度的进行，男高音和男低音又形成平行八度的进行。女中音自身旋律出现增四度不好听的音程，同时又与女高音构成"#g"与"g"的对斜，这些问题均会影响合唱的音响效果，所以在写作中都应注意避免。

课 后 练 习

一、分析下列音乐作品，找出复调音乐的部分，并判断其类型

1. 管桦词　瞿希贤曲《听妈妈讲过去的事情》

2. 韦苇改编《了罗山歌》壮族民歌

3. 贺绿汀词曲《游击队歌》

4. 瓦格纳曲 歌剧《名歌手》序曲

5. 光未然词 冼星海曲《怒吼吧！黄河》

二、分析并判断下列音乐片段适合怎样的音色组合演唱，并标出音色的简写字母
1. 周杰伦曲 潘永峰改编《简单爱》

2. 沈武钧编曲《玛依拉》（哈萨克民歌）

3. ABBA 词曲《Dancing Queen》

4. 管桦词 张文纲曲《我们的田野》

第五章 复调运用于织体的写作
——用特定复调体创编合唱

第一节 二声部写作

二声部合唱改编是学习合唱写作技术的开端，是三声部乃至四声部混声合唱写作技术的基础，其中音色组合、主复调织体运用和织体变换是写作改编的重点。

一、音色组合

（一）同声组合

1. 组合类型

二声部同声组合有：女声二声部、男声二声部、童声二声部。

2. 记谱（见谱例5-1）

谱例5-1　谱表

（二）混声组合

1. 类型与记谱

（1）女高音+男高音。常用混合音色，用作加强主旋律，表现力强，气势辉煌也可，亲切柔和也可。

记谱注意：男高音用高音谱号记谱时，实际演唱音高比记谱音高低八度；用低音谱号记谱时，记谱音高为实际演唱音高，见谱例5-2。

谱例 5-2　勃拉姆斯《凡有血气的，尽都如草如花》
（选自《德意志安魂曲》第二乐章）

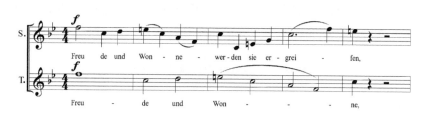

谱例 5-2 中，女高音与男高音混合后，表现出亲切柔和的感情，男高音与女高音记谱在同一音区，实际演唱则比记谱低八度，与女高音并不在一个音区。

（2）女中音+男高音。此种组合主要听到男高音的声音，融合女中音之后，男高音刚毅性减弱，显得年轻、柔和，甚至带点忧伤的情绪，见谱例 5-3。

谱例 5-3　毛泽东词　田丰曲《忆秦娥·娄山关》

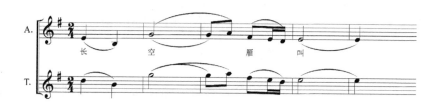

谱例 5-3 中，女中音与男高音混合，谱面上看男高音超越女中音，但实际演唱则与女中音同度。

（3）女中音+男低音。此种组合低沉、富有弹性，适合运用在低声部，柔和、有厚度，见谱例 5-4。

谱例 5-4　莫扎特《慈悲的耶稣》（选自《安魂曲》）

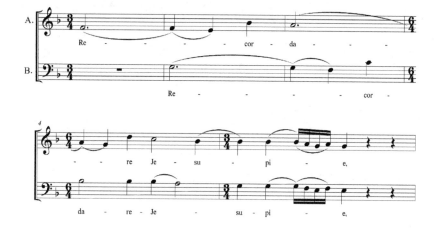

谱例 5-4 中,女中音与男低音组合,男低音用低音谱号记谱,实际演唱音高和记谱音高一致。

(4) 女高音 + 男低音。此种组合音区相距甚远,音色分层太明显,和声融合效果不好,较少运用,不过可表现特殊效果和形象,见谱例 5-5。

谱例 5-5　陈闯词 萧白曲《江南古镇》

谱例 5-5 中,女高音和男低音组合,一高一低音色、音高区别明显,营造出一种独有的气氛。

(5) 童声 + 女声/童声 + 男声。此种组合音色分层非常明显,尤其是儿童稚嫩的声音很突出。童声和女声或男声最好不要同节奏演唱,可作问答、呼应、模仿式,效果更好,见谱例 5-6。

谱例 5-6　[英] B. 布里顿曲《彩虹》(童声女声合唱)

谱例5-6中音色组合方式的记谱还可以用一行谱表写作,高低声部用符干的方向区分,如谱例5-7。

谱例5-7 用一行谱表写作的记谱

2. 声部写作问题

(1) 音域控制。每个音色的音域应以十度为宜,即女声c1—e2,男声实际c—e1。
(2) 声部协调。声部间要平衡,两声部常处于共同的声区。
(3) 声部距离。六度至十度为好。低于六度,男声压过女声;高于十度,声部间不平衡,音响不丰满。
(4) "假超越"。男声旋律在谱面上高过女声,但实际演唱效果则没有高于女声的情况,叫作"假超越"。男声记谱与女声同度,但实际发音低八度。男声谱面上高于女声,但实际演唱却低于女声八度。假超越的效果是男声比女声突出。

二、主调织体写作

主调织体即和声式织体,指二声部中一个声部是歌曲旋律,另一个声部作为烘托和辅助,没有独立性。主调织体写作是以一个旋律为主的写作形式,其特点是突出主旋律,音色变化明显,主要有以下两种写作手法。

(一) 长音式

一个声部唱歌曲旋律,另一个声部配以时值较长的长音旋律、较缓慢的和声节奏是长音式的写作特点。作为辅助声部的长音给歌曲旋律提供一种和声背景,或者烘托歌曲气氛。两个声部以平稳进行为主,能保持同音则尽量保持,也可带有一些旋律性。长音一般用衬词演唱,根据歌曲的内容选择合适的衬词,可用"啦""啊""咿"等。长音型常用于节奏舒缓、情绪高昂的抒情性歌曲中,见谱例5-8、谱例5-9。

谱例5-8 侯德健词曲 任策编曲 牟利佳缩编《龙的传人》

谱例5-8歌曲旋律放在低声部，高声部用衬词"噢"唱长音。长音旋律先级进向下，再级进向上，又级进向下，最后二声部同节奏结束。每小节长音旋律的强拍音和主旋律的音构成带有和弦暗示的音程，节奏与主旋律配合恰当，音乐连接紧密。

谱例5-9　秦咏诚曲 秋里编合唱 牟利佳缩编《我和我的祖国》

谱例5-9把长音旋律放在低声部，用衬词"m"演唱，高声部为歌曲旋律。长音旋律为级进进行，带有一点旋律性，其作用是烘托深情的情绪，配合主旋律的节奏。

下面以《乡音乡情》主题段为例，讲解如何写作主调长音式二声部合唱。

第一步，为歌曲旋律编配和声，见谱例5-10。

第二步，根据歌曲的结构、情绪设计织体。该主题段为二句式乐段，第一乐句情绪舒展，第二乐句情绪激动，并推向高潮。因此，为第一乐句写作长音衬托式主调织体，为第二乐句写作平行衬托式复调织体，见谱例5-11。

谱例 5-10　汪恋昕编配《乡音乡情》主题段和声

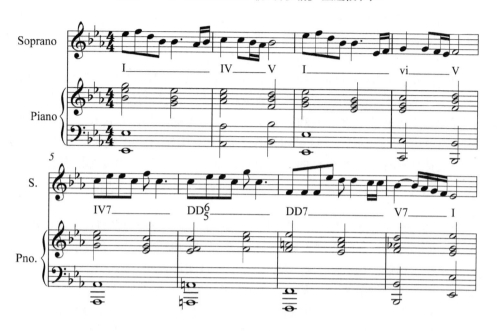

谱例 5-11　汪恋昕改编《乡音乡情》主题段同声组合二声部写作

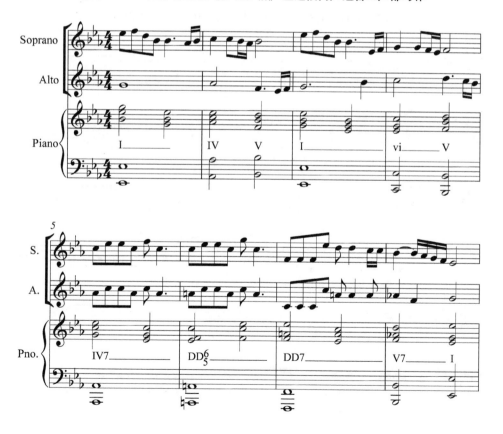

谱例5-11第一乐句女低音声部的长音与高声部旋律形成繁简对比,动静结合,很好地衬托了歌曲旋律,增加了抒情性。第二乐句运用同节奏织体,使歌唱力度加强,逐渐推向高潮,最后一小节打破同节奏。其中第3、4小节,女低音旋律超过了女高音,造成声部交叉,这在声部进行中是常见的。

声部交叉是指两个声部的进行中,下方声部的旋律超出了上方声部的音高位置,或反之,上方声部的旋律低于下方声部的音高位置。交叉可以获得音区与音色上的变化。声部发生交叉时应有良好的和声关系,而且交叉的时间不宜过长,偶尔为之。

由上可知,长音式不同节奏织体写作中的长音应符合和声框架,且要具有流畅度,应与旋律声部保持适当合理的音程距离,以三、四、五、六度等协和音程为宜。

(二) 音型式

一个声部为歌曲旋律,另一个声部配以持续的、固定节奏的音型式织体是音型式的写作特点。作为辅助声部的音型给歌曲提供一种情绪的铺垫或者节奏提示。两个声部依然要保持平稳,尽量少做大跳,音型的模式要长时间地保持一致,切忌频繁地更换音型。音型一般也用衬词演唱,衬词可从歌词中来,也可根据歌曲性格特点自加。音型的写作是多种多样的,既可为抒情徐缓的旋律伴唱,也可为活泼跳跃的曲调伴唱。写作的关键在于如何根据旋律的性格特点选出合适的音型,见谱例5-12、谱例5-13。

谱例5-12 贺敬之词 马可曲 朱良镇编合唱《南泥湾》

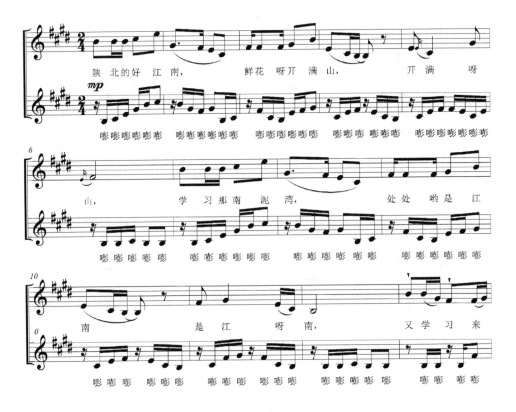

谱例5-12 高声部唱歌曲旋律,低声部用衬词"嘭"作音型伴唱。伴唱的音型节奏比歌曲旋律复杂,多为十六分音符,旋律和节奏不断反复持续。为了歌曲的五声风格,音型的旋律音与歌曲旋律的结合多为同度、八度、纯四、纯五、小三度。音型开头和后部加入跳音,为主旋律烘托出一种活泼愉悦的情绪。

谱例5-13　李在悎编合唱《斑鸠调》(赣南民歌)

谱例5-13先由低声部唱歌曲旋律,高声部模仿斑鸠的叫声"咕咕"作音型伴唱,节奏与主旋律的基本一样,后歌曲旋律转到高声部,低声部变另一种衬词"里格"作音型伴唱,一小节后二声部同节奏,变换了另一种织体写作,同时加入衬词"呦嗬嘿"。多种音型和衬词的加入都是为了表现斑鸠机灵的神态和好听的叫声。

下面以《夜色》主题段为例,讲解如何写作主调音型式二声部合唱。

第一步,明确歌曲的结构,为主旋律编配和声,见谱例5-14。

谱例5-14　汪恋昕编配《夜色》主题段和声

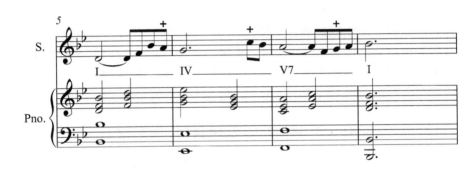

第二步,在谱例5-14的和声框架下,设计音色组合以及织体类型。这首歌曲的主题段为二句式乐段,情绪悠扬舒展,旋律的节奏是长音与短时值音相结合。由此,第一乐句采用长音衬托的织体,第二乐句采用音型式织体,填充主旋律长音时值,使音乐丰富化,见谱例5-15。

谱例5-15　汪恋昕改编《夜色》主题段混声组合二声部写作

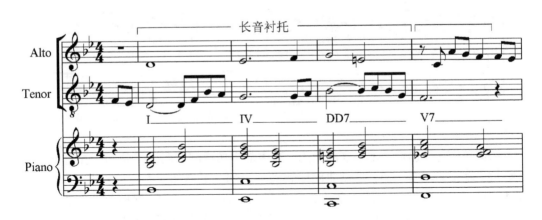

谱例 5-15 为女低音和男高音混声组合二声部合唱。第一乐句先由男高音唱歌曲旋律，女低音作长音衬托。第二乐句歌曲旋律转为女低音演唱，与前面形成音色对比，男高音采用抒情的音型填充长音旋律，与女低音形成动静对比。但音型式的织体不适合终止，因此，最后结束时采用平行六度衬托式织体①，强调主和弦。

混声组合写作需要注意的是男高音记谱音高与实际音高不同的问题，谱面上男高音超越女高音记谱，但实际演唱音高并未超越，而是比记谱音高低八度。

音型式织体可以是活泼快速的音型，也可以是抒情委婉的音型，可以作为背景烘托主旋律，也可以填充主旋律的长音和休止符，是一种简单、实用的织体。音型应符合和弦框架，且连接流畅，与旋律声部相结合时应尽可能使用协和音程，以三度、六度为宜。

三、声部进行方向

合唱的声部进行方向包括同向进行（平行进行）、斜向进行、反向进行三种。

（一）同向进行

合唱中的声部进行方向一般为同向进行，其中包括平行进行。

同向进行是指声部间进行方向一致，可大幅度保持，甚至全曲均可。若声部间相距的度数保持一样，为平行进行。一般以平行三、六度为多，也可平行四、五度，但不可平行八度，见谱例 5-16。

① 见复调织体写作的平行衬托式。

谱例 5-16　韩先杰词　谷建芬曲《清晨我们踏上小道》

谱例 5-16 中两个声部的旋律发展始终保持同一个方向，大多相距三度，也有相距四度的。

（二）斜向进行

斜向进行是指一个声部在流动，一个声部保持平稳级进进行。这样就会突出流动声部，在合唱中一般使用篇幅不宜太长，见谱例 5-17。

谱例 5-17　王洛宾记谱整理　孟卫东编合唱《掀起你的盖头来》（新疆民歌）

谱例 5-17 高声部前 3 小节是同音"do"，后 3 小节稍有波动，旋律音之间不超过三度跳动，以级进为主，旋律进行基本保持平稳，低声部为歌曲旋律，处在流动之中，两个声部形成斜向进行。

(三) 反向进行

反向进行是指一个声部向上进行，另一个声部向下进行，或反之，总之形成相反的声部旋律进行。在合唱中片段使用。反向进行会形成强的推动力和扩张感，适合在歌曲高潮前、结束前以及强调的地方使用，见谱例5-18、谱例5-19。

谱例5-18　韩先杰词 谷建芬曲《清晨我们踏上小道》

谱例5-18 二声部是同节奏的旋律，在"就出发"的地方二声部旋律方向反向进行，结束在八度音上，造成一种推动力。

谱例5-19　《送我一支玫瑰花》（新疆民歌）

谱例5-19 二声部开始平行六度，接着先是扩张反向，再收缩反向，起到强调的作用，后4小节又平行六度、四度，结束在八度主音上。

四、复调织体写作

复调织体可以丰富合唱音响，增强声部间的对比，其中的每条旋律横向都要具有独立性，纵向则要符合和声的原则。在写作中，声部的旋律以对位法结合。对位法（Counterpoint）的名称来自拉丁文"punctus contra punctum"，原意为"点对点"，经过引申后还包括"音对音"或"线对线"，指两个或两个以上的旋律同时结合的音乐，即旋律对旋律。二声部对位的表现特征是旋律曲调的独立、节奏韵律的独立、节奏运动的平衡。虽然每条旋律的上述特征都很突出，但这两条旋律一般要共处于同一个和声背景上，而且两者在风格上及主题内容上应差别不大，是一种融洽的结合。

(一) 平行衬托式

平行衬托式是最方便、最好写的复调织体，它是复调音乐的早期形式。虽然这种写法的声部独立性非常弱，但并不能否定这是两条完整旋律的结合。两个声部同向进行，其中一个声部为主要旋律，另一声部作平行音程的衬托，衬托声部使用和声化的旋律衬托在主旋律下方，并与之融合，其独立性较弱，处于从属地位。平行衬托式的特点是主旋律突出，音色融合性较强，可运用以下三种音程写作。

1. 平行三、六度

三、六度是不完全协和音程，音响效果融合性较好，一些侧重强调力度的合唱，如进行曲之类，常较多地使用平行三、六度进行，见谱例5-20、谱例5-21。

谱例5-20　威尔第曲《茨冈姑娘的合唱》（选自歌剧《茶花女》）

谱例5-20为女高音、女低音二声部合唱，旋律同向进行为主，以平行六度的织体写作，个别地方用了同度"re"。

谱例5-21　《迎着曙光》（德国民歌）

谱例 5-21 二声部将六度和三度综合运用，开始一小节为平行六度，第二小节为平行三度，接着又平行六度，后面四小节为平行三、六度混合运用。二声部反向进行为多，间有同向、斜向，总体上形成一种推动力，让人勇敢向前。

2. 平行四、五度

平行四、五度是完全协和音程，音响融合度极高，容易有空洞的效果，在合唱的中间、结尾多运用，具有民族风格的旋律也可使用，能保持民族调式色彩，见谱例 5-22、谱例 5-23。在强有力的进行曲合唱中若运用四、五度音程，则给人以色彩有余、力度不足、和声不够丰满的感觉。

谱例 5-22　白诚仁编曲《苗岭连北京》

谱例 5-22 中平行四、五度混合运用，以四度为多，用融合度很好的音程来加强抒情性，同时该曲的民族调式得以保持。

谱例 5-23　戚建波曲 杨瑞庆编合唱《好运来》

谱例 5-23 二声部结合以平行四度为主，只有少数为平行三度，整体和声不丰满，男声和女声的音色却很突出。

3. 各种音程的综合运用

在具体的二声部合唱写作中，只用一种或两种音程是较少见的，常见的是各种音程的综合运用，即除了三度、六度、四度、五度以外，还有同度、八度、二度等音程运用，见谱例 5-24、谱例 5-25。

谱例 5-24 金鸿为词 万英等曲 杨鸿年加工整理《撒尼少年跳月来》

谱例 5-24 二声部间有三度、四度、六度、同度同时运用在合唱中，这样写作不仅可以保证高低声部的音域适中，发挥出最好的音色，还可以推动声部不断流动向前。

谱例 5-25 向彤词 王祖皆曲《我们是朋友》

第五章 复调运用于织体的写作

谱例 5-25 二声部间有六度、同度、三度、五度同时运用在合唱中，开始六度，结束主音同度，有明显的调性和声倾向。这样的音程安排很好地配合了该曲迪斯科加摇滚的节奏，表现出鲜明的时代气息。

根据上述音程的特点，为单旋律编配平行衬托式二声部，写作步骤如下：

第一步，先为旋律进行完整的和声编配。

第二步，在旋律的上方或下方写作以平行三、六度为主的衬托式旋律。

第三步，进一步查看平行衬托式二声部的和声效果是否与原配和声框架吻合，必要时需对个别音程关系做出适当调整。

下面以《可爱的家》为例，详细讲解平行衬托式二声部合唱的写作步骤以及不同音色组合的写作特点，见谱例 5-26。

谱例 5-26　[英] 亨利·毕肖普曲　汪恋昕改编《可爱的家》

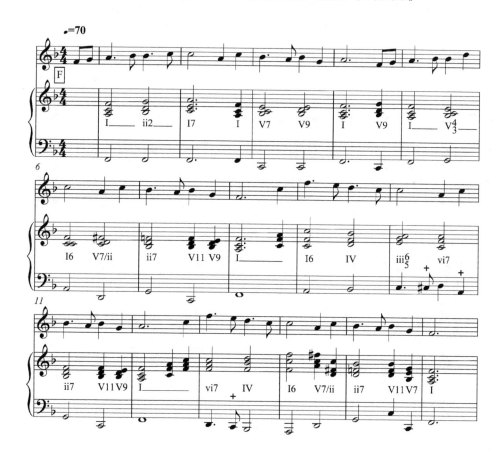

谱例 5-26 在正三和弦的基础上，运用副七和弦、属系列高叠和弦、ii 级副属和弦为单旋律歌曲编配和声。

接下来，确定音色组合，可先选择同声组合，把已有的歌曲旋律给女高音演唱，为女低音编配平行衬托式旋律，以平行三、六度为主，见谱例 5-27。

谱例 5-27 ［英］亨利·毕肖普曲 汪恋昕改编《可爱的家》平行衬托式
（女声二声部合唱）

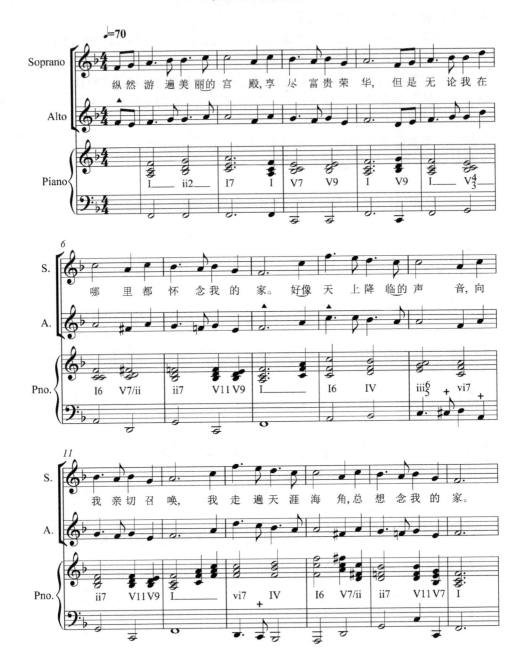

谱例 5-27 女低音声部基本以平行三度作衬托，只有在乐句开头、终止处使用了其他音程。弱起开始使用同度音程，明确主音"F"。第 9 小节第一拍使用了四度音程，因为若依然使用三度音程，则该写作"re"，但"re"不是 I6 的和弦音，所以写作"do"。第 8 节和第 16 小节的终止处使用同度音程，也是为了强调主音，有明确

终止感。声部进行方向以同向为主，个别地方使用反向进行，如歌曲一开始采用扩张反向，有推动作用，终止处使用了收缩反向，起到收束作用。

下面再以男声组合为例，讲解平行衬托式二声部的写作。在谱例5-26的和声框架下，把歌曲旋律给男高音演唱，编配男低音声部，见谱例5-28。

谱例5-28　［英］亨利·毕肖普曲　汪恋昕改编《可爱的家》平行衬托式
（男声二声部合唱）

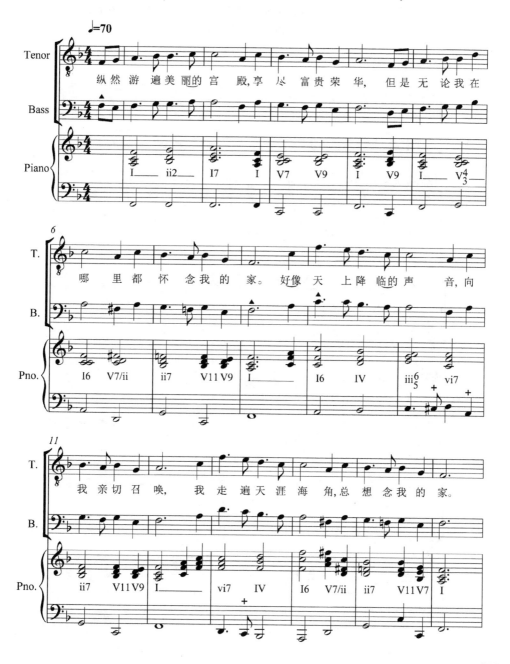

谱例 5-28 低声部的旋律与女声二声部低音旋律一样，只是低八度写作，因为男低音声部用低音谱号记谱，为实际演唱音高。从谱面看来，男高音与男低音的旋律之间音程已经超过八度，但男高音用高音谱号记谱为记谱音高，实际演唱音高要低八度，所以男高音与男低音实际演唱音高没有超过八度，这是写作男声组合时应注意的问题。

最后，再以混声组合为例，讲解平行衬托式二声部的写作。依然在谱例 5-26 的和声框架下，把歌曲旋律给男高音演唱，为女低音编配旋律，见谱例 5-29。

谱例 5-29　［英］亨利·毕肖普曲　汪恋昕改编《可爱的家》平行衬托式
（混声二声部合唱）

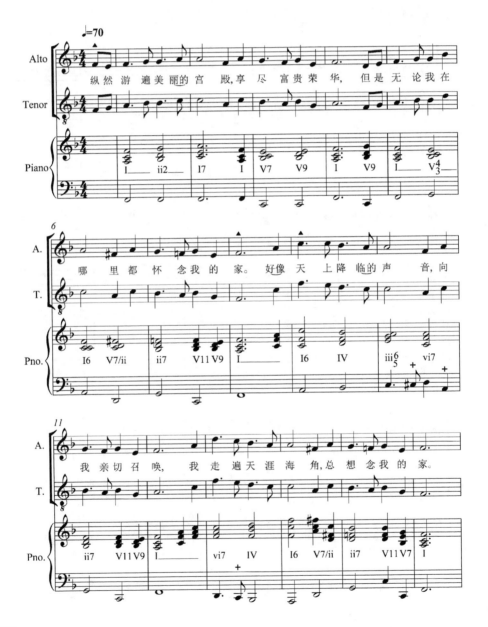

谱例5-29中，女低音、男高音均用高音谱号记谱，男高音声部记谱写在女声声部之下。女低音声部的旋律与同声组合中编配的旋律基本一样，所不同的是，男高音用高音谱号记谱是记谱音高，从谱面上看，已经超越了女低音声部三度，但实际演唱音高要低八度，即与女低音声部相距六度，并没有超越，构成平行六度进行，而且之前同声组合中同度的音程变为八度，四度的音程变为五度。另外，声部的反向进行也有改变。所以，同样的旋律，音色组合不同，二声部之间相距的音程度数和声部进行方向均会改变。

通过上述对一首歌曲进行不同音色组合的平行衬托式二声部写作，可以知道，衬托声部多以与主旋律形成平行三、六度的音程关系为主，其他音程或依据和声的需求写作，或依据歌曲的结构、情绪等需求写作，一般不长时间使用。

由此可知，平行衬托式二声部对主旋律的和声配置有很强的依赖性，连续使用平行三、六度音程不仅能使两个声部的音响协和、丰满有力，还可以最大限度地贴近主旋律的和声配置结构。因此，与其说这种二声部是对位线条的结合，不如说它是带有和声重复的一个单声部。

（二）旋律对位式

两个声部在节奏相同的情况下，运用对位的手法，将两个相对独立的旋律结合在一起，构成旋律对位式二声部，其对位性强于平行衬托式二声部，因为旋律对位式的第二声部旋律具有较强的独立性，这种独立性可用旋律的斜向、反向体现，但又不能太独立，不能与主旋律形成太大的反差，要符合歌曲的风格和意境，见谱例5-30、谱例5-31。

谱例5-30　张藜词 秦咏诚曲 秋里编合唱《我和我的祖国》

谱例 5-30 是同节奏的二声部，高声部唱歌曲旋律，低声部是旋律对位式同节奏旋律，声部方向以同向为主，但平行进行减少，在第 5、7、8 小节有反向进行，第 3、5、6 小节有斜向进行，反向和斜向进行加强了两声部旋律的相对独立性。

谱例 5-31　达维坚科编曲《红旗》

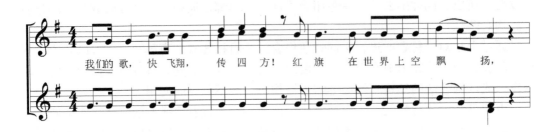

谱例 5-31 二声部的高声部为歌曲旋律，低声部虽然和高声部同节奏，但它不是歌曲旋律的平行衬托，也不是它的附属陪衬，而是相对独立。这种独立性体现在两个声部在同向进行的时候，还有斜向进行。

下面再在谱例 5-26 的和声框架下，为《可爱的家》编配旋律对位式女声二声部合唱，见谱例 5-32。

谱例 5-32　［英］亨利·毕肖普曲　汪恋昕改编《可爱的家》旋律对位式
（女声二声部合唱）

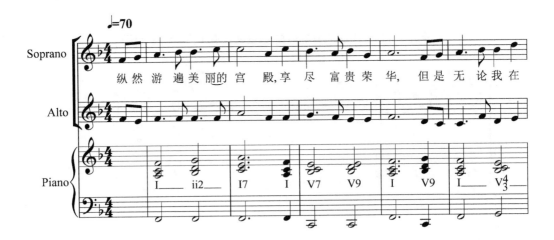

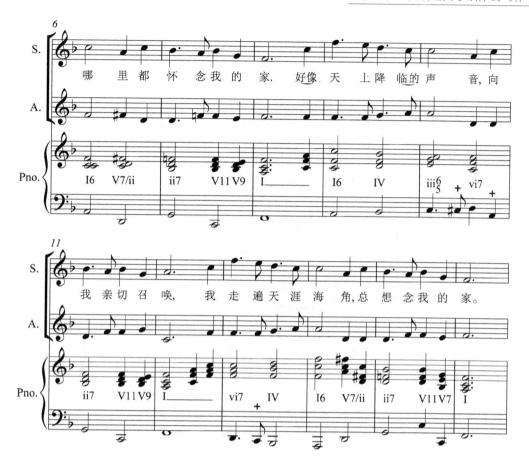

谱例 5-32 女高音声部为歌曲旋律，女低音声部为对位式旋律，在同样的和声框架下，旋律对位式与平行衬托式二声部相比，女低音声部的旋律进行方向多为反向、斜向，相距的音程度数不再保持平行三度，而是各种度数都有，这样的写作使得低声部不再是主旋律的依附，增加了旋律的独立性。

由上可知，旋律对位式二声部写作要以和声框架的具体音高为参照，应最大限度避免两个声部的平行与同向进行，同时注意把控二声部旋律在横向进行中的流畅性与演唱的舒适度。

（三）模仿式

模仿是指同一个旋律型，在不同声部以相同或不同（移高或移低几度）的音高再现。先出现的声部称为开始声部（起句），后出现的声部称为模仿声部（应句）。旋律声部在被模仿的时候，旋律不停止，继续进行，与模仿声部形成对位。

1. 模仿的两种形式

（1）局部模仿。模仿声部只在开始时模仿先出现的声部，然后不再继续模仿而让旋律自由发展，见谱例 5-33。

谱例 5-33　模仿

（2）卡农模仿。卡农（Canon）是复调音乐的一种创作技法，原意为"规律"。一个声部的曲调自始至终追逐着另一声部，直到最后一小节，最后一和弦。卡农的所有声部虽然都模仿第一个出现的声部，但不同高度的声部要依一定间隔进入，造成一种此起彼伏、连绵不断的效果。在合唱创编中，轮唱就是卡农的写法。这种模仿规律性较强，后出现的声部连续不断地模仿先出现的声部，如影随形，见谱例 5-34。

谱例 5-34　卡农模仿

2. 模仿声部的进入与结束（见谱例5-35）

（1）纵向：模仿声部进入时与开始声部形成的音程关系——同度或往高往低任何音程模仿。

（2）横向：模仿声部进入时与开始声部在时间上的距离——通常不超过3小节，可从强拍进入，也可从弱拍进入。

（3）当模仿声部不再重复开始声部的旋律时，可转入其他写法直到结束。

谱例5-35　模仿的进入与结束

谱例5-35模仿声部与开始声部相隔1小节，模仿声部开始音fa与开始声部si构成纯四度协和音程，当模仿2小节后，转入对比复调直到结束。

3. 模仿的程度

（1）严格模仿，即模仿声部与被模仿声部完全相同，旋律及其音之间的度数和节奏一致，见谱例5-36。

（2）自由模仿，即模仿声部与被模仿声部不完全相同，有时旋律一样、节奏不同，有时开始旋律、节奏完全一样，后面则不完全一样，但自由的程度不可太高，要可以看得出是模仿，见谱例5-37。

谱例 5-36　乔羽词 徐沛东曲《爱我中华》

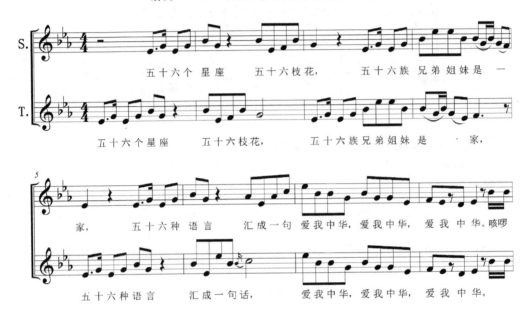

谱例 5-37　蕉萍词 朱践耳曲 利佳编合唱《唱支山歌给党听》

热情地

谱例 5-36 为混声二声部合唱，由低声部男声唱出歌曲旋律，高声部的女声隔两拍作严格模仿，最后一起同节奏结束。二声部横向为一样的旋律，纵向符合暗示的和声。在第 3、6 小节低声部超越高声部，这是允许的，因为在使用模仿复调写作时低音声部超越高音声部是模仿时很可能出现的，是合理的。这里是歌曲主题第二次出现，作曲家用严格模仿的手法，也可以说是轮唱的手法写作，为的是强调主题，表现爱国之情。

谱例 5-37 歌曲旋律交给高声部女声，由低声部男声隔 1 小节作自由模仿，歌词作简化处理。前 10 小节低声部作自由模仿，节奏和旋律都有所变化，但可以看出是模仿前面的主旋律。第 11～15 小节变为用衬词"啊"作长音衬托，突出主旋律，增加抒情性。接着第 16 小节，低声部隔两拍半再作自由模仿，模仿结束在最后一个字"心"上，停在同度主音上。

4. 模仿的织体类型

模仿声部与开始声部相互间形成的音程、时值、方向等方面的关系不同，从而产生各种不同的织体形式。根据模仿声部旋律音调的变化程度，可以将这些织体形式分为以下两种类型。

（1）定格式模仿：模仿声部与开始声部的旋律方向一致、时值相同。定格式模仿是模仿写作中的基本形式，其中模仿声部完全保持开始声部的旋律结构，见谱例 5-38、谱例 5-39。

谱例 5-38　同度定格式模仿

谱例 5-39　八度定格式模仿

谱例 5-38 声部间发生的交叉不受限制，但交叉后的和声关系应是良好的。

谱例 5-39 八度定格式模仿比同度模仿音区宽广，旋律线条的发展有较大的可能性。

同度和八度的模仿声部旋律均保持在原来的调式音级上。如果模仿声部在一个新的音级上精确地重复开始声部的旋律，就会发生调式的重叠，纵向音程关系会极不协调。因此，其他音程的模仿要比同度和八度模仿复杂些，见谱例 5-40。

谱例 5-40　《字母歌》片段　小六度严格定格式模仿

谱例 5-40 应句以实际音高低小六度的音程关系精确地模仿起句，最终使两个声部形成了 F 与 A 自然大调的重叠，导致纵向关系极不协调。因此，在写非同度或八度的模仿时，应使模仿声部的音程间隔不精确，即只要保持音程度数一致，而不是音数一致。谱例 5-40 如果不严格限定小六度模仿，而是大、小六度均可的自由模仿，那么模仿声部就可以保持在 F 大调中了，纵向音程关系也会协调。

（2）变格式模仿：模仿声部将开始声部的旋律型与节奏型在方向上或时值上加以变化重复。常见的变格式模仿大致有以下一些手法：

①节奏模仿。模仿声部只重复开始声部的旋律型，即音符时值不变而旋律音调可以自由进行，称为节奏模仿，见谱例 5-41。

谱例 5-41　变格式模仿-节奏模仿

谱例 5-41 节奏模仿的写法中，模仿声部的旋律音调处理有很大的灵活性，故在实际创作中也是一种常用的模仿形式。

②扩大模仿。当模仿声部重复开始声部的旋律时，旋律音不变，但将所有音的时值均相应扩大一倍，如起句的旋律为四分音符，模仿时扩大为二分音符，见谱例 5-42。

谱例 5-42　变格式模仿-八度扩大模仿

谱例 5-42 为八度音程的扩大模仿，除此以外，也可以在其他音程上作模仿，见谱例 5-43。

谱例 5-43　变格式模仿-低四度扩大模仿

采用扩大模仿时应句的旋律长度呈递增形式，因此，篇幅不宜过长。

③缩小模仿。当模仿声部重复开始声部的旋律时，旋律音不变，但将所有音的时值均相应缩小二分之一，如开始声部的旋律为四分音符，模仿时缩小为八分音符，见谱例 5-44。

谱例 5-44　变格式模仿-低八度缩小模仿

缩小模仿也可以在其他音程上进行，见谱例 5-45。

谱例 5-45　变格式模仿-高五度缩小模仿

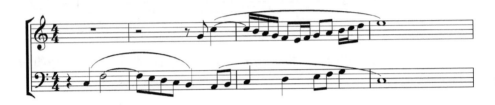

④倒影模仿。模仿声部重复开始声部的旋律时，在音程、节奏不变的情况下，完全采取相反的方向进行。倒影模仿的写作需要有一个转位轴——原形与倒影之间的对称点，并以轴音为标准，以相等的音程距离转位。

大调式通常以二级音为转位轴，小调式通常以四级音为转位轴，大小调有时也常用三级音为转位轴，五声调式常用二级音（商音）为转位轴。一般来说，音阶中任何音都可以作为转位轴，但转位后在音调上应协调、自然，见谱例 5-46。

谱例 5-46　王酩曲《边疆的泉水清又纯》旋律片段

以谱例 5-46 的旋律为原形，先找到转位轴，见谱例 5-47。

谱例 5-47　倒影模仿-羽音转位轴

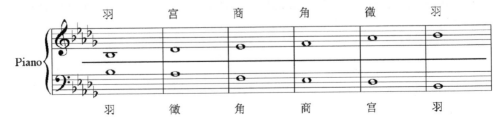

以羽音为转位轴，写作原形的倒影，见谱例 5-48。

谱例 5-48　倒影模仿-原形与倒影《边疆的泉水清又纯》旋律片段

把男低音的倒影旋律按照模仿复调横向、纵向的规则，重新写作，见谱例 5-49。

谱例 5-49　倒影模仿　汪恋昕改编《边疆的泉水清又纯》旋律片段

综合上述，模仿是重复和强调音乐的重要写作技法，在合唱创编中非常常见。

（四）对比式

对比复调是指两个及以上的旋律有机地叠置在一起，叠置的旋律具有不同的进行方向、节奏、音区和不同的性格，既要各自具有独立性，又要互相协调统一，成为有机的统一体。

1. 对比的原则

（1）节奏对比：二声部之间构成不同的节奏律动，形成疏密交替、繁简对比的形态，这是对比复调实用有效的写作方法，见谱例 5-50。

谱例 5-50　鲍罗丁曲《波罗维茨舞曲》

谱例 5-50 高声部唱歌曲旋律，低声部作对比复调，歌词作简化处理。低声部的对比节奏与高声部的截然不同，节奏舒缓，与歌曲旋律的节奏形成"你繁我简""你动我静"的对比关系。

在写作对比节奏二声部时，可运用切分节奏，但不可两个声部同时切分。两个声部节奏时值宽舒与紧密要相互交替，避免相同节奏连续原样重复。

（2）旋律对比：一个声部的旋律处于波动起伏时，另一个声部的旋律则应处于平稳状态，即两个声部的旋律起伏不在同一节拍点。旋律对比有助于增加二声部各自的独立性，造成此起彼伏的音乐效果，见谱例 5-51。

第五章 复调运用于织体的写作

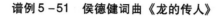

谱例 5-51 侯德健词曲《龙的传人》

谱例 5-51 高声部为歌曲旋律,低声部旋律作对比复调,两个声部旋律形成此起彼伏的对比关系。低声部的旋律来自于歌曲旋律,但独立性较强,时而与高声部高低交错,时而填充呼应,最后两个声部改用同节奏织体推向歌曲高潮。

在实际对比式二声部创作中,节奏和旋律同时形成对比的情况比较多见,见谱例 5-52。

谱例 5-52　杜鸣心编曲《秋收》（陕北民歌）

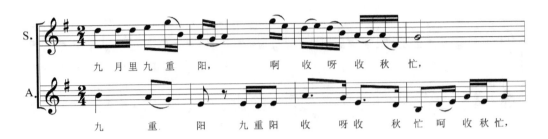

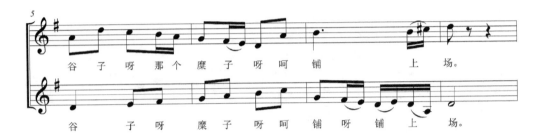

谱例 5-52 中女高音声部为原民歌旋律，女低音声部配写对比式二声部。低声部与高声部的节奏疏密交替、旋律高低交错，这对衬托主题非常有效。高低声部旋律虽为对比，但却有机地融合在一起，共同表现出秋收时的繁忙景象。

在创编一部合唱时，不应拘泥于一种写作方式，而应根据歌曲的意境和情绪，综合运用各种对位手法。二声部对位是多声部复调音乐写作的基础，掌握好二声部对位写作可以为后面的三、四声部合唱创编打下良好的复调音乐基础。

五、声部写作问题

在二声部写作时，若两个声部同节奏，一般把歌曲旋律放在高声部，因为高音区最容易被听见、被突出。低声部与高声部间音程距离应控制在八度之内，若长时间地超过八度则音区差距较大，效果常不理想。两个声部间的音程常用三、六度，这两个音程效果最协调、丰满，其他度数如纯四度、纯五度、大二度均可用，但少用，或者在特定情境下使用。不协和音程不出现在强拍、强音上，不协和音程要解决到协和音程。

二声部虽不构成和弦，但要有和弦的观念，要暗示和声的属性，在音乐进行当中要有和弦连接的概念来设计音程。在开头和终止式中，运用的音程关系要符合调性属性，见谱例 5-53。

谱例 5–53　韩先杰词　谷建芬曲《清晨我们踏上小道》

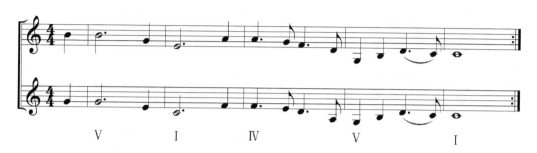

谱例 5–53 二声部虽大多是平行三度进行,不是完整的三和弦,但 so、si 暗示省略五音 re 的调式 V 级,dol、mi 暗示省略五音 sol 的调式 I 级,fa、la 暗示省略五音 dol 的调式 IV 级,最后两声部都终止在同度主音上,整句音程连接暗示了 I—IV—V—I 的和声连接,和弦属性较为清晰。

又如下面三例,说明了终止式中的音程是如何做到确立调性的。见谱例 5–54、谱例 5–55、谱例 5–56。

谱例 5–54　钟立民曲《鼓浪屿之波》

谱例 5–54 四种终止式写作中,只有第二、三种是可以的,大调式中 dol 为主音,主和弦为 dol、mi、sol,第二、三种中 mi、dol 均为和弦音,为六度、同度是合适的。第一种 la 不是和弦音,第四种 sol 虽为和弦音,但为五音在低的四六和弦,不利于终止,另外四度关系不利于调性的确立。

谱例 5-55　谷建芬曲《那就是我》

谱例 5-55 三种终止式中，第二、三种是可以的，小调式中主音为 la，主和弦为 la、dol、mi，第二、三种中 dol 和 la 是和弦音，和主音相距六度和八度，有助于确立调式调性。第一种 fa 不是和弦音，和主音相距大三度，干扰了小调式。

谱例 5-56　徐沛东曲《这一片热土》

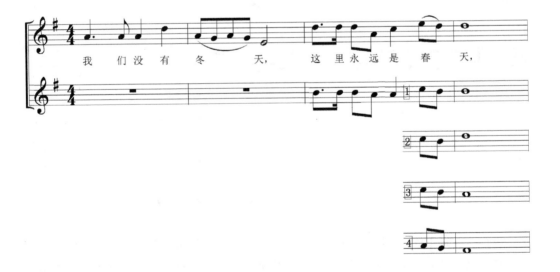

谱例 5-56 为徵调式，四种终止式中，第一种 mi，暗示 dol、mi、sol，为 Ⅳ 级和弦。第二种 sol，可暗示 dol、mi、sol，为 Ⅳ 级和弦，也可暗示 sol、si、re，为 Ⅰ 级和弦。第三、四种 re、si，暗示 sol、si、re，为 Ⅰ 级和弦。显然，这里适合用主和弦 sol、si、re，所以第二、三、四种写法合适，第一种写法暗示的和弦不合适。

课后练习

把下列歌曲改编成二声部合唱。

提示：先分析歌曲结构，为旋律编配和声框架，再改编二声部合唱。

每首歌曲可尝试运用不同音色组合、不同织体改编。

上编的谱例和作业均可尝试改编成合唱。

1. 爱尔兰民歌《夏日里最后的玫瑰》
2. 荒木丰尚词曲 罗传开译配《四季歌》（加拿大民歌）《岑树林》
3. ［美］S. 福斯特词曲 周枫、董翔晓译配《故乡的亲人》
4. 黄霑词 顾嘉辉曲《上海滩》
5. 黄霑词 王福龄曲《我的中国心》
6. ［美］汤姆·惠特洛克词 吉奥吉·莫洛曲《Hand in Hand》
7. 李叔同词 ［美］约翰·奥德威曲《送别》
8. 高枫词 谷建芬曲《校园的早晨》
9. 王健词 谷建芬曲《历史的天空》

第二节 三声部写作

三声部合唱由三个声部组成，其合唱创编的手法类同二声部，但由于多了一个声部，其音色组合与织体类型要比二声部复杂多样。

一、音色组合

（一）同声组合

1. 组合类型

三声部同声组合有女声三声部、男声三声部、童声三声部。

2. 记谱

常见且惯用的三声部分组方式有：高音部分二组 + 低音部两行谱（见谱例 5 - 57）、高音部 + 低音部分二组两行谱（见谱例 5 - 58）、高音部 + 中音部 + 低音部三行谱（见谱例 5 - 59）。

谱例 5 - 57　高音部分二组 + 低音部两行谱

谱例 5 - 58　高音部 + 低音部分二组两行谱

谱例 5-59　高音部 + 中音部 + 低音部三行谱

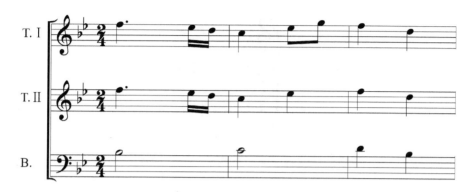

划分声部时注意声部均衡，即每个声部的人数相当，不可出现人数相差 2 倍的情况，这容易造成音量不均衡。

（二）混声组合

三声部混声组合是由高、中、低三个不同声部，男、女、童三种不同音质组合而成的合唱形式。混声组合形成多样的音色变化、鲜明的音色对比和丰富的音色混合。混声以男声和女声的组合为多，兼有童声与男声、童声与女声的组合。其特点是气势庞大、音色对比强烈、表现力丰富、音域宽广。

1. 类型与记谱

三声部混声组合的类型有：女高音、女低音 + 男声（或领唱）（见谱例 5-60）；女声 + 男高音、男低音（见谱例 5-61）；童高音、童低音 + 女声（或男声）（见谱例 5-62）。

谱例 5-60　女高音、女低音 + 男声（或领唱）

谱例 5-61　女声 + 男高音、男低音

谱例 5-62　童高音、童低音 + 女声（或男声）

2. 声部写作问题

合唱高低声部间有一定的音程距离，低声部不能比高声部高，这是正常的情况。但男声、女声组合时情况特殊，男声实际发音比女声低八度，用五线谱记谱时，男高音用高音谱表记，若谱面记为同音，则实际发音男女相差八度。简谱记谱同理。若使实际演唱音程控制在八度内，则记谱需要超越，即男声的"假超越"，谱面上超越，而实际演唱不超越，见谱例 5-63。

谱例 5-63　男声的"假超越"

谱例 5-63 谱面中男声和女声同度记谱，则实际演唱中男声比女声低八度。若把男声记谱音高记在女声音高之上，实际演唱音高二者相差六度，控制在八度之内。

二、主调织体写作

（一）同节奏式

三个声部的节奏一致，其特点是突出主旋律声部，音色融合性很强，这在合唱创

编中经常使用。这种写作方式特别强调和声效果,因此,纵向写作要符合和声学的原则,并且横向连接也应平稳流畅。三个声部纵向可以写作一个完整的三和弦、省略五音的七和弦,其和声排列有开放排列和密集排列。

三个声部中高低声部之间超过八度称为开放排列。开放排列较少运用,因为声部的间隔太宽,音色融合性较差,短暂使用可以,长时间使用音响效果不好,如谱例5-64。

谱例 5-64　开放排列

三个声部中高低声部之间不超过八度称为密集排列。密集排列可常用,因为声部较为集中,音色易于靠拢,见谱例5-65。

谱例 5-65　密集排列

同节奏式的织体可以用在一首完整的合唱作品中,也可以用在作品的某个片段。如谱例5-66,是由李叔同创作的,我国最早的一首三声部合唱曲《春游》,这是近代中国作曲家运用西洋作曲方法写成中国风格的合唱作品。

谱例 5-66　李叔同曲《春游》

《春游》为单乐段起承转合四句体结构。采用三声部同节奏织体，和声基本使用正三和弦，和声节奏变换缓慢。高声部为歌曲主旋律，中低声部为辅助的和声，起着烘托主旋律的作用。合唱开始使用主和弦 I 级，纵向低声部为根音，中声部为三音，高声部为五音，随着后面旋律音的改变，中声部时而三音、时而主音，低声部基本保持根音，三个声部遵循和弦不重复三音的规则。终止式为 V—I 正格终止。第一、二乐句和声编配相同。第三乐句为起承转合结构中的"转"，和声变换，与前两句形成对比，从 V 级三和弦开始，运用重属和弦解决至 V_7 作半终止。第四乐句旋律与和声重复第一乐句。全曲始终保持三个声部同节奏写作，为主调式写法。

以下这首是部分采用同节奏式主调织体改编的童声合唱曲，见谱例 5-67。

谱例 5-67　王立平词曲 杨鸿年改编《大海啊！故乡》B 段

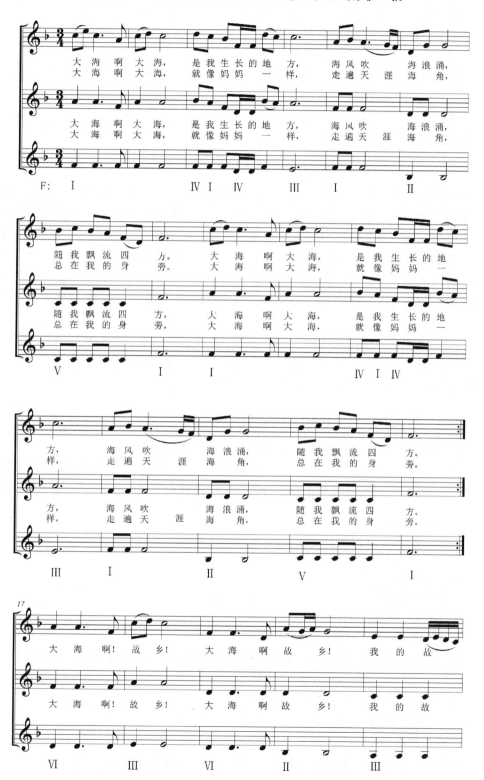

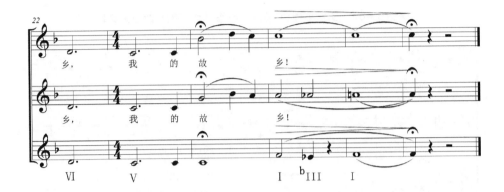

《大海啊！故乡》，无再现二段式，A 段为单声部领唱或齐唱，B 段为三声部合唱。采用三声部同节奏式主调织体，和声色彩丰富，和声节奏适中。高声部为歌曲旋律，中低声部为和声织体，烘托歌曲旋律。和弦为密集排列，多用小三和弦，表现出柔情的色彩。前两次全终止处三个声部均为主音，不构成和弦，歌曲最后的 I 级构成完整原位三和弦，五音旋律位置，不完满终止，表明大海是永远的故乡。补充终止加入 bIII 级，与主和弦一起构成明亮柔和的色彩。歌曲 B 段始终保持三个声部同节奏写作。

写作同节奏式的主调织体时，三个声部节奏要基本一致，纵向要符合和声进行原则，因此，除了歌曲旋律声部，另外两个辅助声部的旋律可变性不高，所以，这种织体写作适合节奏舒缓、情绪单一的片段或小型歌曲。

（二）长音式

三声部的长音衬托写作要比二声部多样化、复杂化。

三个声部分两个层次，一个层次为主旋律，另一个层次为衬托式的长音，即以较长时值的音符、较缓慢的和声节奏作伴唱。每个层次可以是一个声部，也可以是两个声部。

1. 长音的作用

（1）给主旋律提供一种和声背景。

（2）烘托音乐气氛。

2. 长音的写法

（1）声部以平稳进行为主，能保持同音可尽量保持。

（2）长音声部间的节奏不要求一致。

（3）长音主要是和声性的，可有节奏作用（如填充主旋律节奏），也可出现短的旋律。

（4）长音声部和主旋律声部可进行交替。

（5）长音的歌词一般用助词，如"唔""啊""呵"等。

3. 声部的安排

（1）节奏和音区、音色形成对比，一般是"你繁我简，你动我静"，适合在速度

缓慢的合唱作品中使用。

（2）主旋律放在任何声部都是易于突出的，可运用音色对比和音高对比的方式突出主旋律，见谱例5–68、谱例5–69。

谱例5–68　管桦词　瞿希贤曲《听妈妈讲那过去的故事》

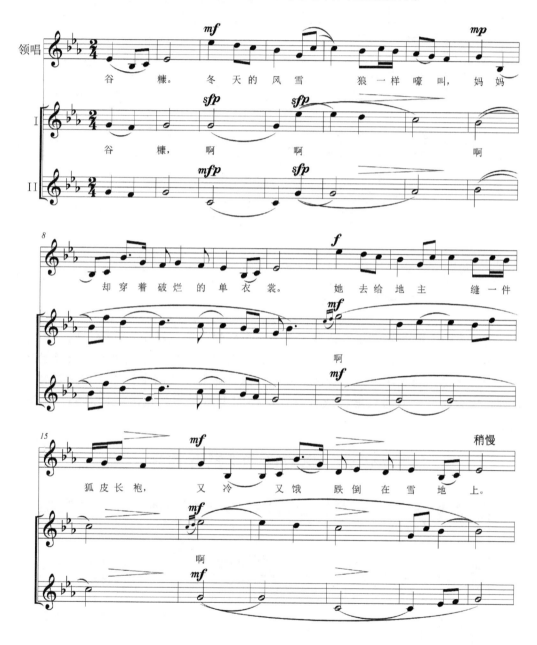

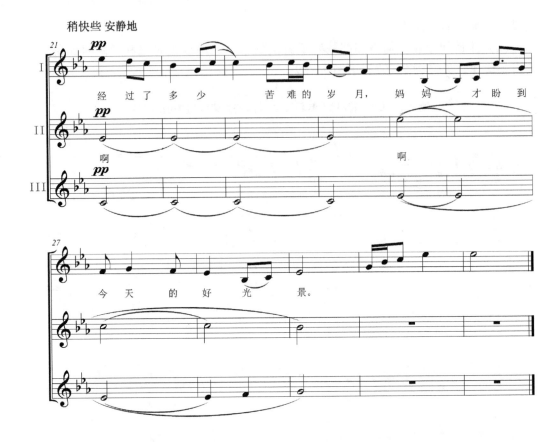

谱例5-68歌曲旋律交给领唱,合唱二声部唱长音,衬托主旋律。两个声部的长音是同节奏织体,距离以三、六度为多,同时再与主旋律形成对比。长音始终保持在中低声部,与旋律声部有音区的对比,这样做易于突出主旋律。和弦多为密集排列,但有时三个声部只是构成音程。这样的织体写作烘托出一种悲惨、凄凉的气氛。

谱例5-69　杨鸿年编曲《茉莉花》(江苏民歌)

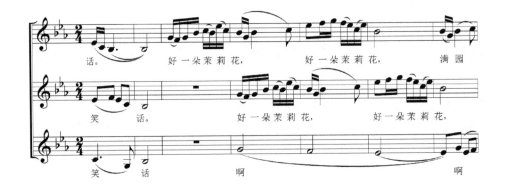

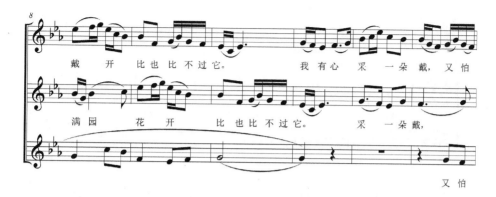

谱例5-69高声部是歌曲旋律,中声部是时隔二拍的同度严格模仿,低声部作复调化长音衬托,把上方两个模仿的旋律烘托得更加柔美抒情。

(三) 音型式

三个声部分两个层次,一个层次唱歌曲旋律,另一个层次唱音型,这是一种常见的合唱织体。其中层次可以是一个声部,也可以是两个声部。织体中的音型要烘托出歌曲的情绪、风格,配合主旋律的歌唱,此为主调式写法。

1. 音型的作用

烘托歌曲的情绪,渲染气氛。

2. 音型的写法

(1) 一个声部独立完成。
(2) 两个声部同节奏完成。
(3) 两个声部配合完成。
(4) 一般运用音色对比,男声唱主旋律,女声伴唱,或反之。
(5) 音型的歌词多为语气助词。

3. 和声的安排

(1) 伴唱音型和歌曲旋律在同小节基本属于同一个和弦,和弦的变换不应太频繁。
(2) 密集排列,声部进行平稳。见谱例5-70、谱例5-71。

谱例5-70 钟维国编合唱《小白船》(朝鲜童谣)

谱例 5-71　盛茵译配《田野在召唤》（意大利民歌）

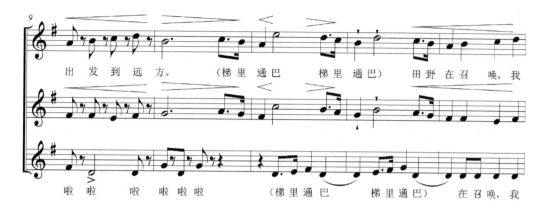

谱例5-70是领唱与合唱构成三声部，主旋律交给领唱，合唱的两个声部配合完成音型伴唱，和声节奏缓慢，和弦为密集排列，第1~4小节为主和弦，第5小节Ⅵ级，第6小节Ⅴ级，第7、8小节又回到Ⅰ级，下一乐句再次循环这个和声进行。伴唱音型由"啦啦"和"唔"组合完成，与主旋律配合，表现出纯真的感情。

谱例5-71的低声部写作伴唱音型，在歌曲一开始就呈现两个小节，营造出进行曲般的气氛，再进入歌曲旋律，由高、中声部同节奏完成，两个声部间隔三度。

三、复调织体写作

（一）模仿式

模仿是三声部合唱创编中重要的写作方法，即其他两个声部对主旋律全部或者部分进行严格的或自由的重复。

三声部模仿的基本原理和特征与二声部一样，同样包括严格模仿和自由模仿、局部模仿和卡农模仿。主旋律与模仿声部间要有一定的音程距离，以同度、八度、五度、四度为常用。模仿声部要在主旋律声部起句后再进入，即声部间存在时间上的差距，这种差距常以拍和小节计算。当模仿开始时，主旋律可以是不停顿的，仍在继续进行，与模仿声部构成对位，也可以是短暂的停顿或者长音，让模仿声部完全呈示后，继续进行。

三个声部的模仿通常是一个声部为歌曲旋律，另两个声部同节奏模仿歌曲旋律，这样的模仿有以下两种形式：

1. 声部渐次进入的卡农式模仿

作卡农式模仿时，模仿声部进入的节拍或小节要考虑纵向对位是否符合和声要求，切记三个声部纵向不能组成不协和的音块，见谱例5-72、谱例5-73。

谱例 5-72　郑建春词曲　胡增荣编曲《摇篮曲》(东北民歌)

谱例 5-72 前两句使用主旋律加长音衬托的织体，表现出柔和安静的情景，后两句采用主旋律加模仿的织体，歌曲旋律交给领唱，合唱声部同节奏差半拍自由模仿主旋律，中间插入长音织体，接着又在两拍后自由模仿主旋律，主旋律唱完用"啊"来等待模仿声部一起结束。不管是差半拍还是差两拍的模仿纵向对位都构成明确的、合适的和弦。

谱例 5-73　龙七词 黄自曲 黄飞然编合唱《玫瑰三愿》

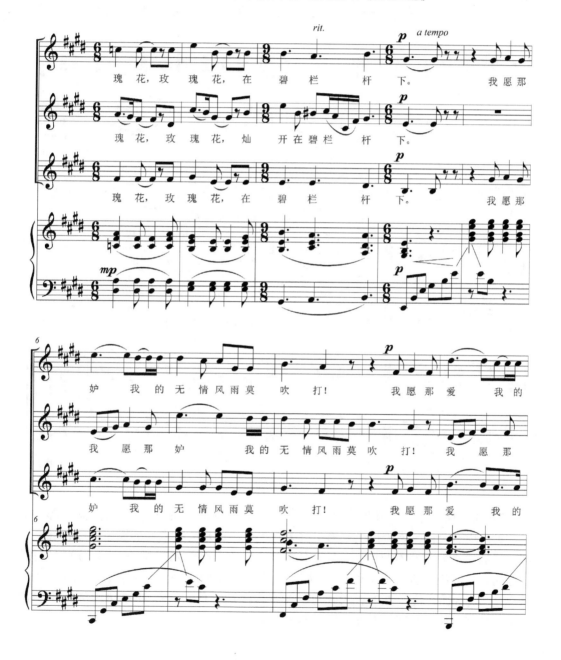

《玫瑰三愿》第二段开始女高 II 声部相差半小节自由模仿女高 I、女低声部，节奏和旋律均有变化，模仿持续到第二段第八小节，这是渐次进入的模仿。接着三个声部一起唱"红颜常好不凋谢"，之后女高 II、女低声部低八度模仿女高 I 声部四拍，这是插空式模仿（将在下文讲到）。最后三声部一起演唱来结束乐段。女高 I、女低声部是多为相距三度、五度、六度的同节奏式主调织体，女高 II 模仿声部和主旋律声部则是多为相距八度、五度的同节奏式织体。

2. 插空式的自由模仿

插空式的自由模仿见谱例5-74、谱例5-75。

谱例5-74　高伟春编配《回娘家》（河北民歌）

谱例5-74为女声三声部合唱，女高Ⅰ为歌曲旋律，女高Ⅱ和女低声部同节奏作插空式自由模仿，两次插空式模仿后，从"胭脂和香粉"开始转为隔五拍的三声部渐次模仿，接着旋律声部拖长音等待模仿声部，再一起结束。

**谱例5-75　［英］安德鲁·劳伊德·维伯曲　［英］埃德·劳杰斯基编
薛范译配《回忆》（音乐剧《猫》选曲）**

谱例 5-75 为女声三声部合唱，全曲有三处插空式模仿，即歌词"回忆""月光""情景"三处作局部模仿。由 S.I 唱歌曲旋律，S.II、A 同节奏插空自由模仿，与主旋律相距四度、三度、三度，S.II 和 A 声部之间开始同度，后面相距纯四度。这样的织体写作既填补了歌曲旋律长音的空白，又强调了被模仿的词句，达到此起彼伏的音乐效果。

（二）对比式

三声部对比式复调织体需要三个声部都具备个性化独立的旋律，按照一定的对位原则结合在一起，横向形成旋律的对比，纵向符合和声的原理。因此，在写作中，声部开始进入的处理有多种可能，旋律之间的线条、节奏对比也有了更大的创编空间，见谱例 5-76、谱例 5-77、谱例 5-78。

谱例 5-76　阿地词 柯达伊曲《孔雀飞起来了》

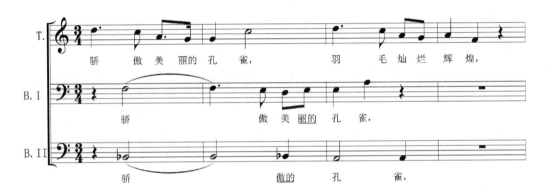

谱例 5-76 是男声三声部合唱，高声部为旋律，中低声部为对比旋律，其节奏较主旋律悠长，形成明显节奏对比。

谱例 5-77　王安国编配《小白菜》（河北民歌）

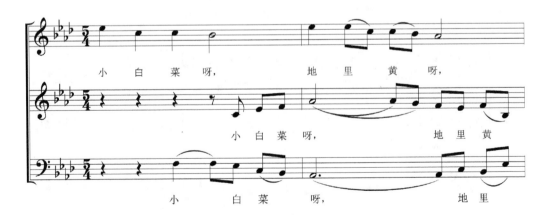

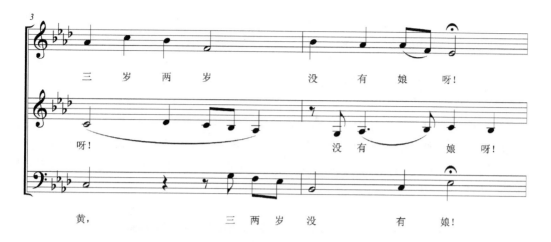

谱例5-77为混声三声部合唱,三个声部的旋律线形成向上、向下、直线保持的三种对比,造成此起彼伏的效果,当然,它们的节奏也形成动静、繁简的对比。

谱例5-78 陈庆毅编合唱《槐花几时开》(四川民歌)

谱例5-78是女声三声部合唱,声部由低往高依次进入,但结束却是由高往低依次终止。女高音领唱声部为歌曲旋律,合唱中的女高音声部把前半句"娘问女儿那"加衬词"唔"抻长六拍。女低音声部则抻长了八拍,与主旋律形成句法结构的对比。

315

当然，三声部对比复调织体的写作在旋律线、节奏、声部进入、句法结构等方面既可以同时对比，也可以对比某一方面，这需要根据合唱作品的需求灵活处理。

四、主复调织体的综合运用

在一首完整的合唱作品中，从始至终使用一种织体或手法，这是很少见的。常见的编配方法是根据音乐内容的需要，综合运用各种不同的主复调织体写作，将不同织体穿插运用在合唱作品中，以更好地烘托歌曲主题，达到丰富的音乐效果，见谱例5-79、谱例5-80。

谱例5-79　王洛宾搜集整理 杨鸿年改编童声合唱《青春舞曲》
（维吾尔族民歌）

　　谱例5-79为童声三声部合唱，开始三声部采用同节奏式主调织体的同时，低声部作插空式自由模仿。为达到丰满的和声效果，高声部和中声部再分部作同节奏织体，分出的高声部作插空式自由模仿。从"美丽小鸟"这句歌词开始，织体改为同节奏主调织体，后半句用衬词"啦"作伴唱音型的主调织体，衬托高声部分二部的主旋律。最后中、低声部作同节奏织体，高声部作同度严格模仿，最后结束在同节奏的织体上。作品综合运用了同节奏、模仿、伴唱音型三种主复调织体，不拘泥于结构，只根据歌曲内容所需的表现来变换织体，达到很好的合唱音响效果。

　　谱例5-80为男声三声部合唱，第1～8小节由男低音唱歌曲旋律，男高音一、二声部同节奏作插空式自由模仿。第9～12小节，歌曲旋律交给男高二声部，男高一声部作长音衬托，男低音声部先和男高二声部同节奏唱主旋律，结尾处再自由模仿。第13、14小节同第5、6小节的织体写法一样，第15、16小节男高音两个声部作长音衬托，男低音唱主旋律。接着第二乐段开始第17、18小节三声部同节奏演唱，第19、20小节男高一声部唱旋律，男高二声部和低声部同节奏强调"泪珠"和"说出"两词，在旋律拖长音处作自由模仿。第21～24小节的织体同第17～20小节一样。这部分合唱同时运用了同节奏与模仿、长音衬托与模仿的主复调织体写作，这些织体的组合写作都是为了更好地为歌曲内容服务。

谱例 5-80　罗大佑词曲　陈国权编合唱《东方之珠》

第五章 复调运用于织体的写作

下面以《后会无期》为例，讲解运用不同织体改编三声部合唱的写作步骤。

第一步，根据合唱队音域给歌曲定调，并划分结构，见谱例5-81。

谱例5-81　亚瑟·肯特、迪·西尔维亚曲《后会无期》

谱例5-81定为F大调，整体结构为再现三段式，其中呈示段A是复乐段。
第二步，为单旋律编配和声，完成钢琴伴奏写作，见谱例5-82。

谱例5-82 韩寒词 亚瑟·肯特、迪·西尔维亚曲 汪恋昕编配《后会无期》

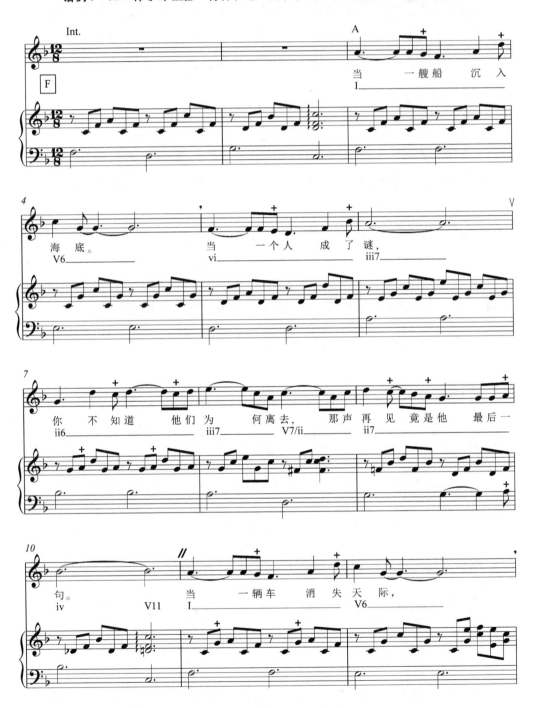

第三步，根据歌曲的意境确定音色组合，设计合唱织体类型，见谱例 5-83。

谱例 5-83　韩寒词　亚瑟·肯特、迪·西尔维亚曲　汪恋昕改编　混声三声部《后会无期》

谱例 5-83 是一首抒情歌曲。主旋律由女高音、女低音、男高音三个声部交替演唱，剩下的两个声部则综合运用长音式、模仿式的手法烘托主旋律。在歌曲进行中，织体分为两个层次，一个层次为主旋律声部，另一个层次为衬托或模仿声部。若烘托主旋律的层次为两个声部，则运用平行衬托式和旋律对位式的手法写作。若主旋律层次为两个声部，则只运用平行衬托式手法写作。在歌曲乐段的终止处，织体一般为一个层次，即三声部同节奏的织体写作，这是为了声部统一，明确终止感。

三声部合唱创编是以二声部写作为基础的，二声部的织体写作手法在三声部中都可以运用，但由于增加了一个声部，合唱的表现力增强，写作手法也要因此而更加灵活，可根据歌曲的内容和风格变换使用。

课后练习

把下列歌曲改编成三声部合唱。

提示：先分析歌曲结构，为旋律编配和声框架，再改编三声部合唱。

每首歌曲可尝试运用不同音色组合、不同织体改编。

第一编的谱例和作业均可尝试改编成合唱。

1. ［奥］莫扎特曲《渴望春天》
2. ［意］托斯蒂《玛莱卡莱》
3. 金波词 刘庄曲《小鸟，小鸟》
4. 黄家驹词曲《喜欢你》
5. 高进词曲《我们不一样》
6. ［澳］Thomas Salter，Lenka Kripac 词曲《Trouble is a friend》
7. ［唐］王维词 古曲《阳关三叠》
8. 陈克正词 陆祖龙曲《森林之歌》
9. 蒙古族民歌《辽阔的草原》

第三节 四声部写作

四部合唱由四个声部组成，它以四部和声为基础，依照人声音域的高低顺序来安排和弦。四部合唱是多声部音乐的典型形式，根据不同的音色组合分为同声四部合唱和混声四部合唱。

一、音色组合

（一）同声组合

1. 记谱

同声四部合唱多采用两行谱表的形式记谱，女声、童声四部合唱均用高音谱号记谱，男声四部合唱中男高音用高音谱号记谱，男低音用低音谱号记谱，见谱例5-84。

谱例5-84　同声四部合唱两行谱表的记谱形式

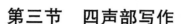

必要时，也可用四行谱表记谱，女声、童声不变，但男声四声部分作四行谱时，把第一男低音用高音谱号记谱，当作男中音声部处理，第二男低音仍用低音谱号记谱。注意男声合唱用高音谱号记谱时，实际音高要比记谱音高低一个八度，这是习惯记法，见谱例5-85。

谱例5-85　男声四部合唱四行谱表的记谱形式

2. 音色组合

同声合唱的音色单纯，不涉及多样的音色组合。童声四部合唱在分声部时，要注意儿童的音域不宽广，应是相对的划分声部。

（二）混声组合

1. 记谱

混声组合可用两行谱表记谱，其中男高音用低音谱表记谱，为实际演唱音高，见谱例5-86。

谱例5-86　混声四部合唱两行谱表的记谱形式

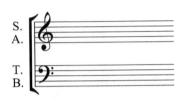

此外，也可用四行谱表记谱，其中男高音用高音谱表记谱，为记谱音高，比实际演唱音高八度，见谱例5-87。

谱例5-87　混声四部合唱四行谱表的记谱形式

2. 音色组合

混声四部合唱音色丰富、音域宽广、表现力强，是合唱中典型且常用的组合方式。

混声四部的音色组合按照音乐的层次可分一层、二层、三层和四层。

（1）一层次的音色组合。

①SATB。这种音色组合为四个声部同节奏，音色明亮、厚实，主旋律干净、突出，见谱例5-88。

谱例 5-88　[俄] 柴可夫斯基曲《夜莺》

（2）二层次的音色组合。

①SA　TB。这种组合是以男声和女声的音色分层次的，女高音和女低音同节奏为一个层次，男高音和男低音同节奏为一个层次，这两个层次之间形成对比，音色分层明显，主旋律容易突出，见谱例 5-89。

谱例 5-89　刘毅然词 刘为光曲 郝维亚编配《共和国之恋》

这种组合是以高、低声部的音色分组的,女高音和男高音同唱歌曲旋律,可以起到加强主旋律的作用,女低音和男低音同节奏演唱,如谱例5-90。

谱例5-90　尚家骧译配 徐汉文改编《美丽的村庄》(意大利民歌)

②S ATB。这种是常见的音色组合,由女高音唱歌曲旋律,其他三个声部同节奏唱节奏音型或和声式长音,两个层次音色鲜明,主旋律突出,如谱例5-91。

谱例5-91　苏轼词 青主曲 瞿希贤改编《大江东去》

③SAB T。这种音色组合同上一个组合层次效果一样,音色鲜明,主旋律容易突出,不同的是歌曲旋律由男高音演唱,其他三个声部同节奏演唱节奏音型、和声式长音或对比复调,如谱例5-92。

谱例5-92 肖华词 晨耕等曲《过雪山草地》(选自《长征组歌》)

（3）三层次的音色组合。

①S AT B。这种音色组合是把音色相近的女低音和男高音组合在一起,同节奏演唱歌曲旋律,把音色相差甚远的女高音和男低音分出来,或者同节奏演唱对比复调,或者相互之间作模仿复调,与女低音和男高音声部形成对比。这样的音色组合主旋律不太突出,但三个层次的音色较易分辨,如谱例5-93。

谱例 5-93　海瑞克词　布里顿曲　婉珍配歌《水仙花》

②S　A　TB。这种音色组合是由男声声部演唱歌曲旋律，女高音和女低音以不同节奏的旋律来配合。主旋律加强且容易突出，音色的层次清晰，如谱例 5-94。

谱例 5-94　黄飞立编配《在银色的月光下》（塔塔尔族民歌）（一）

③SA T B。这种音乐组合与上一个组合音色层次一样，可视为男女声部组合的互换，由女声演唱歌曲主旋律，男声分高低声部以不同节奏织体配合女声声部，如谱例5-95。

谱例5-95　[苏]阿·丘尔金词　瓦·索洛维约夫－谢多伊曲
郝维亚改编《海港之夜》（二）

（4）四层次的音色组合。

①S A T B。这种音色组合是四个声部各自独立，主、复调织体相结合，主旋律不突出，声部此起彼伏，如谱例5-96。

多声部音乐分析与写作基础教程

谱例 5-96　爱丽丝·帕克尔编曲《听，竖琴永恒的声音》（一）

二、声部排列

（一）声部平衡

声部平衡是各声部内声音的音量与音色的融合及合唱各声部间声音配合的相互关系。声部平衡可以使得合唱"像是一个人"在演唱。

同声四部合唱容易达到声部的平衡,因其处在相对统一的音区,如果各个声部按照正确的和弦排列方法,高低声部顺序正常,不出现声部超越,则声部自然会平衡。

混声四部合唱需要根据音色、音区、音域及时调整声部,以达到声部的平衡。一般说来,各个声部应处于共同的声区,见谱例 5-97。

谱例 5-97　各个声部处于共同的声区

谱例 5-97 中(1)、(2)、(3)四声部均处在同一个声区,声部取得平衡并不困难,(4)女声在高音区,男声在低音区,(5)则反之,(4)、(5)两例的声部想要平衡就较为困难了,而且(4)男高音音区偏低,不可能做到强唱,(5)则男高音在高音区,不可能弱唱。

根据前述,在声部平衡的情况下,强唱和弱唱应这样处理:

1. 强唱处理

和弦强而有力,但单靠演唱时增强力度是不够的,必须有相应的声部排列。

(1)若写在高音区,男高音做假声处理。

(2)男高音音区超高,异峰突起。若突高之后,要取得声部的平衡,可使用假超越,见谱例 5-98。

谱例 5-98　狄盖特曲《国际歌》

谱例5-98在"来"字和"奴"字处需要强唱,除了音量增强,还需要用男高音假超越来达到强唱的效果。

2. 弱唱处理

除了音量变弱,还需要声部的减少与和弦的排列变化,见谱例5-99。

(1) 可以省略女高音声部,女低音或男高音唱主旋律。

(2) 密集排列和弦,男高音比女声低。

谱例5-99 光未然词 冼星海曲《黄水谣》

谱例5-99中mp处由女低音声部唱歌曲旋律,其他声部长音配合,到p处和弦则变成密集排列,男高音虽然假超越,但音量弱化,达到很好的弱唱效果。

（二）和声排列

和声排列的基本原则是上密、下疏、中不空。即高声部常常密集排列，强唱明亮、饱满，弱唱委婉、抒情，而低声部要开放排列，因为密集的音响会浑浊暗哑。高低两外声部应以反向进行为主。中间的内声部应平稳进行。上方三个声部（高、中、次中声部）相邻之间不要超过八度。

1. 密集排列

上方三个声部不超过四度，要注意男声假超越现象。同声四部合唱多采用这种排列法。它的优点是音色集中、明亮。如谱例5-99《黄水谣》，当四个声部都处在中音区时，采用密集排列法，音响上是平衡的。

2. 开放排列

上方三个声部间为五度至八度的距离。这种排列法音响效果比较均衡，紧张度相当，音色宽厚、柔和。当四个声部都处在高音区时，采用开放排列法，则音响达到平衡。因为用密集排列法，男高音发声紧张度加强，使其特别突出，影响音响平衡。

3. 混合排列法

既有密集排列又有开放排列。

写作时，要根据歌曲的风格、内容、情绪来决定和弦的排列形式，见谱例5-100。

谱例5-100　黄飞立编配《在银色的月光下》（塔塔尔族民歌）

谱例5-100谱表下方标出了和弦排列法，可以看出在保证和弦排列基本原则的基础上，编配者根据歌词的表现，通过变换和弦排列法来达到所要的演唱效果。在

"上""翔""向"等字音乐收束处均用了密集排列,而在感情起伏、音色宽厚、需强调的地方,如"马""飞呀""方"等字处则用了开放排列。

(三) 声部再分部

在合唱进行中,为了增加层次、加强和声效果,将原四声部其中一声部或二声部再分部,可再分二声部或者三声部。分部后称为第一男高音、第二男高音、第三男高音,标记为 T.Ⅰ、T.Ⅱ、T.Ⅲ,女声标记亦然。

一般来说,女高音、男高音再分部用得多,因其音域较宽,对音量的控制能力相对较强。男低音也可作分部,分开八度或五度的二声部可加强和声低音基础。女低音因其音域窄则再分部较少,如有充实内声部的需要可再分部。

再分部的运用情况如下:

(1) 外声部或者各个声部间距离较宽时,为避免内声部的空洞,取得丰满的和声效果而再分部,见谱例 5-101。

谱例 5-101 尚德义曲《大漠之夜》

谱例 5-101 女高音与男低音的距离有一个八度之多,相隔甚远,为使内声部不致太空洞,男高、男低再分部,构成三个层次纯五度,表现出大漠夜晚空旷、荒凉、神秘的意境。

(2) 两个声部同唱主旋律时,只剩两个声部作和声,为构成四个声部,达到丰富的音响效果而把和声声部再分部,见谱例 5-102。

谱例 5-102　中国人民解放军军乐团创作　马革顺改编《运动员进行曲》

谱例5-102开始部分由男高、男低声部唱旋律，女高、女低声部唱和声配合。为了达到丰满的和声效果，女低音再分声部，从而构成完整的三和弦结构。从第9小节开始，由女高音唱旋律，其他三个声部作和声配合，其中男高和女低再分声部，达到四声部和声的饱满音响效果。

（3）歌曲的内容和风格要求多层级的、加强的、丰满的和声效果，如气势磅礴的合唱、无伴奏合唱，见谱例5-103。

谱例5-103　瞿希贤编曲《牧歌》（内蒙古民歌）

谱例5-103开始部分为达到高远、飘渺的意境，去掉了男低音声部，但为了弥补没有器乐伴奏的空缺，女低音再分部来构成完整的四部和声。第9小节男低音再分部进入，接着女低音继续再分部，这样写作造成了加强的、丰富的和声效果，表现出草原美丽的景象。

（4）合唱中只有部分声部或者一个声部演唱，又要求和声效果时，可以再分部，见谱例5-104、谱例5-105。

谱例 5–104　威廉士曲《大海交响乐》

谱例 5–104 中男低音一开始分三个声部构成完整的三和弦，接着另三个声部再分部依次高八度进入同样的和弦，形成此起彼伏、由弱到强的演唱效果。

**谱例 5–105　[苏] 阿·丘尔金词　瓦·索洛维约夫－谢多伊曲
郝维亚改编《海港之夜》(一)**

谱例5-105中开始男声演唱,为达到丰满的和声效果,男高、男低声部再分部。开始4个小节构成两个平行三度,第5~8小节构成完整的和弦,以开放排列为主。再重复时,女声唱长音配合男声的演唱。

主调式织体可以运用再分部,而复调式织体不用。因为复调要求声部进出清晰,再分部易造成模糊,这是写作再分部时应注意的问题。再分部后,增加了声部的数量,因此,和弦密集排列法仍在中高音区适用,低音区一般使用开放排列。

三、主调织体写作

(一) 同节奏式

同节奏是四部合唱中最常用的多声部织体形式。在实际创作中,大致分为以下两种写法:

1. 四声部和声性写法

四声部之间的纵向关系按照四部和声规律进行:根音在低声部,起和声的基础作用,旋律音在高声部,两个内声部起充实和声的作用。和弦完整,根音、三音、五音齐全,重复根音或者五音。各声部节奏基本相同,四个声部唱一个歌词,见谱例5-106。

谱例5-106　蔡余文编曲《半个月亮爬上来》(青海民歌)

谱例5-106女高音为歌曲旋律，其他三个声部按照四部和声原则写作，男低音声部节奏稍作简化，旋律为和弦的根音和五音，以密集排列为主。

2. 重复声部的写法

四声部中，某两个声部同唱主旋律，起到加强歌曲旋律的作用，另两个声部节奏相同，无旋律性，只作为和声配合，见谱例5-107、谱例5-108。

谱例5-107　韦瀚章词　黄自曲《旗正飘飘》

谱例5-107中男高、男低为歌曲旋律，女高、女低为和声声部，节奏与主旋律一致，和弦多为密集排列，在f处转为开放排列，整个和声音响丰满而恢宏，是音色性写法。

谱例 5-108　尚德义曲《去一个美丽的地方》

谱例 5-108 中由男高音声部与女高音声部同唱主旋律，男低音声部、女低音声部与主旋律四个声部并未构成真正的和弦，实为两组平行三度的音程，即形成音层性写法。

同节奏合唱织体在写作时应注意，女高音和男高音记谱相同，但实际演唱却相差八度。编配时要注意谱面和实际音高的不同，这将直接影响和弦的排列法和音响效果。

（二）和弦衬托式

和弦衬托式是指领唱或某一个声部演唱主旋律，其他声部用长时值的和弦予以衬托。一个声部唱歌词，其他衬托声部唱衬词或者助词，这种写法是主调式合唱织体常用的形式。

由于主旋律声部与衬托声部在节奏、音色方面均有较大差异，因此，衬托声部和旋律声部相互不受干涉，可以不顾及旋律的音区活动范围，见谱例 5-109、谱例 5-110、谱例 5-111。

谱例 5-109　［奥］舒伯特曲　［日］津川主一编合唱《小夜曲》

谱例 5-109 中女高音唱歌曲旋律，女低音同节奏和声配合，男高、男低声部则作长音和声配合，纵向构成完整的四部和声。

谱例 5-110　爱丽丝·帕克尔编曲《听，竖琴永恒的声音》（二）

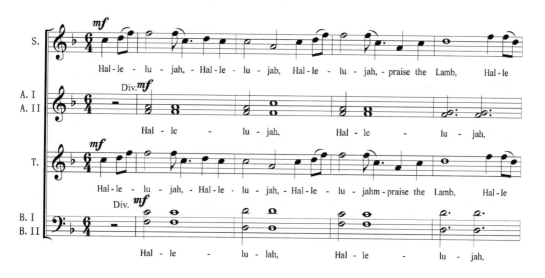

谱例 5-110 为女高音、男高音唱歌曲旋律，起到加强旋律声部的作用，其他两个声部再分声部同节奏作长音和弦衬托，和弦以密集排列为主。

谱例 5-111　傅林词 任光、聂耳曲 田地改编《彩云追月——盼归》

谱例 5-111 中歌曲旋律先由女高音唱出，再转到女低音演唱，其他三个声部作长时值和弦衬托，为使和声效果丰满，每个衬托声部再分部，和弦采用密集排列法与同和弦转换的方法。

（三）音型伴唱式

音型伴唱式是指某一个声部演唱主旋律，其他声部根据歌曲的情绪和风格选用节奏音型予以衬托的主调式写法，在某些特定的合唱作品中运用较多。

音型伴唱式的特点是主旋律容易突出，使音乐富有节奏感和活力。

一般写法如下,见谱例5-112。

主旋律:S或者T。

和声基础:B,多在强拍、强位上唱出。

配合声部:AT或者SA,在强拍、弱拍唱出和弦音。

谱例5-112　黄飞立编配《在银色的月光下》(塔塔尔族民歌)(三)

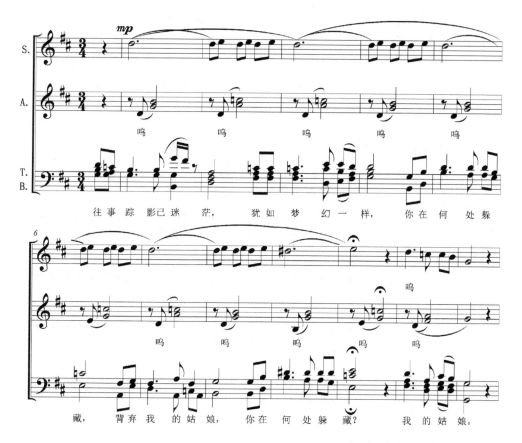

谱例5-112歌曲主旋律先由男高音唱,男低音分声部同节奏作和声配合,4小节后主旋律再转到男低音演唱,男高音作同节奏和声配合,女声始终作衬托声部,不同的是女高音用抒情的音型伴唱,女低音则用较为活泼的音型伴唱,和弦采用密集排列,表现出朦胧、忧伤的意境。当男低音部承担主旋律时,兼有旋律与低音的两种功能。此例中歌曲旋律由不同声部交替演唱是合唱改编中常用的方法。

如果伴唱的音型在歌曲一开始就有,一般先呈现1~2个小节,歌声再进入,如谱例5-113。

谱例 5-113 [法] 比才曲《波西米亚人》

此曲的主旋律由女高音演唱,其他声部作附点节奏音型衬托,节奏音型取材于波西米亚人的舞蹈节奏,和弦采用密集排列法。

四、复调织体写作

在四声部合唱写作中,复调式织体写作也主要有模仿和对比两种写法。

(一) 模仿式

模仿复调是四部合唱写作中运用较多的复调类型。包括严格与自由的、整体与局部的、四声部与二三声部模仿写作原理和规则一致。

1. 严格模仿

严格模仿,是指主题旋律被模仿声部不加改变地重复。模仿与被模仿声部构成同度、八度居多,五度、四度也有。整体性的严格模仿称为卡农式模仿,但四声部长时间严格模仿不容易写作,局部严格模仿既容易写作,音乐效果又好,见谱例 5-114。

谱例 5–114　［匈］莱哈尔曲　郑丹编合唱《爱情圆舞曲》

谱例 5–114 先由女声声部演唱，再由男声声部隔一小节后做低八度严格模仿，两次模仿后没有停顿，直接同节奏织体。这种模仿是局部的和片段的，较容易写作。

严格模仿时加衬词的旋律是一种常见的现象。这样写作的好处是增强音乐气氛、协调和声，使模仿句之间的重复听得清晰，见谱例 5–115。

谱例 5–115　光未然词　冼星海曲《保卫黄河》（二）

谱例 5-115 中四声部模仿后都加入了衬词"龙格龙"和固定的旋律,以等待最后一个模仿声部唱完,再继续下一句的模仿。这样的写法适合短句的四声部模仿,可以避免下一句开始声部和上一句模仿声部重叠,造成混乱的音响效果,同时衬词的加入增加了歌曲热烈的情绪。

在四声部写作中,由于声部数量多、声部关系复杂,整体性的模仿并不多见,反而局部的模仿再配合和声性主调式的写法用得较多。

2. 自由模仿

自由模仿,是指模仿声部在进行过程中可以根据音乐表现的需要,在音高、节奏上形成不一样的变化,或者只保持开始声部的节奏形式,但无论怎样变化,模仿声部与被模仿声部的模仿关系是明显的。自由模仿一般为局部模仿,这在四声部合唱中比较常见,见谱例 5-116、谱例 5-117、谱例 5-118。

谱例 5-116　邵永强词 尚德义曲《去一个美丽的地方》

谱例 5-116 中四个声部,分两个音色组合作自由模仿。女声声部隔一小节自由模仿男声声部,节奏一致,但旋律有个别音不同,第一次模仿为女高、女低平行六度,第二次模仿为女高、女低平行三度。模仿后,没有停顿,直接变成四声部同节奏织体。这种模仿自由程度较低,可以明显看出。

谱例 5-117　爱丽丝·帕克尔编曲《听，竖琴永恒的声音》（三）

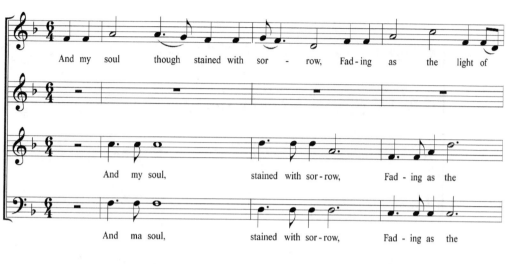

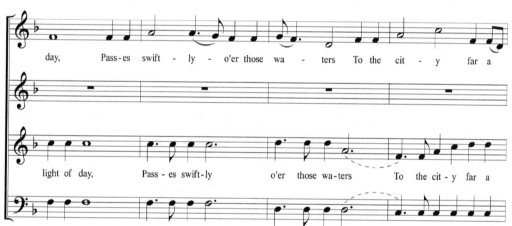

谱例 5-117 四个声部分两个层次作自由模仿。由女高音唱歌曲旋律，女低音休止，男高、男低声部同节奏作自由模仿，这种模仿自由程度较高，仅局部的节奏相似，旋律完全不一样，只有个别音保持了原来旋律的进行和度数。

谱例 5-118 集中运用了变格式模仿手法写成，其中第 7～9 小节主要在女高、男高、男低之间运用节奏模仿；第 11～14 小节女高对男高进行了高大九度的扩大模仿；第 15～19 小节男低对女低进行了以羽音（♭B）为轴的倒影模仿。

作为练习，可以在一个合唱片段里集中使用各种模仿手法写作，但在现实创作中，除非专门的复调音乐体裁，比如卡农曲、赋格之类，很少会有合唱作品把模仿手法这么堆砌使用，所以在一首常规的合唱作品写作中不需要这样集中频繁地运用各种模仿手法。

谱例 5-118　凯传词 王酩曲 汪恋昕改编《边疆的泉水清又纯》

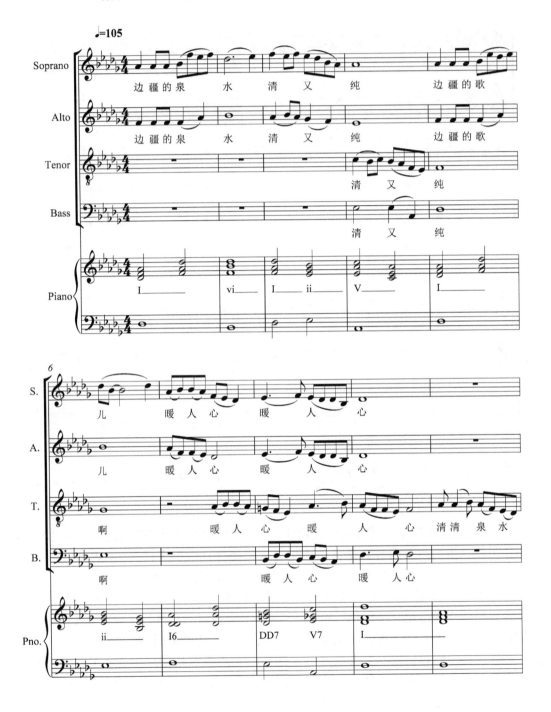

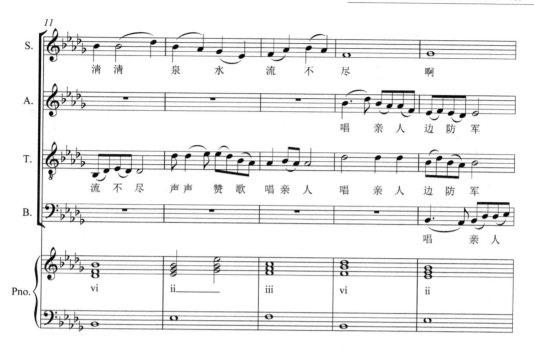
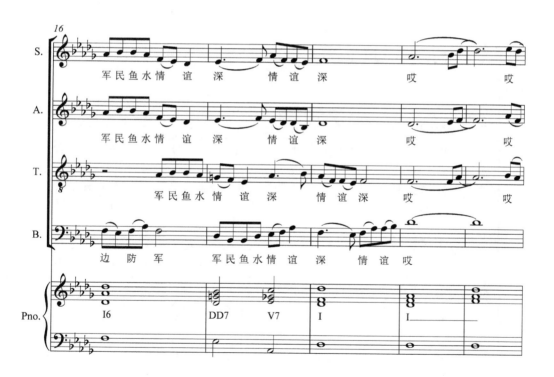

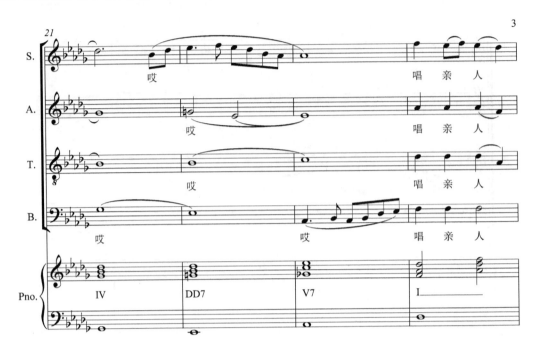
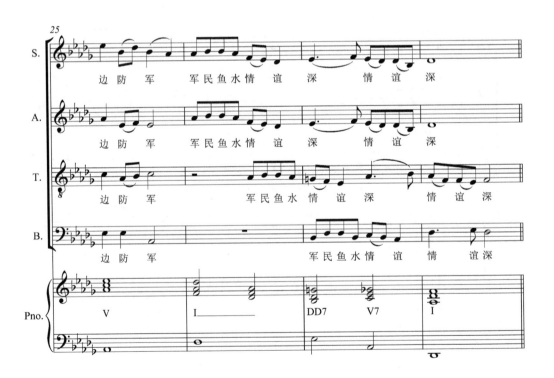

（二）对比式

在运用对比复调写作的时候，各声部要在音区、节奏、旋法上形成对比，造成"你动我静，你简我繁"的效果。不过，由于四个声部的数量较多，声部间既要保持对比关系且各个旋律还要具备一定的独立性，这就会形成杂乱的音响效果，所有声部难以发挥各自的作用，因此，对比复调在四声部中较少长时间的、整体的运用，反而短时间的、局部的运用较多，见谱例 5-119。

谱例 5-119 《雪绒花》

谱例 5-119 中先由男声声部唱歌曲旋律，女声声部用衬词"唔"唱对比复调，一句之后互换，女声声部唱旋律，男声声部唱对比复调。对比复调旋律的走向和歌曲旋律相反，节奏互补。

写作对比复调时，在横向关系上，四个声部的旋律保持一定的独立性，在纵向关系上，要构成良好的和声结构。有时要保持鲜明的对比效果，可采取一、二个声部暂时休止或者拖长音的手法，如谱例 5-120。

谱例 5-120　光未然词　冼星海曲《怒吼吧！黄河》

五、主复调织体的综合运用

在实际合唱写作中，把主调和复调的织体结合使用是常见的写作手法。

（一）音型伴唱式 + 对比式

谱例 5-121 为男声合唱，男低二声部唱歌曲旋律，男高二唱伴唱音型"bong"，男高一分声部，高声部唱与主旋律对比的长音复调，低声部则唱另一种伴唱音型"拉嗦"，造成一种有活力的、悠长抒情的情境。女高的长音和男低的复杂节奏在旋律上和音色上均形成鲜明的对比，表现出对铁路穿过雪域高原的豪迈赞美之情。

谱例 5-121　屈塬词　印青曲　鄂矛改编《天路》

（二）和弦衬托式 + 模仿式

谱例 5－122 中男高音相距两拍严格模仿女高音，女低音和男低音再分部作同节奏织体衬托，和弦为密集排列。

谱例 5-122　爱丽丝·帕克尔编曲《听，竖琴永恒的声音》（四）

（三）模仿式 + 平行衬托式 + 对比式

谱例 5-123 中，男高、男低声部同节奏唱旋律，女低、女高声部开始自由模仿，后面同节奏演唱歌曲旋律，男声声部的旋律和女声声部的旋律同时构成对比复调，后四声部作同节奏织体。五小节后，女高、女低、男低作同节奏织体，男高音在两拍后作自由模仿，后半句四声部作同节奏织体。结束句把歌曲主旋律放在领唱声部，合唱四声部作同节奏织体，自由模仿主旋律，三小节后，领唱声部休止，女高、女低、男低作同节奏平行衬托式，男高音在两拍后作自由模仿。接着领唱歌曲旋律，合唱四声

部同节奏作自由模仿，终止式时男高音作分声部，达到了丰满的和声效果。

谱例 5-123 宋青松词 王佑贵曲 陈国权编配《长大后，我就成了你》

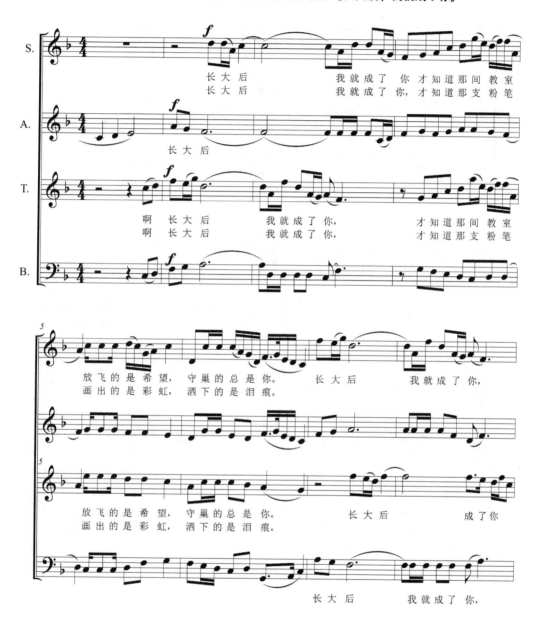

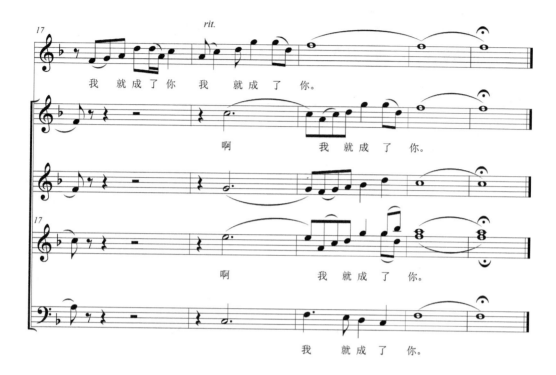

在合唱改编中，主调式与复调式织体可以单独使用，也可以组合使用，这取决于歌曲意境和情绪的需要。本编只选取有代表性的少数谱例，举一反三，从中了解合唱音乐的布局、改编手法的运用，这样，即使遇到合唱改编的不同情况，也可以按照这些共通原则加以灵活处理。

课后练习

把下列歌曲改编成四声部合唱。

提示：先分析歌曲结构，为旋律编配和声框架，再改编四声部合唱。

每首歌曲可尝试运用不同音色组合、不同织体改编。

上编的谱例和作业均可尝试改编成合唱。

1. F. 金德词 [德] 韦伯曲 昭德配歌《猎人进行曲》
2. [英] 费里斯词 [意] 威尔第曲《夏日泛舟海上》
3. 苏格兰民歌 盛茵译配《乡村花园》
4. 刘雪庵词 黄自曲《踏雪寻梅》
5. 琼瑶词 林家庆曲《在水一方》
6. 易家扬词 林俊杰曲《记得》

7. 王力宏词曲《我们的歌》
8. 俄罗斯民歌 [俄] 希姆柯夫改编 荆兰译词《田野静悄悄》
9. 云南民歌 范禹词 麦丁编曲 朱丘配歌《远方的客人请你留下来》

第六章　完整合唱作品分析与创编

一、经典作品分析——《库斯克邮车》

（一）曲式分析

《库斯克邮车》是一首三声部合唱，由捷克作曲家卡尔奈创作。全曲活泼跳跃，声部错落有致、穿插配合，钢琴伴奏短促干脆，很好地表现出邮车前进的欢快感觉，非常适合儿童演唱，所以，此曲收录在粤教花城版音乐教科书七年级上册第四单元"时代在奔驰"中。

《库斯克邮车》的曲式结构是三部曲式。

曲式结构与分析知识点：

三部曲式，又称为复三部曲式，三个乐部按照三部性结构原则组合，是三段曲式的扩大形式。三部曲式与三段曲式关键的区别是，三部曲式的三个组成部分中至少要有一个部分的结构是大于乐段的曲式。

三部曲式的第一部分称为首部（呈示部），第二部分称为中部，第三部分称为再现部。首部与再现部为重复或者变化重复的关系，中部与两端部分形成鲜明的对比。中部有两种写法，一种是呈示型，一种是展开型。

呈示型中部的特征为段落界限分明，结构完整匀称，自成起讫，可独立成曲，具有呈示性稳定的结构特征，也称为"三声中部（Trio）"，见谱例6-1。

谱例6-1　肖邦《玛祖卡舞曲》Op. 68 No. 3

谱例6-1的结构图示如图6-1。

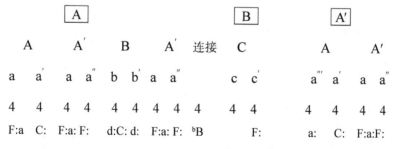

图6-1 谱例6-1的结构图示

谱例的首部是单三部曲式结构。呈示段为复乐段结构，中段为两个乐句构成的平行乐段，再现段为省略再现A'段。

中部是一个 4+4 的平行乐段，以 bB 大调开始，终止到 F 大调属七和弦。中部的开头和结尾非常明晰，可以单独拿出演奏，调性明确稳定。因此，这首三部曲式的作品是呈示型中部。

再现部只再现了呈示部的复乐段部分，属于省略性再现。

展开型中部的特征为段落界限模糊，结构片段化、零碎化，不能自成起讫，也无法独立成曲，调性、和声呈动力性和开放性相态，具有展开性非稳定的结构特征，也称为插部，见谱例 6-2。

谱例 6-2　肖邦《夜曲》Op. 48 No. 1

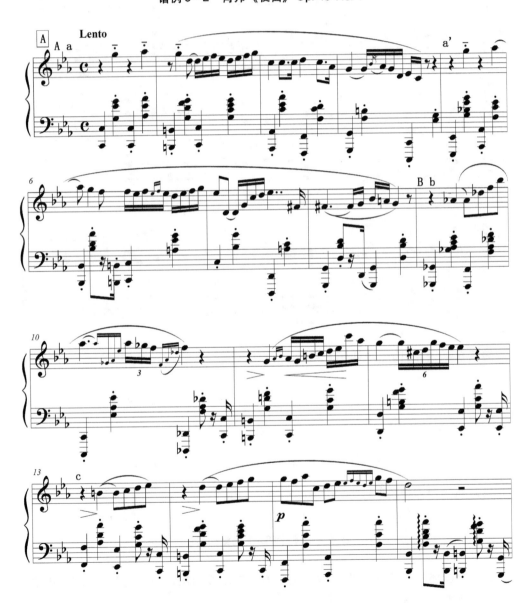

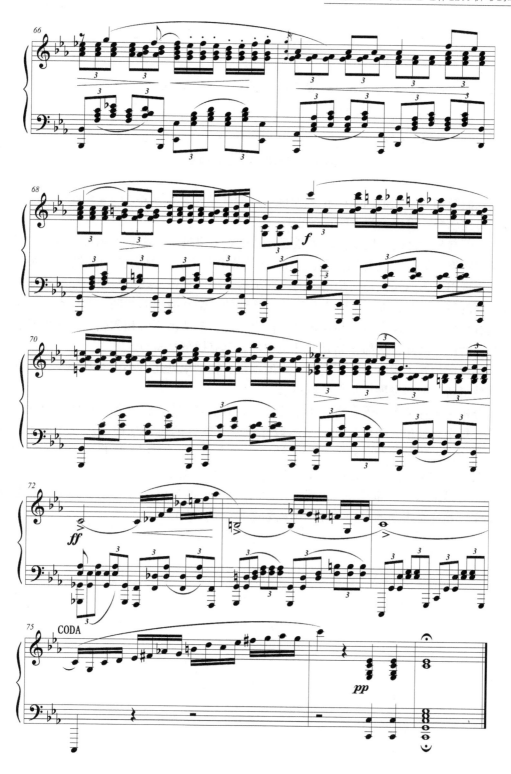

谱例6-2的结构图示如图6-2。

图 6-2 谱例 6-2 的结构图示

该曲结构为复三部曲式,首部为单三部曲式结构,呈示段为 4+4 平行乐段,中段为对比乐段,再现段为省略再现乐句 a″。

中部与呈示部的结尾联系较为紧密,通过 c 小调向同主音 C 大调直接转调,实现乐部的转换,形成并置对比关系。中部一直保持 C 大调,具有清晰的调性,而且自身为再现单二部曲式,是一个清晰的内部结构,因而具备一些呈示型中部的特征,但该中部的节奏动荡,加入了十六分音符三连音的戏剧性高潮的律动,这种动力性的节奏具有强烈的扩展性张力,和声多呈不稳定功能,多使用不协和和弦,表现出不稳定的陈述特征,因此,这部作品是展开型中部,具有插部性特点。

再现部加厚了织体,速度变快,力度加强,在结束处还有小扩充和补充,这样的写法使得音乐强烈发展,是动力性再现。

分析了上述两个例子之后,再来比照《库斯克邮车》。它的首部由两个对比乐段构成,每个乐段包含两个乐句。呈示段是一个开放性的转调乐段,从 c 和声小调开始,后转到 g 和声小调。对比乐段又转回 c 和声小调。中部转入 ᵇE 关系大调,内部结构明显分为两个乐段,结构完整,自成起讫,可单独成曲,具有稳定的结构特征,因此,这是呈示型中部写法。再现部用 D. C.—Fine 的反复记号标出,即从头反复至首部完,是完全再现的类型,详细结构划分见谱例 6-3。

谱例6-3　［捷克］卡尔奈《库斯克邮车》

第六章 完整合唱作品分析与创编

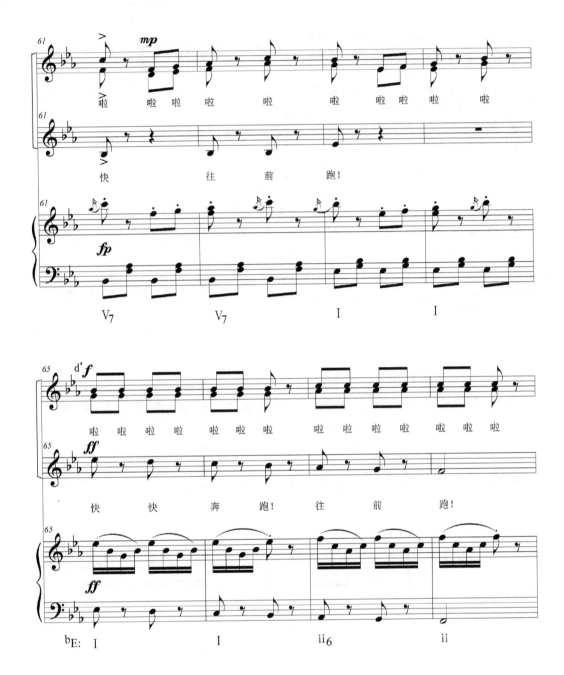

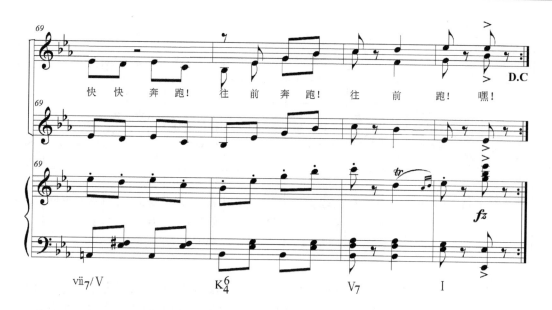

谱例6-3的结构图示如图6-3。

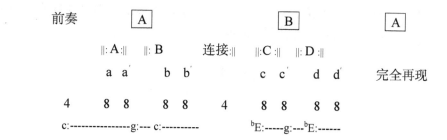

图6-3 《库斯克邮车》结构图示

（二）织体分析

织体分析见表6-1。

表6-1 《库斯克邮车》织体

乐部	前奏	A			B			A	
乐段		A	B		C		D	A	
合唱织体		齐唱	二声部		二声部		二声部	完全再现	
			b (21-24) b' (29-32) 小节 音型伴唱（主调）	b (25-28) b' (33-36) 小节 支声+对比（复调）	c (41-44) c' (49-52) 小节 高四度模仿（复调）	c (45-48) c' (53-56) 小节 旋律	d (57-60) d' (65-68) 小节 音型伴唱（主调）	d (61-64) 小节 音型伴唱（主调） d' (69-72) 小节 齐唱+同节奏（主调）	

续表 6-1

乐部	前奏	A			B			A	
乐段		A	B		C		D		
钢琴织体 高声部	快速、跳跃分解和弦	小波浪音型分解和弦	二声部		二声部		二声部	完全再现	
			分解节奏型柱式和弦	单音分解和弦	直线上行旋律	锯齿型分解和弦	小波浪音型分解和弦	带装饰音分解和弦	
钢琴织体 低声部		半分解和弦	单音分解和弦	半分解和弦	完全分解和弦	完全分解和弦、分解节奏型和弦	级进下行音阶	半分解和弦	

通过表 6-1 可以看出,《库斯克邮车》的合唱织体以主调织体为主,开头和结尾的部分使用了无和声的齐唱写法,中间部分主调织体以短促的八分音符音型伴唱为主,有的乐句后半乐节或者使用了同节奏织体,或者为拆分成两个声部演唱的单纯旋律。复调织体在局部运用了模仿、对比、支声的手法。钢琴织体则以各种分解和弦配合流动、跳跃的音型,表现出邮车奔驰的感觉。

二、完整实例写作——《狮子山下》

(一) 写作思路

(1) 了解需要改编歌曲的创作背景,聆听原曲,体会其风格、情绪、意境等,确定合唱改编的音色和声部组合,例如,是同声还是混声?二声部、三声部还是四声部?

(2) 分析全曲的结构,可遵照原曲的结构改编,也可增加结构,一般增加引子、尾声,或者重复扩展某个部分,变换织体、调性、节拍形成对比。

(3) 布局安排歌曲主旋律。尽可能让每个声部都有机会演唱歌曲主旋律,一方面可以使合唱呈现出不同音色对主旋律的多种表现,另一方面可以满足各个声部的演唱者"表现自我"的心理要求。同时,根据歌曲每个部分所表达的情绪和意境,设计合唱的织体,主调织体包括同节奏、长音、音型,复调织体包括模仿、对比和支声,并把它们与歌曲主旋律编织在一起。

(4) 设计合唱的高潮,其位置可以和原歌曲一致,也可以另行安排。高潮的写作一般要把主旋律放在高音区,节奏或者急促紧张,或者宽广舒缓,常常采用多声部和声式的织体。因此,在高潮之前,织体要处理成单薄简单的,二声部为宜,然后逐步增加织体厚度、声部数量,层层推进,直至高潮。

(5) 确定调性与布局和声。在合唱改编时,可以改变原调,目的是让歌曲旋律的波动范围尽量处于声种的最佳音域中。

(6) 根据歌曲意境，选择适合的钢琴伴奏织体，注意不同织体之间的衔接。

（二）实例讲解

歌曲《狮子山下》是一首粤语歌曲，由黄霑作词，顾嘉辉作曲，罗文演唱，有着香港"城歌"之称。1973年，香港电台开始播放电影式系列电视剧《狮子山下》，至1994年持续播放了21年，过200集，为港岛千家万户耳熟能详。剧中讲述了香港"草根"阶层挣扎苦斗、逆境求强的励志故事。其主题曲《狮子山下》脍炙人口，传唱至今。

根据原曲的意境，可将其改编为混声四部合唱作品，力求改编后的音乐具有更加丰满、厚重以及层次鲜明的声部基础。

原曲与编配的合唱曲比较如下，见谱例6-4、谱例6-5。

谱例6-4　歌曲《狮子山下》

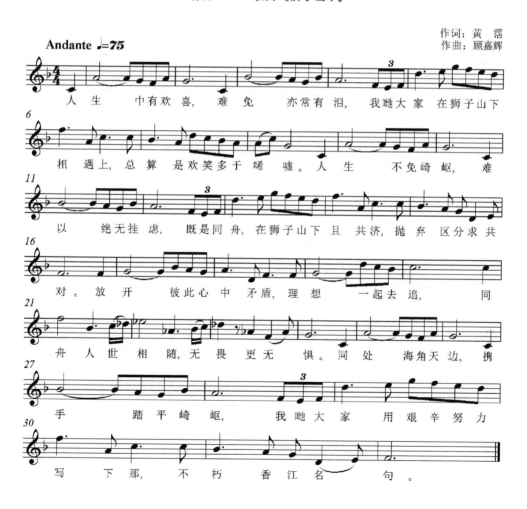

 多声部音乐分析与写作基础教程

谱例6-5　合唱《狮子山下》

作词：黄霑
作曲：顾嘉辉
改编：汪恋昕

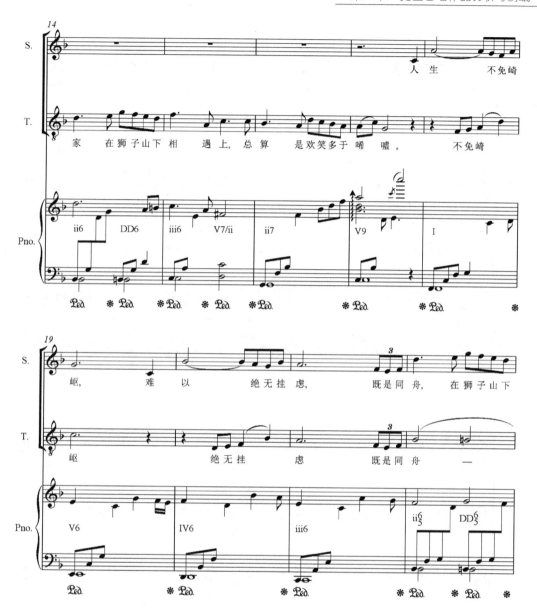

第六章 完整合唱作品分析与创编

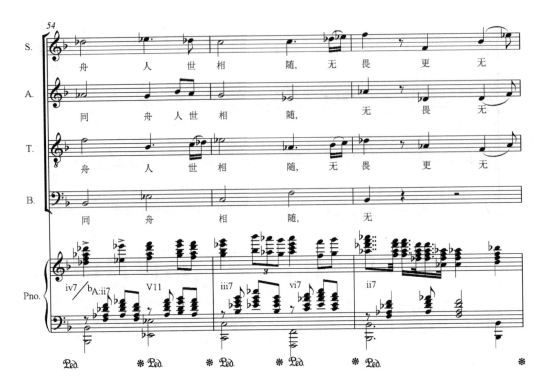

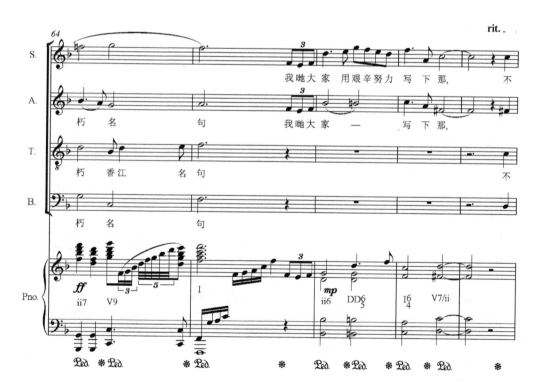

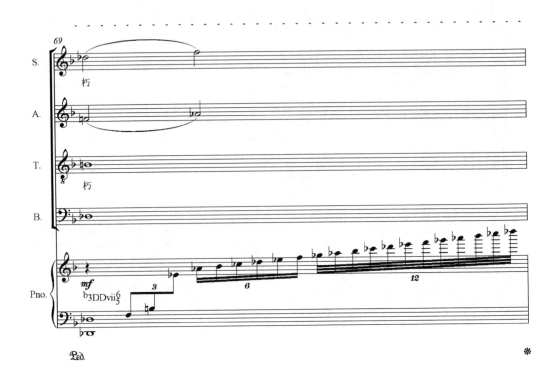

《狮子山下》原曲结构为常见的三段曲式，呈示段为复乐段，中段包含两个乐句，再现段为省略再现。除了基本结构，原曲还包括了前奏、间奏以及尾声等所有的从属结构，这使得歌曲的音乐更加完整饱满。因此，在改编合唱曲时保留了原曲的结构安排，只在音色上运用人声和钢琴进行调配与填充。

《狮子山下》这首歌拥有一个非常完美的主旋律，主题段每个句子的开头都以上行大跳开始，随后附上一个莞尔的环绕式"小语气"旋律，配以中等稳健的速度和功能明晰的和声进行，整个音乐向人展示了坚定大气又不失温暖感人的语调，所以，突出主旋律是改编的重点。在合唱的四个声部中，主旋律分别在各个声部单独呈现，时有副旋律陪伴，一方面为形成音色音区的对比，另一方面为歌曲高潮形成时的宽阔音域做前期铺垫。以下为歌曲改编创作的主体思路与写作技巧。

男高音声部在第 9～17 小节担当主旋律，随后女高音声部接在第 17 小节最后一拍进入直到第 33 小节，从第 33 小节最后一拍开始，女高音声部和男高音声部交替轮唱主旋律，并从第 37 小节最后一拍开始形成支声复调织体共同编织主旋律。从第 41 小节最后一拍开始由女低音声部领衔主旋律的间奏段落，在借助钢琴独奏的厚重织体完成后半部分间奏的同时，还将音乐整体的情绪力量递进到一个新的维度，直到第 49 小节开始。

重复的中段主旋律从之前的女高音声部挪移至男高音声部，这使得该部分与前一次出现的中段音响形成了音色与声部的对比，有复对位效果。主旋律虽被夹杂在内声部中，但其凭借着自身强劲的"主旋律光环"仍然有力地穿越进行，而此时四个声部的独立性较第一次中段的写法（第 26～33 小节）也更加强烈一些，使得该部分成为全曲和声、音域、节奏、音响最为复杂的部分，这也是作为对比性段落应有的表现效果。之所以选择将中段作为最复杂的改编段落，原因有二：第一，因为这一段的歌词和原曲本身就充满了耐人寻味的情感表达，既柔情又坚定，既磅礴又细腻，既悲壮又喜乐，因此，其具有普通歌曲难以企及的戏剧性张力，也为多声部音乐的改编提供了充裕自由的表现空间。第二，作为一个精练的三段曲式结构，音乐本身的发展动力就需要集中在中段，虽然其主旋律与呈示段之间并没有非常强烈的对比，但是从音乐表达的内容和精神上却实现了一个跨越，因此，在本质上中段需要一次根本的变化与突破，这也是作为三部性结构所必须具备的发展历程，是整体结构完整统一的必备之处。

歌曲主旋律最后一次再现出现在第 57 小节的最后一拍，这时由浑厚的男低音声部首次唱出，随后传递到女低音声部，最后结束句仍然交回到全曲开始的主旋律声部男高音，这样形成了首尾声部音色的呼应，而作品的高潮部分也出现在此（第 61～65 小节），女高音演唱的副旋律处于整首作品的最高音域（小字二组的 a），四声部的音域跨度也在此时达到最宽。尾声部分延续了高潮的音响域度，形成了一个较强的终止，这与原曲的弱终止有所不同，这样处理是考虑到歌曲在改编为混声四部合唱时的整体音响厚度和广度会有本质上的变化，因而决定改变整个音乐最终的陈述风格——以辉煌、庄重、充满期盼的热烈情绪收尾。

 多声部音乐分析与写作基础教程

钢琴伴奏织体采用分解和弦、柱式分解节奏型和弦与旋律化的和声织体,循序渐进地变化,不断增强音乐发展的动力,为不断重复的主题乐句提供强有力的支持。

综上所述,该作品的改编无论是在合唱还是在钢琴伴奏上,其主旨都是在最大限度维持原曲的效果,同时注重突出混声四部合唱的基本音响、音色、音域的布局特点,配以和声与复调写作技巧来增加音乐整体的复杂度和艺术性,力求增强其和声的饱满度、音区的宽广度以及多声部音响结合的复杂度,希望通过合理的改编使这首耳熟能详的粤语歌曲具有更高的艺术表演及欣赏价值。

参 考 文 献

[1] 陈国权. 合唱编配 [M]. 重庆：西南师范大学出版社, 2008.
[2] 赵峰. 最新歌霸金曲大全 [M]. 成都：四川人民出版社, 1994.
[3] 狄其安. 怎样写合唱曲 [M]. 上海：上海音乐学院出版社, 2010.
[4] 高为杰, 陈丹布. 曲式分析基础教程 [M]. 北京：高等教育出版社, 2006.
[5] 王健, 谷建芬, 等. 年轻的朋友来相会：谷建芬创作歌曲选 [M]. 济南：山东文艺出版社, 1987.
[6] 顾嘉辉, 黄霑. 狮子山下 [M]//付佳音. 歌曲即兴伴奏实用教程. 北京：人民音乐出版社, 2010：194.
[7] 胡伟立, 小美. 一起走过的日子 [M]//梦歌. 卡拉OK通俗歌曲精典. 北京：北京师范大学出版社, 1993：46.
[8] 卡尔奈克. 库斯克邮车 [M]//杨鸿年. 中外童声合唱精品曲选：中国交响乐团少年及女子合唱团演唱曲集（俄罗斯·东欧）. 北京：人民音乐出版社, 2004：139.
[9] 凯传, 王酩. 边疆的泉水清又纯 [M]//凯传, 王酩. 《边疆的泉水清又纯》钢琴伴奏谱. 上海：上海文艺出版社, 1979：1-2.
[10] 刘春平. 丢手绢, 找朋友 [M]//李丹芬. 群众合唱精品曲库：童声卷下. 上海：上海音乐出版社, 2001：70.
[11] 马革顺. 合唱学 [M]. 上海：上海文艺出版社, 1963.
[12] 潘永峰. 流行音乐多声部写作教程 [M]. 上海：上海音乐出版社, 2016.
[13] 桑桐. 和声的理论与应用 [M]. 上海：上海音乐出版社, 1997.
[14] 王泉, 韩伟, 施光南. 歌剧《伤逝》选曲钢琴伴奏谱 [M]. 北京：人民音乐出版社, 1993.
[15] 孙家国. 视唱练耳（上册）[M]. 广州：暨南大学出版社, 2012.
[16] 汤尼, 孙仪. 月亮代表我的心 [M]//诗茵. 邓丽君金曲200首. 上海：上海音乐出版社, 2013：177.
[17] 王安国. 多声部音乐分析与写作 [M]. 上海：上海音乐出版社//北京：人民音乐出版社, 2012.
[18] 王安国. 复调写作与复调音乐分析 [M]. 北京：当代中国出版社, 1994.
[19] 吴式锴. 和声分析351例 [M]. 北京：世界图书出版公司, 2010.
[20] 储声虹. 外国优秀艺术歌曲集：五线谱版带钢琴伴奏1 [M]. 长沙：湖南文艺

出版社,2001.

[21] 晓燕. 夜色 [M]//诗茵. 邓丽君金曲 200 首. 上海：上海音乐出版社,2013：184.

[22] 史小亚. 后会无期——钢琴弹唱中国好声音 [M]. 合肥：安徽文艺出版社,2015.

[23] 叶佳修. 外婆的澎湖湾 [M]//杨瑞庆. 中华流行歌曲精选 [M]. 重庆：西南师范大学出版社,2016：43.

[24] 伊·斯波索宾,等. 和声学教程 [M]. 北京：人民音乐出版社,2000.

[25] 曾理中,童忠良. 二声部歌曲写作基本技巧 [M]. 北京：人民音乐出版社,1982.

[26] 张力. 多声部音乐写作基础教程 [M]. 长沙：湖南文艺出版社,2010.

[27] 赵德义,丁冰,刘涓涓. 新概念共同课和声分析教程 [M]. 长沙：湖南文艺出版社,2014.